내 곁에 미술

피처 에디터의
내밀한 미술일기

내 곁에 미술

안동선 지음

모요사

프롤로그

데드라인을 한참이나 어겼다. 편집자는 처음에는 메일로, 그다음엔 문자 메시지로, 결국에는 전화로 물었다. "도대체 언제 쓸 거예요?" 무겁게 짓누르는 책임감 속에서도 2년이나 미술 책 쓰기를 망설인 이유는 별 게 아니다. 모두가 인정하는 전문성을 보여줄 척도가 나에겐 없었기 때문이다.

미술계를 살펴보면 아티스트와 큐레이터, 비평가와 작가의 소개 글에는 기라성 같은 학교의 이름들이 칸을 채운다. "요즘엔 예일대 나온 작가들이 뜨는 거 알지?" "의외로 슬레이드 출신이 많더라?" "그 작가 홍대 아니었어?" 이런 대화가 심심찮게 오간다. 하다못해 미술 관련 기자들의 학벌도 대단하다.

유학 경험 없이 중위권 대학에서 심리학과 사회학을 전공한 학력은 미술계의 암묵적인 기준에서는 한참 모자란다. 그럼에도 내가 팔랑거리는 호기심으로 미술계 여기저기를 쏘

다니고 기웃거리며 관찰한 것들을 쉼 없이 기사로 만들어 쌓아놓고 보니 꽤 흥미진진했다.

지난 20여 년간 나는 패션 매거진의 피처 섹션에서 기사를 제작하는 에디터로 일했다. '피처 에디터'는 패션과 뷰티를 제외한 모든 것에 관해 취재하는데, 약 십 년 전부터는 그 무엇보다 미술에 집중했다. 2014년 내가 소속되어 있던 『하퍼스 바자』에서 본격적으로 현대 미술을 다루는 『바자 아트』를 창간했기 때문이다.(일 년에 두 번, 부록 형태로 내는 아트 에디션으로 4월과 10월에 만나볼 수 있다.)

덕분에 나는 대가급 작가들의 '장소 특정적 작품'이 곳곳에 자리한 토스카나의 와이너리부터 도시 전체가 짜릿한 예술적 체험을 선사하는 아트 페어 기간의 마이애미까지 미술계의 다양한 현장을 경험했다. 호화롭고 심오하며 때론 블랙 코미디 같았던 현장에서 관찰한 경험들은 내 안에서 예상치 못한 화학 작용을 일으키며 겹겹의 특별한 이야기들로 자리를 잡았다.

'한국 실험미술의 거장' 이건용 작가와 인터뷰했을 때 그는 〈신체항〉(1971년)을 1973년 파리 비엔날레에서 선보이면서 작품에 자신의 '신체'를 직접적으로 투입시키는 아이디어를 고안하게 됐다고 했다.

"비엔날레 한국 대표로 초대받았을 때 1971년 《한국미협전》에서 선보인, 나무를 뿌리와 지층째 전시장에 옮겨 와 작

품으로 제시하는 〈신체항〉을 보여주고 싶었어요. 그런데 우선 파리로 갈 비행기 표가 없었죠. 그때 홀트양자회에서 유럽으로 입양된 아이 둘을 데려다주는 조건으로 비행기 표를 대준다고 해서 경유에 경유를 거쳐 힘겹게 파리에 갔어요. 공항에 도착했을 때의 느낌이 지금도 선명해요. '이 내 몸이 파리에 왔다'라는 감각! 그 감각을 통해 작가의 신체가 예술의 직접적인 미디어가 될 수 있겠다는 생각을 하게 됐어요."

나는 이건용 작가가 자신을 미디어라고 생각했듯이 피처 에디터인 나를 '미디어'라고 생각한다. 어떤 현장이나 사람, 창작물을 접하고 나서 내 안에 남은 경험을 글로 직조해 외부 세계에 전하는 사람이라는 뜻에서 일종의 매개체이자 매개자인 셈이다. 여기서 경험은 우선적으로 오프라인에서의 경험에 한한다. 이건용 작가가 경유에 경유를 거쳐 파리에 도착한 1970년대로부터 50년이 지난 오늘날 IT기술의 발전에 힘입어 물리적인 거리감은 장벽이 되지 않지만, 그럼에도 여전히 실제 세계에서의 경험은 대체 불가능한 촉각적 기억을 남긴다고 믿기 때문이다.

나는 취재를 통해 미술계를 구성하는 작가, 큐레이터, 아트 컬렉터, 아트 딜러 등을 많이 만났다. 내가 준비한 질문에 그들이 내놓은 답은 몽글몽글한 영감을 주기도 했고, 게으르고 안이한 내 인식의 지평선에 균열을 내는 도끼가 될 때도 있었다. 하나같이 더 많은 사람들과 공유할 가치가 있는 얘기들

이었다.

하지만 취재와 인터뷰를 바탕으로 기고하는 기사들은 제한된 지면 관계상 일부분 망실될 수밖에 없는 운명이었다. 아이폰에는 녹음 파일이 쌓여 갔고 기억은 빠르게 희미해졌다. 망각에 대한 저항으로서의 기록, 그게 이 책을 쓴 첫 번째 동기다. 나는 모든 걸 잊는다 해도 내가 남긴 기록은 자기만의 여정을 펼쳐 나가며, 유한한 인간의 기억력 그리고 생을 넘어선 연결을 가능하게 할 것이다. 그 사실이 뿌듯한 안도감을 준다.

나는 그들에게 내 삶의 고민이 아닌 척 묻곤 했다. "이 현란하고 혼란스러운 세상에서 당신을 계속 집중하게 만드는 건 무엇인가요?" "불안과 외로움을 다스리는 방법을 아나요?" "내가 하고 있는 일이 옳다는 확신을 가지고 있나요?"

그런데 예술가들은 질문에 답하는 사람이 아니었다. 그들은 문제 혹은 질문 자체를 설정하는 사람이었다. 하나의 질문을 오래 붙잡고 고민해야 하는데 나는 신속히 답을 내리고는 "다음!"을 외치며 사는 전형적인 효율 강박의 어리석은 현대인이었음을 깨달은 게 답이라면 답이었다. 그다음에는 예술가들의 삶이, 그리고 그들의 작품이 나에게 새로운 문제를 던져주었다.

전설적인 아트 컬렉터이자 갤러리스트인 페기 구겐하임은 현대미술사의 기라성 같은 이들과의 일화가 가득 담긴 대범한 회고록을 남겼다. 이 책에서 내가 가장 좋아하는 부분은

제임스 조이스가 마련한 저녁 식사 자리에서 우연히 사뮈엘 베케트와 만난 페기가 그날 밤부터 다음 날 낮까지 함께 침대에서 보낸 일화다. 런던에서 현대미술 화랑(구겐하임 죈)을 열었음에도 여전히 현대미술보다 옛 대가들의 작품을 더 선호하는 페기에게 베케트는 이런 말을 했다고 한다.

"우리 시대의 예술을 살아 있는 생물인 양 받아들여야 한다."•

이 책에 담긴 글은 내가 '살아 있는 생명체'로 받아들인 동시대 미술과 관련한 얘기들이며, 쾅프로그램의 노래 〈서울〉의 '수많은 일이 동시에 일어난다'는 가사처럼 미술을 매개로 시시각각 펼쳐진 삶의 조각을 꿰어놓은 기록이다. 또한 미술계 내·외부를 미친 팽이처럼 떠돌며 경험한 '아트 모먼트'를 수집한 기록이자, 매사 우왕좌왕하며 인생의 갈피를 잡지 못하는 사십 대 여성이 미술에 나를 투영하며 써 내려간 내면 일기이다.

바람이 있다면 이 파편 같은 이야기들이 누구나 미술을 즐기고 미술에 대해 발언할 수 있다는 확신을 줄 수 있으면 좋겠다. 아니면 상처 난 마음을 의탁할 대상으로 미술이 인간보다 나을지도 모른다는 가능성을 발견하거나 혹은 작가들의

• 페기 구겐하임, 『페기 구겐하임 자서전』, 김남주 옮김, 민음인, 55쪽.

기상천외한 삶의 궤적을 보면서 내 삶에 도입할 만한 영감을 얻거나 어떤 식으로든 유용한 무언가가 될 수 있으면 좋겠다.

그런 실낱같은 희망이자 간절한 바람이 나를 맹목적으로 쓰게 만든다. 내가 그러했듯이 당신도 미술을 통해 위로받고 연결되고 확장되었으면 좋겠다.

2023년 여름

안동선

차례

삶의 틈을 메우는 미술

사랑, 상실 그리고 내가 입은 옷들*

이 글을 쓰고 있는 책상 옆에는 나의 페이버릿 재킷들이 내걸려 관자놀이 부근에서 미묘하게 움직이고 있다. 여간 신경에 거슬리는 게 아니다. 나는 뮌헨에서 기차를 타고 파리 동역에 도착해 바로 호텔에 체크인한 참이다. 상시 마감 인생을 살다 보니 호텔을 고를 때 제일 중요한 게 바로 책상이다. 다급하게 파워포인트로 기획서를 만들어야 하는데 책상이 넉넉하지 않고 심지어 마우스가 없다? 나에게 그보다 더 끔찍한 악몽은 없다.

뮌헨에서 묵었던 호텔은 중앙역에서 도보로 3분 거리에 있었는데, 볼품은 없지만 기능적으로는 나무랄 데 없는 책상이 있었다. 그런데 온 방 곳곳에 'Save the Planet'이라고 적힌

* 이 제목은 영화감독이자 시나리오 작가, 저널리스트, 에세이스트로 활동했던 노라 에프런Nora Ephron의 연극 제목에서 차용했다. 원제는 〈Love, Loss, and What I Wore〉이다.

스티커가 나붙은 이곳 파리의 호텔 룸은 일말의 기능성도 갖추지 못한 그럴싸해 보이는 가구들의 조합으로 나를 우롱했다. 마레 지구보다는 바스티유 광장에 가까운데도 굳이 '마레'를 이름으로 내걸었을 때부터 알아봤어야 했다. 방 안의 유일한 창문은 안간힘을 써봐도 열리지 않았고(커튼 뒤에서 '위험하니 열지 마시오'라는 안내 문구를 뒤늦게 발견했다), 노트북 하나를 간신히 올려놓을 수 있는 책상은 부피가 큰 커피 머신이 차지하고 있었다. 심지어 나무 봉에 옷걸이만 걸었을 뿐인 누드형 옷장과 일체화된 당혹스러운 디자인이었다. 그러니까 내가 책상에 앉아 있으면 옷걸이에 건 옷들이 오른쪽 시야에서 사라지지 않았던 것이다.

나는 워드 창을 닫고 트렁크를 열었다. '이참에 짐 정리나 하자'고 마음을 고쳐먹고 나의 소중한 재킷들을 하나씩 걸기 시작하자 수직 상승하던 분노가 삽시간에 사그라들었다. 간절기가 사라져버린 한국에서는 무용지물인 재킷을 실컷 입겠다고 싸 온 참이었다. 패션 브랜드 르비에르LVIR를 운영하는 안지영 대표가 선물해준 모와 실크 혼방의 매끈한 조각 같은 재킷, 즐겨 찾는 동네 빈티지 숍에서 산 워크웨어 브랜드의 필드 재킷, 십수 년 동안 일 년에 몇 개월씩 파리지엔으로 살며 벼룩시장과 옥션에서 구한 빈티지 소재들로 창작을 하는 류은영 작가가 한 옥션에서 구해준 샤넬 빈티지 재킷…. 이 재킷들을 입을 때면 어깨에서는 친밀한 피트 감이, 팔뚝에서는 안정적인 포근함이 느껴진다. 이 재킷들은 내가 죽을 때까지 함

께할 옷들이다.

'죽을 때까지'라는 표현이 결코 지나치지 않다고 항변하고 싶다. 좋아하는 옷들은 나에게 제2의 피부이자 이상적인 자아상의 현현이며 기억의 창고다.

루이즈 부르주아는 "옷과 나를 분리할 수 없다"고 말했다. 작가는 1980년대 초반부터 2010년 98세로 사망할 때까지 15년 동안 집중적으로 옷을 소재로 작품을 만들었다. 그녀에게 천과 바늘은 어린 시절부터 친숙한 것이었다.

1911년 크리스마스 날, 부르주아는 파리에서 중세 시대와 르네상스 시대의 태피스트리와 골동품을 판매하고 수리하는 상점을 운영하는 부모 밑에서 태어났다. 그녀는 종종 손상된 태피스트리를 수리하는 작업장에서 집안의 여자들과 함께 직원들을 도왔다. 루이즈 부르주아가 십 대가 되었을 때 그녀의 아버지는 오페어 비자●로 온 영국인 소녀와 밀회를 즐기기 시작했다. 이때 루이즈 부르주아의 마음속에서 정신분석학적으로 어떤 작용이 일어난 것 같다. 그녀는 "바늘의 마법 같은 힘에 매료"되었고, 훗날 "손상을 복구하는 데 사용"하는 바늘로 제작한 '패브릭 작품Fabric Works'을 통해 정서적 회복을 꾀했다.

- au pair. 대체로 젊은 여성이 외국 가정에 입주해 아이를 돌보는 등 간단한 집안일을 돕는 대신 언어와 문화를 배우는 목적으로 신청하는 비자.

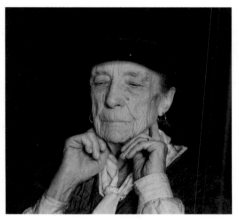

루이즈 부르주아, 1996년, 올리버 마크 촬영. ©Oliver Mark

1968년과 1961년에 부르주아는 일기장에 이렇게 썼다.

"드레스, 스타킹을 보관하는 것은 나에게 큰 기쁨을 준다. 20년 동안 신발 한 켤레도 버린 적이 없다—나는 옷과 나의 셋째 아들로부터 나를 분리할 수 없다. 평계를 대자면 그들이 여전히 좋기 때문이다—그것은 나의 과거이고 썩은 그대로 가져가서 내 품에 꼭 안고 싶다."*

"멍청이처럼 나는 생각한다. 나는 울 것이다—내 옷, 특히 속옷은 참을 수 없는 상처를 숨기고 있기 때문에 항상 견딜 수 없는 고통의 원천이었다."◆

* 찰리 포터Charlie Porter, *What Artists Wear*, Penguin Books Ltd., 2021년, 19쪽.
◆ 같은 책, 같은 쪽.

루이즈 부르주아의 패브릭 작품 중에는 〈밀실Cell〉 연작이 가장 유명하다. 1995년 그녀는 자신이 평생 간직해온 옷 더미를 스튜디오로 옮긴 후 낡은 드레스, 슬립, 잠옷 등을 골라내 어릴 적 집을 닮은 공간에 걸어놓은 설치 작품 〈밀실〉을 선보이기 시작했다. 이 작품은 치명적인 트라우마가 도사린 타인의 심연을 훔쳐보는 듯한 착각을 불러일으킨다. 옷의 주인은 일차적으로 부르주아겠지만 심지어 나 자신도 될 수 있는 음침한 작품이다.

　　내가 가장 좋아하는 루이즈 부르주아의 패브릭 작품은 〈망각에 부치는 노래$^{Ode à L'oubli}$〉(2004년)다. 나는 서울시립미술관 소장품인 이 작품을 미술관의 여러 분관에서 열린 그룹전에서 보고 첫눈에 반했다. 2017년 겨울에는 남서울미술관에서 작품 제목을 인용해《망각에 부치는 노래》라는 전시를 선보이며 창문과 면한 1층 전시실 코너에 설치했다.

　　"전시와 동명의 작품 〈망각에 부치는 노래〉는, 루이즈 부르주아가 결혼 후부터 노년이 되기까지 일상에서 사용한 갖가지 의류를 자르고 꿰매어 만든 하나의 그림책이다. 좋은 기억도, 아픈 기억도 정성스럽게 해체하고 꿰매어 새로운 차원의 창조물로 탄생시킨 부르주아의 시적인 태도는 우리가 기억과 경험을 대하는 다양한 접근 방식을 포용하는 제스처라고 할 수 있다."▲

　　▲ 《망각에 부치는 노래》보도 자료, 서울시립미술관.

나는 '기억과 경험'의 노예다. 내 머릿속에는 소중한 기억과 경험들이 장기기억 창고에 차곡차곡 저장돼 있다. 그것들을 보존하고 편집하고 기록하는 데 내 존재 이유가 있다고 느낄 정도다. 기록하는 직업도 그래서 선택한 것이기에 이 작품은 나에게 중요한 의미를 지닌다.

"루이즈 부르주아에게 거미라는 상징이 있다면 하이디 부허에게는 잠자리가 있어요. 마치 애벌레가 허물을 벗고 날아가듯이 부허에게 '변신'이란 위계적인 사회적 조건에서 분리되어 해방되기 위해 반드시 거쳐야 하는 단계였기에 이것을 잠자리에 유비한 것이죠."

2023년 봄 아트선재센터에서 열린 스위스 여성 조각가 하이디 부허Heidi Bucher의 아시아 첫 회고전 《하이디 부허: 공간은 피막, 피부》 기자 간담회에서 문지윤 프로젝트 디렉터가 한 말이다. 하이디 부허는 1970~80년대 스위스 취리히에서 기존 공간과 사물에 거즈 천과 라텍스를 사용한 새로운 표면, 즉 '피부'를 만들고 그것을 다시 떼어내는 독창적인 조형언어이자 행위예술인 '스키닝Skinning'으로 활발하게 작품 활동을 펼친 작가다.

이번 전시는 연대기적 방식을 따르지 않고, 작품 전체를 '공간'과 '몸'으로 구분하여 부허의 작품 세계를 재구성해 선보였다. 그리고 2부에 해당하는 '몸' 파트는 〈잠자리의 욕망(의상)Dragonfly Lust(costume)〉(1976년)을 입고 포즈를 취한 하이

디 부허의 대형 사진과 그 옆에 걸린 조각으로 시작한다. 〈잠자리의 욕망〉은 하이디 부허가 조각가인 남편 카를 부허와 함께 뉴욕, 캘리포니아 등지에서 활동하다가 이혼 후 취리히로 돌아온 시기에 제작되었다. 1971년이 돼서야 여성 참정권이 인정되었을 만큼 가부장적인 사회였던 당시 스위스에서 부허는 정육점 지하 공간에 작업실을 마련하고 자신만의 조각 언어를 새롭게 써 나갔다.

제1전시실의 곡선형 벽면에 내걸린 〈소프트 오브젝트〉 연작이 그 시작점에 있다. 하이디 부허의 엄마, 할머니 등이 사용했던 앞치마, 코르셋, 침구류 등을 액상 라텍스에 담그고 변화와 해방을 약속하는 '움직임'을 상징하는 자개 안료를 더한 부조 작품들이다. 침대에 눕혀진 드레스, 원피스 위에 스타킹, 마룻바닥 위 쿠션을 스키닝하는 이 작품들은 여성의 시간과 기억을 콜라주한 아름다운 형상으로, 부허의 작품 중에서 가장 컬렉터블하다.●

나는 종종 인터뷰이들에게 "가장 스타일리시하다고 생각하는 아티스트는 누구인가?"라는 질문을 하곤 하는데 그때 '프리다 칼로와 조지아 오키프는 빼고'라는 단서를 단다.

● 가로세로 5미터가 넘는 〈빈스방거 박사의 진찰실〉(1988년)을 비롯해 스키닝 기법을 사용해, 공간에 내재한 딱딱하고 억압적인 사회 질서를 부드러운 것, 움직이는 것, 유동적인 것으로 변신시키는 하이디 부허의 작품들은 대체로 매우 크다.

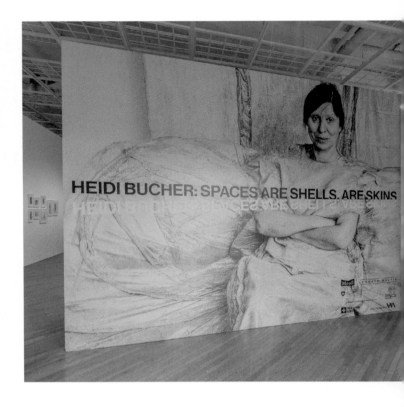

▲ 2023년 아트선재센터에서 열린《하이디 부허: 공간은 피막, 피부》전시 전경.
Photo: CJY Art Studio

▶▲ 하이디 부허, 〈Parquet cushion with cross〉, 101×107.5×12cm, 캔버스에 라텍스,
섬유, 1978년. © The Estate of Heidi Bucher
Courtesy the artist and Lehmann Maupin, New York, Hong Kong, Seoul, and
London
Photo: Matthew Herrmann

▶▼ 하이디 부허, 〈Gloria〉, 188×87cm, 캔버스에 라텍스, 섬유, 1975년.
© The Estate of Heidi Bucher
Courtesy the artist and Lehmann Maupin, New York, Hong Kong, Seoul, and
London
Photo: Kitmin Lee

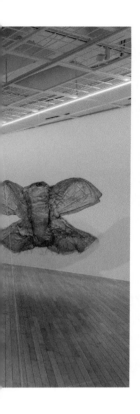

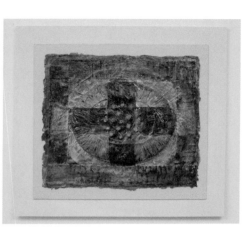

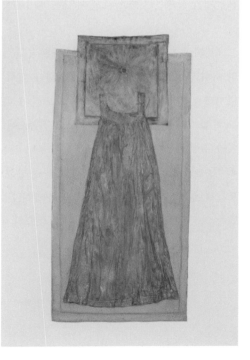

이유는 간단하다. 두 사람이 미술 역사상 가장 옷을 잘 입었던 작가들이니까.(두 사람을 제외하고 나온 대답에는 김환기, 존 커린, 안은미, 오노 요코, 길버트&조지, 장 콕토 등이 있었다.) 프리다 칼로와 조지아 오키프는 의도적으로 선택한 '의상'과 그 옷을 입고 취한 '포즈'를 통해 자신을 세상에 각인시키고 자기 작품이 삶과 예술이 하나인 종합 예술임을 근사하게 웅변했다. 나는 십여 년 넘게 패션 매거진에서 일하면서 자아를 확립하고 공표하는 데 가장 뛰어난 힘을 발휘하는 패션의 저력을 실감했다. 그래서 두 여성 아티스트의 족적과 스타일의 상관관계를 살피는 것만으로도 짜릿한 재미를 느낀다.

프리다 칼로가 열아홉 살부터 마흔여섯 살까지 그린 55점의 자화상(그의 작품들 중 1/3을 차지한다)에서 칼로는 대부분 멕시코 민속 의상 차림이다. 양쪽 겨드랑이 밑만 봉합되어 있고 복잡하게 수를 놓은 위필huipil• 블라우스에 프릴이 달린 긴 치마와 레보소rebozo◆로 이루어진 티후아나 의상이거나 아즈텍과 마야 족 스타일의 비즈 액세서리를 풍성하게 단 차림새다. 오늘날에는 프리다 칼로가 토속 문화에 대한 깊은 이해 없이 민속 의상을 이용했다는 비판이 나오기도 하지만 애초에 칼로

• 소매 없는 블라우스 모양으로 멕시코와 과테말라의 토착 원주민 여성들이 주로 입는다.
◆ 스카프와 숄의 특성을 모두 지녔다. 머리나 어깨를 덮고 때로는 얼굴의 일부를 덮을 수도 있다. 아기나 큰 짐을 운반하는 데 활용되기도 한다.

는 민속 의상을 그대로 입지 않았다. 칼로의 복장은 당시 해당 지역 사람들에 비해 더 구식에 가까웠고 1930년대와 1940년대의 패션계를 지배했던 세련된 스타일과는 대조적이었다.

1930년, 칼로는 남편 디에고 리베라와 함께 미국 샌프란시스코에 일 년 정도 머물렀다. 리베라에게 벽화를 그려 달라는 의뢰가 들어왔기 때문이다. 리베라와 결혼한 지 일 년, 스물두 살의 칼로는 난생처음 멕시코 밖의 새로운 세상을 만나 자유를 만끽했다. 그리고 이때 패션의 힘을 인식하고 이를 계기로 자기만의 스타일을 더욱 발전시킨 것 같다. 실제로 샌프란시스코의 인사들 사이에서 칼로의 이국적인 아름다움은 주목을 끌었다. 유명 사진가 에드워드 웨스턴Edward Weston과 이모젠 커닝햄Imogen Cunningham이 칼로를 촬영하기 위해 방문했고 그들이 남긴 사진은 프리다 칼로에게 관심이 있는 사람이라면 누구나 한 번쯤 봤을 정도로 그녀를 널리 알리는 데 공헌했다. 당시 에드워드 웨스턴은 이렇게 말했다.

"나는 디에고 리베라의 새로운 와이프인 프리다를 촬영했는데, 그녀는 디에고 옆에 선 작은 인형이지만 강인하고 아름다우며, 아버지의 독일 혈통은 거의 드러나지 않는다. 와라체huaraches▲와 원주민 토착 의상을 입은 그녀는 샌프란시스코

▲ 멕시코의 과나후아토, 유카탄 등의 시골 농업 공동체에서 초기 형태가 생겨난, 가죽끈으로 짠 샌들. 1960년대 히피 스타일로 흡수돼 인기를 얻었으며 요즘에도 이런 스타일의 샌들을 만드는 브랜드가 있다.

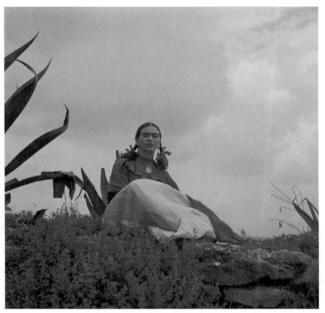

용설란 옆에 앉아 있는 프리다 칼로, 1937년, 토니 프리셀 촬영. ⓒToni Frissell

의 거리에서 이목을 끈다. 놀란 사람들은 걸음을 멈추고 지켜 본다."•

　프리다 칼로에게 멕시코 민속 의상으로 대변되는 옷차림 은 복합적인 의미를 지녔다. 치렁한 긴 치마는 여섯 살에 소아 마비를 앓고 열여덟 살에 타고 있던 버스가 전차와 부딪혀 남 은 인생 동안 수십 차례의 수술을 해야 했던 신체적 결점을 보

•　https://www.famsf.org/stories/frida-kahlo-fashioning-her-self-in-san-francisco

완해주었다. 토착 스타일인 화려한 컬러와 자수는 병마와 남편의 외도로 요동치는 기분을 달래주었을 뿐 아니라 정체성을 확립시켜주고 멕시코 포퓰리즘을 지지하던 정치적 성향을 대변했다.

1954년 프리다 칼로가 사망했을 때 그녀가 살던 '라 카사 아줄(블루 하우스)'에는 3백 벌 이상의 옷이 남아 있었다. 칼로의 예술 세계와 떼어놓을 수 없는 의상들은 아내의 사적인 삶이 지나치게 공개될까 봐 걱정한 디에고 리베라가 사망한 1957년 이후 수십 년이 지나서야 공개됐다.◆

2017년 봄, 뉴욕 브루클린 뮤지엄에서는 《Georgia O'keeffe: Living Modern》전시가 열렸다. 이 전시에서 최초로 조지아 오키프의 옷장이 공개됐다. "디테일은 거추장스러운 장식에 불과하다. 선택하고, 삭제하고, 강조해야 진정한 의미를 전달할 수 있다." 거듭 회자되는 오키프의 유명한 말처럼 그녀는 과거 재봉사로도 일한 경험을 살려 자신의 기준에 맞는 옷을 만들거나 심혈을 기울여 선택해 입었다. 화폭을 가득 채우며 너울대는 꽃잎, 하얗게 빛나는 동물의 뼈, '프라이빗 마운틴'이라고 불렀던 페더럴 산과 흰 구름이 마시멜로처럼 둥둥 떠 있는 하늘…. 어떤 예술 사조의 유행에도 휘둘리지 않고 자연을 내면화해 그린 오키프의 독자적인 예술관은 그녀의

◆ 가장 유명한 예로는 런던 빅토리아앤앨버트 박물관에서 2018년에 열린 《Frida Kahlo: Making Her Self Up》이 있다.

조지아 오키프, 1918년, 앨프리드 스티글리츠 촬영, 메트로폴리탄 미술관, 뉴욕.

옷차림에도 그대로 적용된다.

　여름에는 흰색, 겨울에는 검은색 옷을 선호했던 오키프는 장식을 최소화한 의상으로 실용적이면서도 우아하고 절제미가 흐르는 실루엣을 완성했다. 굽이 낮은 신발과 노 메이크업을 고집했고 빗으로 곱게 빗어 깨끗하게 묶은 헤어스타일도 한결같았다. 남편이자 갤러리스트, 동료 예술가였던 사진작가 앨프리드 스티글리츠가 이끈 뉴욕의 소란스럽고 도시적인 생활을 등지고 뉴멕시코의 극적인 풍광과 고립을 선택한 말년. 오키프는 절제된 채로 충만한 일상을 기록한 전설적인

사진을 남기며 모더니즘의 선구자이자 스타일 아이콘으로서의 지위를 확고히 했다.[*]

　나에게 가장 인상적인 동시대 미술가의 옷차림을 꼽으라면 난지미술창작스튜디오에서 만난 홍학순 작가의 그런지 룩을 들고 싶다. (내가 별자리 차트나 사주팔자 읽는 법을 배웠다고 하자) "우리 마법 나라의 시민을 만나게 되어 반갑습니다"라고 인사를 건넨 그는 허리춤에 서너 개의 구멍이 난 쑥색 스웨터에 새파란 후드를 레이어드해 입고 있었다. 평소에는 '중간계'에 머물며 인류가 축적한 지혜의 심연을 들여다보다가 현실 세계의 부름이 있을 때 세상과 소통하는 그에게 무척 잘 어울리는 옷차림이었다. 핏과 컬러뿐 아니라 구멍까지도 '예술적으로' 보여서 아직까지도 인상이 남아 있을 정도로.

　"가장 깊은 것은 피부다." 프랑스 시인 폴 발레리의 이 문장은 내가 좋아하는 오컬트 웹툰[◆]에서도 인용될 만큼 사랑받는다. 나는 외면을 꾸미는 일이 피상적이라고, 겉만 번지르르하다고 폄훼되곤 할 때마다 정면으로 반박하고 싶어 저 시구를 동원한다. 갖춰 입은 자신이 그 자체로 작품이었던 프리다 칼로, 단순하고 검박한 삶을 자신만의 스타일로 대변한 조지아 오키프, '피부를 생성하는 행위'를 고안해낸 하이디 부

[*] https://www.brooklynmuseum.org/exhibitions/georgia_okeeffe_living_modern

[◆] 〈미래의 골동품 가게〉 119화.

허, 기억의 감각적 창고인 옷으로 작품을 만들었던 루이즈 부르주아…. 그들에게 "외관은 가장 밀도 짙은 깊이의 장소가 되었다."● 그러니 그 장소를 '예술적으로' 활용한 작가들을 편애할 수밖에!

● 다비드 르 브르통, 『걷기 예찬』, 김화영 옮김, 현대문학, 264쪽.

사주명리학으로 미술 읽기

"나 사주 좀 봐줘."

술자리가 무르익을 때쯤 누구 하나가 운을 뗀다. 그러면 나는 휴대폰 홈 화면에 깔아놓은 앱을 열고, 상대의 생년월일시를 입력해 네 개의 기둥, 여덟 글자인 '사주팔자四柱八字'를 확인한다. 나이 지긋한 역술가를 찾았다면 손때 묻은 만세력 책을 팔락거리며 사주팔자 뽑는 장면을 볼 수 있겠지만 요즘은 '강헌의 좌파명리학', '점신', '원광만세력' 같은 앱이 그 역할을 대신한다. 알록달록한 여덟 개의 네모 칸 중앙에 고딕체 한 자가 하나씩 쿵쿵 박힌 사주팔자를 보며 내가 '입을 털기' 시작하면 이내 격한 공감이 터지고 한탄이 새어 나온다. 한쪽에선 전화를 걸기도 한다. "엄마, 나 몇 시에 태어났다 그랬지?" 그렇게 내 휴대폰 화면에 떠올랐다 사라진 누군가의 운명이 꽤나 많다.

나는 사주팔자, MBTI, 에니어그램, 수비학 같은 걸 참 좋

아한다. 내 인식의 필터에서 이런 비과학적인 분류법이 제법
큰 영향을 미치기에 미술을 포함한 세상만사를 볼 때도 부지
불식간에 오행이나 별자리 차트에 대입해 생각한다. 특히 '운
명의 이치를 따지는 학문'이라는 뜻에서 명리학命理學이라 부
르는 사주팔자를 공부하기 위해 몇 년 전 강남역 부근의 한
스터디 카페에서 매주 세 시간씩 프로페셔널 사주 상담가에
게 과외를 받기도 했다.

그때 선생님은 내 사주팔자의 가장 아쉬운 점이 월간과
시간에 떠 있는 정관 정화丁 아래 허랑방탕한 식신 해수亥라
하셨는데 나는 식신 쓸 때가 제일 행복하다. 식신이란, 당연하
게도 식사와 음주, 대화와 접대, 필연적으로 쇼핑, 핵심적으
로 '덕질'과 탐구, 근본적으로 언어적 표현을 말한다! MBTI
로는 ENFP와도 궤를 같이하는데 미친 듯이 흥미로운 것만
추구하는 변덕쟁이라 할 수 있다. 평생 100점은 없는 대신 뭐
든 금방 배워서 70점까지는 받는 게 내 장점이자 콤플렉스인
데 이는 수비학의 소울 넘버 6번, 에니어그램의 7번 유형의 특
성과도 일맥상통한다.

한 인간의 '명리×MBTI×에니어그램×별자리 차트'를
살펴보면 긴밀하게 맥락이 닿아 있는 게 너무나 흥미로운데
내가 이런 얘기를 할 때마다 남편의 눈빛은 염려와 짜증으로
물든다. 나도 안다, 확증편향의 오류로 보일 거라는 걸. 그러
나 나에게 명리학이란 구시대적인 운명론도, 불경한 미신도
아닌 '활인업活人業'● 운명을 타고난 자의 특별한 여가 활동이

다. 내가 미천한 지식에도 불구하고 친구들의 사주를 봐주는
건 저마다의 사주가 가진 고유한 아름다움과 아이러니를 분
석해 '내 언어'로 표현하며 내밀한 대화를 나누는 즐거움과
보람이 크기 때문이다.

　　내가 제일 행복한 순간은 맛있는 와인과 음식을 먹으면
서 친한 친구들과 속 깊은 수다를 떨 때다. 매달 변동이 가장
큰 지출은 언제나 술값이다. 그런데 이런 나에게도 2020년 경
자년은 '사람을 덜 만나자, 술자리를 줄이자'라는 결심을 하
게 만든 해였다. 그해 봄 금호 미술관에서 열린 김보희 작가의
개인전《Towards》를 보면서 가장 인상 깊었던 것은 씨앗 그림
시리즈였다. 단색의 배경에 거대한 크기로 자연의 근원이자
생명의 상징인 씨앗과 열매를 그린 작품들이 경자년을 형상
화한다는 생각이 들었다.

　　'경자庚子'에서 '경庚'이 큰 바위를 뜻한다면 '자子'는 물상
으로 보면 씨앗이기도 하다. 죽음과도 같은 절대 고독이고 싹
을 틔우려면 오랜 시간과 노력이 필요하지만 무궁무진한 가
능성을 품고 있는 단단한 종자라고 말할 수 있다. 그래서 사주
팔자 지지 네 글자 중 이 '자'가 어디에라도 있는 사람은 자신
의 고유성을 지키려고 자기에 천착하는 동시에 자신의 무한

- 사주를 보러 갔을 때 "활인을 해야 좋다", "활인업에 종사해야
 한다"는 얘기를 들어본 적이 있을 것이다. 교사, 의사, 종교인,
 상담가, 사회복지사 등이 활인업에 해당하는데, 사주팔자 구
 성의 특징으로 인해 남을 돕는 걸 업으로 삼으면 좋은 사람들
 에게 그렇게 말한다.

한 가능성을 (화의 기운으로) 풀어내줄 외부의 손길을 애타게 기다리는 딜레마를 갖는다. 그리고 금수 기운인 경자년은 시끌벅적 희희낙락, 거품 긴 파도가 철썩거렸던 2019년 기해己亥년과는 확연히 다른, 무섭도록 맑고 고요하고 차분한 호수 같은 해가 되었다. "한마디로 찬물을 확 끼얹은 거예요. 까불다간 큰코다쳐요!"라고 일갈하던 사주 선생님의 목소리가 지금도 생생하다.

경자년의 작용인지 모든 술자리가 마냥 즐겁던 식신에게도 서늘한 회의가 찾아왔다. 예전엔 나의 시간과 체력과 마음이 무한히 샘솟는 화수분 같은 줄 알았다. 하지만 체력이 예전 같지 않아서인지 모든 것이 유한하다는 것을 받아들여야 할 때가 왔고 앞서와 같은 결심을 하게 된 것이다.

내 인생에서 걸러낼 사람은 딱 한 부류다. 바쁜 사람. 찰랑찰랑 당장이라도 넘쳐흐를 것 같은 이야기보따리를 만나자마자 쏟아내는 사람. 이런 사람들은 약속 하루 전에 30분만 당기자고 해놓고는 막상 그 시간에 기다리고 있으면 애초에 잡은 시간에 온다. 그리고 자기 얘기만 하다가 간다. 관심 없는 화제가 나오면 '인스타'를 보고, 다른 사람이 얘기하는 중에 탁탁 끊고 들어온다. 타인의 새로운 프로젝트, 어렵사리 한 결심, 갈팡질팡하는 마음에 대해서는 영혼 없는 리액션으로 응수하거나 다소 시니컬한 반응으로 은근히 오래가는 스크래치를 낸다.

영화 〈싱글맨〉에는 이런 대사가 나온다. "삶을 값지게 만

들었던 유일한 건 드물지만 진실로 다른 사람과 연결되어 있다고 느꼈던 순간이야." 그 순간을 위해서는 세상에서 자기가 제일 바쁠 거라는 착각을 내려놓고 진실로 함께해야 한다. 그걸 모르는 사람과 함께하는 시간이 아까워지기 시작했던 것이다.

'진실로 연결되는 순간'을 방해하는 건 열등감일 때도 많은 것 같다. 2022년 초에 뮤지엄한미 삼청별관에서 원성원 작가의 신작을 보았다. 작가는 직접 촬영한 수천 장의 사진을 포토샵 프로그램으로 섬세하게 콜라주해 자신이 관찰한 지인들이나 일상의 소소한 이야기를 한 장의 비현실적인 프레임 안에 직조하는 작업을 해왔다.

한 해 전 아라리오 갤러리에서 열린 개인전《들리는, 들을 수 없는》에서 "사회 통념상 성공한 사람들을 나무에 의인화해 그들의 특징과 사회적 관계망을 녹음이 우거진 여름 숲 속 풍경으로 묘사했다면",● 《모두의 빙점》이라는 타이틀을 내건 이번 전시에서는 "열등감이 타인과 충돌하면서 발현되는 상태를 빙점에 은유한"◆ 신작들을 소개했다. 인간사의 문제를 자연에 은유한다는 게 신선하게 느껴졌다. 함께 전시장을 찾은 지인들과 친분이 있는 원성원 작가는 봄부터 겨울까

● 《모두의 빙점》핸드아웃, 뮤지엄한미 삼청.
◆ 《모두의 빙점》핸드아웃, 뮤지엄한미 삼청.

▲ 원성원, 〈얼음과 물 사이〉, 149×249cm, c-print, 2022년.

▼ 원성원, 〈의지를 가진 나무〉, 170.5×285.5cm, c-print, 2022년.

지의 어느 개울가 풍경이 합쳐진 듯한 작품 앞에서 이런 얘기를 들려주었다.

"흔히 사회적으로 성공했다고 여겨지는 사람들, 누가 봐도 우월한 면면으로만 이뤄진 사람들조차 열등감에 시달리는 걸 보면서 생각했어요. 무엇이 그들을 그렇게 만들었을까? 왜 그 잘난 사람들조차 타인에게 벽을 세우고 자신의 사소한 못난 점을 꽁꽁 싸매고 보여주고 싶어 하지 않는 걸까. 이 작품은 장점은 물론 약점이라고 할 수 있는 부분까지 자기가 가진 본성을 있는 그대로 노출하는 조화로운 사람을 표현하고자 한 거예요. 아래층에서 본 서슬 퍼런 빙벽과는 대조되죠. 물이 졸졸 흐르는 구간도 있고 몽글몽글한 얼음이 보이기도 하고요. 반대적인 특성도 조화롭고 균형 있게 지니며 자연스럽게 보여주는 사람이 저에게는 진짜로 강한 사람처럼 보여요. 지혜 쌤처럼요."

'지혜 쌤'은 내가 아는 그 누구보다 미술에 몰두한 일상을 살아가는 아트 컬렉터로 나를 이 전시장으로 이끈 장본인이었다. 지혜 쌤과 나는 한 미술 커뮤니티에서 알게 된 이후로 '쌤'이라는 호칭을 이용해 수평적인 교제를 이어가며 각종 전시를 같이 보러 다니는 사이가 됐다. 시대상이 그대로 반영된 신진 미술가들의 예술 세계에 관심이 많은 지혜 쌤은 전시회는 물론 작가의 작업실을 열심히 방문하며 여러 작가들과 친분을 맺어왔고, 원성원 작가와도 친한 사이였다.

원성원 작가는 '괴팍한 성격 탓에' 조소를 전공했지만 매

체의 특성상 누군가의 도움이 필요한 때가 많은 조소보다 처음부터 끝까지 혼자서 할 수 있는 사진이 자기에게 더 잘 맞는다고 했다.

그는 이전 전시에서 "뿌리를 내리면 쉽사리 이동이 힘들고 그 환경에 맞춰 자라나는 나무를 인간을 대신하는 대상으로 표현했다".●"우리는 나무를 비롯한 식물들을 보면서 연약한 존재라고 여기잖아요. 그런데 한 걸음도 이동하지 못하고 궂은 날씨와 곤충 및 동물의 공격에 맞서 자신을 지켜야 하기 때문에 결코 약하지 않다고 봐요. 겉으로 보기에만 그런 거죠. 그처럼 진짜 강한 사람은 오히려 부드럽고 연약해 보일 때가 많은 것 같아요."

내 성격에 대해 가족이나 친한 친구들이 하는 말은 대체로 비슷하다. 어떤 친구들은 "너처럼 하고 싶은 말을 다 하고 사는 사람은 없을 것"이라고 하고, 또 어떤 친구들은 나를 '천하동선군'이라고 부른다. 하지만 사실 나도 누군가의 한마디에 밤잠 설치는 날이 허다하고 아직도 어떤 상실에는 끝내 회복되지 못한 여린 구석도 있다. 낯을 가리지는 않지만 진짜로 친해지는 데에는 꽤 오랜 시간이 걸리고, 스스럼없는 척하지만 너무 훅 들어오면 '오작동'을 일으킨다. 세상 무뚝뚝하지만 서운함이 내는 기스에 유독 취약하며, 사람 만나는 게 너

● 《들리는, 들을 수 없는》보도 자료, 아라리오 갤러리.

무 피곤한데 사람한테서 가장 힘을 얻는다. 그렇듯 한 인간이 지닌 성격적 특성이라는 건 다채로울뿐더러 양면성을 지니는 게 아닐까.

사주명리학을 배우기 시작하면 처음에 '음양'이라는 용어를 접하게 된다. 말하자면 수학의 집합이자 현대미술의 〈샘〉(마르셀 뒤샹, 1917년) 같은 것으로 한국인에게는 이미 익숙한 개념이다. "그 동네는 기운이 너무 음해.""개는 진짜 양기가 대단하더라." 이런 표현을 들어본 적이 있을 것이다. 명리학에서는 상반하는 성질의 두 가지 기운, 즉 음과 양이 인체를 포함해 만물의 생성과 변화를 만들어냈다고 설명한다.

그런데 중요한 건 양과 음을 낮과 밤, 밝음과 어둠, 남자와 여자, 외향성과 내향성, 능동성과 수동성, 이런 식으로 단순한 대립 개념으로 보아서는 안 된다는 점이다. 한국 1세대 전위예술가 김구림의 무수한 '음양陰陽·Yin and Yang' 연작은 작가의 작품 세계를 대표한다. 이 시리즈에서 음과 양은 'and'로 연결됐듯이 분리된 존재가 아니라 짝을 지어 조화를 이뤄야 한다는 동양 철학의 이치를 바탕으로 한다.

음양이 사주팔자의 알파라면 오행은 오메가다. 사주에 불이 많다, 물이 많다, 이런 얘기를 한 번쯤 들어봤을 것이다. 수년간 주위 사람들의 명식命式을 수집한 결과 내 (여자)친구들(잡지 기자였다가 프리랜서로 독립한 이들이 다수다)의 사주팔자는 대부분 양간("옛날에 태어났으면 장군이 되었을 사주","겉보기엔 여리여리하지만 속은 완전 남자")이고, 글자가 골고루 있

지 않고 하나의 글자가 지배적이다. 요즘 잘 만든 만세력 앱은 우주 만물을 이루는 다섯 가지 원소인 오행을 보기 좋게 컬러로 표시한다. 목木은 녹색, 화火는 빨간색, 토土는 노란색, 금金은 흰색, 수水는 검은색. '이 선배 성격 좀 센데⋯' 하면서 명식을 열어보면 여지없이 새빨갛거나 시커멓거나 그렇다.

재미 삼아 간략하게 각 오행별 성격을 얘기해보면 우선 봄의 기운으로 일컬어지는 '목'은 언 땅을 뚫고 나와 쭉쭉 자라는 나무를 떠올리면 된다. 강력한 '시작'의 기운이고 기획력이 뛰어나고 측은지심으로 똘똘 뭉쳐 있지만 언제나 시작만이 있을 뿐이다. 여름에 비유하는 '화'가 많은 사람은 뭐든지 잘해서 사람들한테 주목받고자 하는 욕망으로 살아간다. 무슨 일을 하건 몰입도 최강이다. 그런데 그렇게 열불 내며 일하다가 어느 순간 방전돼 우울해한다. 가을과 연결되는 '금'은 코어가 단단하다. 상황에 휘둘리지 않으며 의지력이 강하다. 직언 직설, 솔직한데 이상하게 금이 하는 말은 듣기가 싫다. 상대방의 감정을 고려하지 않는다. '팩폭'해놓고 개운한 얼굴로 "왜? 내가 틀린 말 했어?"라고 하는 자들이다. 간절기를 뜻하는 '토'는 중립적이고 완충 작용, 가교 역할을 한다. 매사 신중하지만 보수적이고 결정 장애자들이며 우유부단하다. 겨울을 의미하는 '수'는 어느 그릇에 담기느냐에 따라 어떤 모양으로든 변할 수 있는 물의 특성처럼 유연하고 융통성 있고 예지력과 직관력이 뛰어나지만 의뭉스러운 데가 있고 감정 기복으로 인한 심리적 질병에 유의해야 한다.

평소 양혜규 작가의 작업은 내가 이해하기에 너무 어렵다고 생각했다. 그런데 2020년 가을 국립현대미술관 서울에서 열린 《MMCA 현대차 시리즈 2020: 양혜규—O_2&H_2O》에서 명리의 오행(목, 화, 토, 금, 수)을 일차원적이고 코믹하게 현수막 작업으로 형상화해 미술관 복도에 걸어놓은 〈오행비행〉을 보고는 내적 친밀감에 휩싸였다. 〈오행비행〉에는 종이 무구巫具가 술처럼 달려 있었다. 기자 간담회에서 작가는 "원래 종이를 접는 데 관심이 많은데" 태안반도 무구를 디테일로 활용한 〈오행비행〉을 작업하면서 "종이를 접고 오리고 펴는 무구라는 엘리먼트를 열심히 파봐야겠다는 발견이 있었다"라고 얘기했다.

작가는 그로부터 일 년여 만인 2021년 여름 국제갤러리에서 설위설경設位設經으로 만든 신작 〈황홀망恍惚網〉 연작을 선보였다. '까수기'라고도 불리는 설위설경은 종이를 접어 오린 후 다시 펼쳐 만드는 여러 가지 종이 무구 혹은 이런 종이 무구를 만드는 무속 전통을 지칭한다.● 전시장 한편에는 작가가 설위설경을 리서치하면서 참고한 아카이브가 일목요연

● "특히 충남 태안반도를 중심으로 한 앉은굿에서 의식을 준비하는 법사는 설위설경으로 굿청을 장식하고 경문을 외운다. 설위설경을 제작하는 행위를 종이를 '까순다', '바순다' 혹은 '설경을 뜬다' 등으로 표현하는데, 오늘날 한지로 무구를 만드는 전통은 충청도뿐만 아니라 제주도의 '기메' 등 다양한 지역에서 여러 호칭으로 두루 이어지고 있다." 양혜규 신작 〈황홀망〉 시리즈를 최초 공개하며 국제갤러리에서 배포한 보도 자료에서.

국립현대미술관 서울에서 열린
《MMCA 현대차 시리즈 2020: 양혜규—O₂&H₂O》전시 전경.

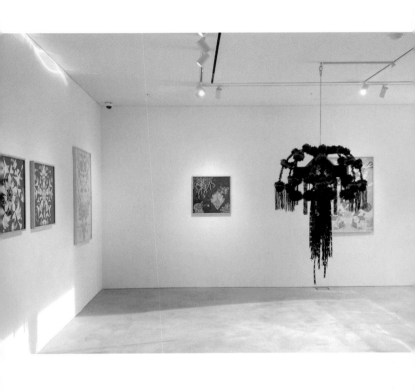

국제갤러리 1관(K1)에서 선보인 양혜규 신작〈황홀망恍惚網〉설치 전경.

하게 정리돼 있었는데 거기에 등장한 2019년 우란문화재단의
《신물지》전시 도록을 보니 그때의 전시 전경이 생생하게 떠올
랐다. 갤러리에서 일하는 지인이 내가 보면 좋아할 거라며 추
천해준 전시였는데 설위설경, 지화, 기메와 같은 종이 무구와
이를 해석하고 반응한 현대미술 작가들이 함께한 전시였다.

그 전시 서문의 내용을 요약해보자면 이렇다. 인간은 근
원적인 공포이자 미지의 영역이라 할 수 있는 죽음의 세계에
대한 관념을 이야기, 즉 설화, 신화, 무가 속에 그려내 왔다. 그
리고 이를 의례화하는 방법으로서 다루기 쉬운 종이를 사용
해 초월과 두려움에 맞섰는데 이게 종이 무구의 형태로 남아
지금까지 전해졌다. 믿음의 대상인 초월적 존재가 물리적인
형태를 갖는 게 아니라 마음에서 기인한 상념임을 인지하고,
종이에 새겨진 문양과 글귀 그리고 조형 형태로 말미암아 사
람들의 시각을 자극해 직관적 감각을 꾀했다는 것이다. 나는
사진작가 구본창의 다채로운 작품 중에 유독 지화紙花 시리즈
를 좋아하는데 종이라는 연약한 물질을 매개로 초월적인 시
공간을 표현하는 행위 자체가 참으로 지극한 느낌을 주기 때
문이다.

양혜규 작가가 국제갤러리에서 〈황홀망恍惚網〉연작
12점을 세계 최초로 선보인 다음 해 6월, 독일 베를린에 있는
바바라 빈 갤러리에서 양혜규 개인전《Mesmerizing Mesh—
Paper Leap and Sonic Guard(황홀망恍惚網—종이 비상飛上과 소
리 나는 수호물)》를 보았다. 작품은 그새 또 발전해 있었다. 한

국의 무속에서 출발한 〈황홀망恍惚網〉은 아시아 전반의 샤머니즘은 물론 유럽의 이교도적 전통과 신비주의에 대한 연구를 심화시키며 다채롭게 변주되고 있는 듯했다. 갤러리 한쪽에 마련된 서점 공간에서 바바라 빈 대표가 펼쳐 보여준 도록에는 태안반도의 설위설경 이미지는 물론이고 모든 만물에 신이 깃들어 있다고 믿는 일본의 전통적인 자연 신앙인 신도神道의 제의 모습 등이 실려 있었다. 바바라 빈 대표는 〈황홀망恍惚網〉의 "뛰어난 공예성"이 무척 인상적이라며 나전 칠기 등 한국의 전통 공예에 대해 묻기도 했다.

나는 내 취향을 제대로 저격한 〈황홀망恍惚網〉 연작으로 뒤늦게 양혜규 작가의 팬이 되었다. 요즘 아트 컬렉터들의 호화로운 저택에 장 미셸 오토니엘의 '유리 목걸이'를 대신해 걸리고 있다는 그의 〈소리 나는 구멍 동아줄〉은 '꿈의 컬렉션' 중 하나다. 앞서 언급한 국립현대미술관 서울 전시에서 광택 나는 방울을 금속 링으로 엮어 만든 긴 동아줄 형태의 〈소리 나는 구멍 동아줄〉은 전시장 천장에서부터 땅에 닿을 듯 말 듯 드리워 설치되었다. 그 자체로도 무속적인 아우라가 대단했는데, 큐레이터가 이 동아줄을 흔들며 소리를 발생시키자 그토록 단순한 행위에도 고양감이 느껴졌던 게 생생하다. 동아줄이라는 오브제는 설화 '해와 달이 된 오누이'에서 받은 영감에서 비롯됐다고 한다.

"전래 동화에 자주 등장하는 동아줄은 보통 현실의 시련과 위험으로부터 탈출을 가능케 하는 상징적 오브제이다. 지

▲ 우란문화재단에서 열린 《신물지》 전시 전경.

▶ 바바라 빈 갤러리에서 열린 양혜규 개인전 《Mesmerizing Mesh—Paper Leap and Sonic Guard(황홀망恍惚網—종이 비상飛上과 소리 나는 수호물)》 전시 전경.

상에서 맞닥뜨린 위기 상황으로부터 탈출하기 위해 하늘에서 내려온 동아줄을 타고 올라가 각각 해와 달이 된 오누이의 이야기를 담고 있는 친근한 설화 속 동아줄은 우주적 승화로 향하는 감각적 직관을 통해 보는 이의 오래된 상상력을 자극한다."•

언젠가 층고가 높은 '내' 집에 살게 된다면 매일 밤 자기 전에 '동아줄'을 댕댕 치면서 짧은 명상을 하고 싶다. 위아래로 길게 늘어뜨린 싱잉볼이라고 생각하고 동아줄의 요동치는 파장에 마음을 풀어내고 싶다.

• '홍콩 M+, 개관전에서 발표한 양혜규의 〈소리 나는 구멍 동아줄〉 소장 결정' 보도 자료, 국제갤러리.

손끝의 감각

이십 대 초반에 사귀었던 남자친구는 연출을 전공하는 연극과 학생이었다. 그가 해준 말 중 아직도 기억하는 게 있다. 모두가 배우를 하고 싶어 한다. 배우를 못 하면 연출가가 되고 그도 힘들면 평론가가 된다. 대충 그런 얘기였는데 미술도 마찬가지인 것 같다. 미술을 향유하며 아무리 크게 감동한다 한들 작품을 제작하는 순간에 작가가 느끼는 희열에 비할 수 있을까. 어쩌면 작가들에게 작품을 창작하게 하는 원동력은 세상에 메시지를 전달하고자 하는 사명감이나 성공 혹은 명예 같은 멀고 무거운 가치보다는 손끝의 감각이 아닐까 하는 생각을 종종 한다. 그런 생각을 처음 한 건 최지원 작가와의 인터뷰에서였다.

최지원 작가는 2020년 봄 디스위켄드룸에서 열린 개인전《차가운 불꽃^{Cold Flame}》에서 그만의 독특한 회화를 선보이며 많은 이들의 시선을 끌었다. 도자기 인형을 연상케 하는 여

자-인간 형상들이 가공의 풍경 속에 배치돼 천연덕스러운 유머를 자아내는 그림이었다. 이 개인전을 기점으로 최지원 작가는 가장 뜨겁게 호명되는 1990년대생 아티스트 중 하나가 되었다. 우연히 디스위켄드룸에 갔다가 최지원 작가의 작품을 본 순간 전시 소개든, 인터뷰든 그녀의 작품을 소개하면 좋을 것 같다고 직감했다.

얼마 후 내가 컨트리뷰팅 에디터로 일하는 『바자 아트』에서 'Young & Talented'라는 제목으로 젊고 유망한 작가들을 모아 소개할 때 그녀와 인터뷰할 기회를 마련했다. '물광'의 정석처럼 맑고 투명한 피부가 묘하게 시선을 끄는 여자-인간 형상들에 대해 먼저 물었다. 백자 같은 얼굴을 하고 눈물 줄기를 쏟는가 하면 벼락과 불꽃이 날리는 화마에서도 그저 '멍 때리기'의 진수를 보여주는 듯 무심한 눈동자로 정면을 응시하는 그 존재들은 대체 어디서 온 거냐고.

예고를 졸업하고 예대, 그리고 대학원을 나오며 "그림 그리는 사람의 평범한 과정"을 거쳐 온 최지원 작가는 "박물관에 있는 조각상이나 미술학원에서 볼 수 있는 석고상 표면의 반질반질한 질감"이 언제나 붓질을 충동했다고 말했다. "그러다 우연히 유럽 빈티지 도자기 인형을 보게 됐는데 그 순간 표현하고 싶은 욕구가 최대치로 솟았어요!"

이후 작가는 자신과 주변인을 가공하고 도자기 인형의 매끈하고 반짝이는 느낌을 덧발라 자신만의 시그니처 형상을 만들어냈다. 유화로 그린 얼굴 부분은 붓 터치조차 느껴지

최지원, 〈뾰족한 것들의 방해 1~4〉, 각 90.0×72.7cm, 2020년.
Courtesy of the artist and ThisWeekendRoom, Seoul

지 않을 만큼 완벽하게 매끈하고, 대체로 아크릴로 칠하는 배경은 쓱쓱 덜 치밀하게 표현하는 차이도 흥미로웠다.

"그런 대비를 의도했어요. 시각적, 촉각적 즐거움과 쾌감을 증폭시키고 싶었거든요. 그럴 때 제가 느끼는 감각적 쾌감을 그대로 전하고 싶었어요."

인터뷰 당시 최지원 작가가 한창 작업 중이던 〈뾰족한 것들의 방해〉 시리즈가 대표적으로 그런 작품에 해당됐다. 도자기 인형 형상이 클로즈업돼 화면을 빈틈없이 채우고 푸르고 붉은 식물이 얼굴 가운데로 맹랑하게 가로질렀다.

"가시가 솟아 있거나 뾰족한 잎이 돋아난 식물 때문에 보기만 해도 까슬거리고 따가운 느낌이 들죠. 이 그림들을 보고 그런 촉각적인 감각이 전해졌으면 했어요. 동시에 시야를 가리는 무언가가 있어도 끝까지 시선을 거두지 않겠다는 대상의 의지력도요."

반복되는 '감각'이라는 말이 신선했다. 화가로서의 정체성 기저에 희열이 있다는 게 좋았다.

좋은 그림을 볼 때면 감각이 동한다. 그 감각의 실체를 경험해보고 싶어서 화실에 다닌 적도 있다. 붓끝에서 전해져 오는 그릭 요거트 같은 유화의 꾸덕한 느낌과 수채화 물감을 머금은 붓이 종이 위를 스무드하게 스치면서 남기는 투명한 물기 등 회화 도구의 촉각적인 물성을 경험한 후로는 그림 보는 일이 공감각적인 매혹으로 다가왔다.

『바자 아트』에서 회화 작가들의 도구에 대해 다룬 기사를 진행한 적이 있다. 작가들에게 '그림 그리는 과정에서 이 도구들이 어떤 역할을 하는가?' '마티스의 경우는 말년에 건강 때문에 유화 기법 대신 파피에 콜레* 작업에 몰두했는데, 그처럼 전혀 다른 도구를 사용하는 것도 상상해본 적이 있나?' 같은 질문을 던지고 실제 사용하는 도구들을 소개한 기사였다.

사진 촬영을 위해 퀵서비스로 전달받은 작가들의 도구는 물감에 절여진 스펀지, 예술적으로 다듬은 연필, 새끼손톱만 하게 자른 지우개 더미, 마스킹테이프, 마스크, 방진복까지 내 예상을 뛰어넘는 것들도 많았다. 사진가의 스튜디오에서 그 다종다양한 도구들을 하나하나 살펴보고 세팅해 촬영하면서 상상의 나래를 펼치는 일이 즐거웠다.

당시는 코로나19가 극심할 때여서 인터뷰는 서면으로 이뤄졌는데 작가들의 답신을 읽으며 그들이 작업하는 순간의 희열을 대리 경험하는 듯한 느낌이 들었다. 영국 유학 시절과 모로코 등 여행지에서 경험한 내·외면의 풍경을 모노타입 판화를 기본으로, 회화와 드로잉, 설치 등의 제작 방식을 활용해 재현하는 박신영 작가의 답변은 특히 그랬다.

"2013년 이후로 잉크와 와인으로 드로잉 작업을 해오고 있어요. 잉크는 투명도가 높으면서도 발색이 뛰어나 선호하

* Papiercollé, 회화 기법의 하나로 물감 이외의 다른 소재를 화면에 풀로 붙여서 회화적 효과를 얻는 표현 형식.

는데 주로 프랑스, 영국, 일본 등에서 수입한 잉크를 사용해요. 각 잉크마다 생산 지역의 문화적 특성을 느낄 수 있어서 흥미로워요. 예를 들면 프랑스의 제이허빈$^{J. Herbin}$은 잉크에 '달의 먼지'와 같이 시적인 이름을 붙이는 우아함과 오래도록 질리지 않는 매력이 있죠. 영국의 디아민Diamine은 이중 컬러, 펄과 같이 독특하고 참신한 아이디어가 담긴 잉크로 실험성이 돋보여요.

와인은 옅은 색감을 띠는 레드 와인을 사용해요. 살면서 맛보고 가까이 접하는 모든 물질이 작업의 재료가 되고, 각 물질의 물성이 가진 고유한 감각은 작업에 실마리를 줍니다. 영화 〈세라핀〉(2009년)*에서 세라핀이 강가에서 흙을 채취하거나 고기 핏물, 교회를 밝히는 촛불의 촛농을 모아 작업하는 장면을 인상 깊게 봤는데, 그 영향인지 한때 기존의 회화 재료가 아닌 커피, 코코아, 양초와 같이 일상에서 흔히 사용하는 물질을 작업의 재료로 실험해본 적이 있어요. 잉크와 와인도 그 실험의 일부였죠. 종이 위로 펜촉이 지나갈 때는 마치 종이의 피부를 긁어내는 듯한 느낌이, 붓을 쓸 때는 동물의 꼬리로 종이 표면을 살살 간지럽히는 느낌이 들어요. 잉크와 와인으로 그림을 그리면 와인의 알싸하고 달콤한 향이 잉크와 뒤섞여 특유의 고소하면서도 눅눅한 향으로 변해 종이에 스며들죠. 작업할 때 매 순간 의식하지 않더라도, 재료가 일으

* 프랑스 화가 세라핀 루이$^{Séraphine Louis}$(1864~1942년)의 생애와 그림을 향한 광기 어린 열정을 그려낸 영화.

키는 감각들이 작업 과정에 녹아든다고 생각합니다."

사실 나는 박신영 작가가 레드 와인과 잉크로 드로잉 작업을 한다는 걸 알고 있었고 좀 특이한 물감으로 작업하는 작가를 한 명 정도 넣고 싶은 마음이 컸을 뿐인데 덕분에 '달의 먼지'부터 세라핀 루이라는 화가까지 알게 되었다. '하드 워킹'의 대표적인 직종이지만 에디터의 일은 나를 어디로 데려갈지 모른다는 점에서 대체 불가능한 매력이 있다.

2022년 겨울에도 마찬가지였다. 당시 나는 패션 브랜드 유니클로의 신사점에 마련된 갤러리 공간에서 동시대 작가의 작품을 소개하는 프로젝트를 기획·실행하는 일에 참여하고 있었다. 유니클로에서 양질의 문화 콘텐츠를 만들기 위해 새로운 업무에 뛰어든 직원들과 함께 알맞은 작가를 찾다가 지희킴 작가를 발견했다.

이후 작가 소개 영상을 제작하기 위해 양천구에 있는 지희킴 작가의 작업실을 방문했다. 작가는 작업실 근처 식물원을 즐겨 방문하며 받았던 영감과 위안을 통해 새롭게 〈Garden〉 시리즈를 작업 중이었다. '가든'이라는 제목에서 평화롭고 무해한 신록의 풍경을 상상했다면 오산이다. 희귀한 형태의 강렬한 색면으로 표현한 풀과 꽃은 어쩐지 독성이 가득할 것만 같았다. '팜 파탈' 같았다고 해야 하나. 이상하게 긴장감을 전하는 식물들을 가리키며 어떻게 이런 생명체가 탄생했냐고 묻자 작가는 이렇게 말했다.

2022년 디스위켄드룸에서 열린 지희킴 개인전 《썬데이즈 Sundays》 전시 전경.
Courtesy of the artist and ThisWeekendRoom, Seoul

지희킴, 〈증오심으로 불타는〉, 수채화용 종이에 구아슈, 140×113cm, 2022년.
Courtesy of the artist and ThisWeekendRoom, Seoul

"식물원에 갈 때마다 현장에서 빠르게 드로잉 했는데 이 때 사진을 찍기보다는 눈에 보이는 식물의 형태를 즉흥적으로 재해석하며 드로잉 했기 때문에 그림 속 식물들은 무언가를 닮았으면서도 세상에는 존재하지 않는 새로운 외형을 갖고 있어요. 컬러도 세상에는 존재하지 않는 식물이기 때문에 그 고유함과 특별함을 강조하고 싶어서 여러 물감을 섞어 새로운 색을 만들어 사용했어요."

지희킴 작가는 특이하게도 종이에 구아슈로 작업한다. 그녀는 구아슈를 머금은 붓이 종이 위에 미끄러지는 질감을 느껴보고 싶다는 내게 친절하게도 프러시안블루 물감을 짠 팔레트와 붓을 내주었다. 그 질감은 오일, 아크릴 물감과는 달랐다. 그보다는 좋아서 샀지만 내 노란 피부색에는 어울리지 않아 친구에게 줘버린 리퀴드 파운데이션과 비슷했다.

"구아슈라는 수성 물감은 그 이름조차 생소할 수 있을 거예요. 제가 구아슈에 매력을 느끼는 이유는 물을 얼마큼 섞느냐에 따라 시시각각 효과가 달라지기 때문이에요. 수채화의 맑고 투명한 느낌은 물론이고 두껍게 얹었을 때는 유화의 질감까지 표현할 수 있어요. 제가 표현하고 싶은, 과감하게 분출된 비비드한 컬러를 구현해주기에 저에게는 최상의 재료예요."

게다가 지희킴 작가는 반드시 종이에 그림을 그린다.

"많이들 사용하는 캔버스는 저를 밀어내지만, 종이는 포용해주는 느낌이 들어요. 팔레트에 구아슈를 개서 종이라는 표면 위에 얹을 때 저를 쫙 빨아들이는 느낌이 정말 좋아요."

2021년 봄 백아트에서 열린 엘리엇 헌들리의 아시아 첫 개인전《Working on Paper》는 종이에 그린 드로잉 작업을 집중적으로 조명한 전시였다. LA를 베이스로 활동하는 그는 커다란 캔버스에 신화, 종교, 비극 등에서 영감을 받아 직조한 내러티브를 가지고 일상적인 사물들을 핀으로 꽂아 치밀하게 화면을 채우는 방식으로 작업한다. 줌으로 이뤄진 기자 간담회에서 작가는 타블로이드 매거진은 물론 키친타월, 사진, 이쑤시개 등 다채로운 재료를 사용하는 이유에 대해 "관람객에게 세상에 대한 촉각적 경험을 제공"하기 위해서라는 인상적인 얘기를 들려주었다.

"이는 디지털 시대에 예술이 대안이 될 수도 있다는 걸 말해줍니다. 사진으로 쉽게 재현하기 어려운 이미지를 창작하기 때문에 관람객이 직접 대면해야만 자신의 움직임에 대한 촉각적 감각을 느낄 수 있고, 이는 관람객이 인간인 자신의 존재를 자각할 수 있게 해주거든요."

마이클 크레이그 마틴은 1970년대 개념미술운동에서 기념비적인 작품을 선보이며 미술계에 등장했다. 1980년대에는 런던의 골드스미스 대학에서 이른바 'yBa'•를 가르쳤으며

• yBa는 young British artists의 줄임말로, 1980년대 말 이후에 나타난 젊은 영국 미술가들을 지칭하는 용어다. 이들은 1980년대 후반부터 1990년대 초반까지 현대미술에 상당한 충격을 준 것으로 평가받는다.

1990년대부터는 검은 윤곽선과 선명하고 대담한 색으로 고유한 회화 작품을 선보이고 있다. 올해로 83세가 된 그의 예술 세계는 현대미술사와 궤를 같이한다.

나는 지난해 예술의전당에서 마이클 크레이그 마틴의 회고전이 열렸을 때 『바자 아트』인터뷰를 위해 그를 만났다. 작가는 테니스공, 헤드폰, 카세트테이프, 아이폰, 에르메스 백 등 일상의 사물들을 항상 같은 사이즈의 검은 선과 강렬한 색깔의 물감으로 그린다. "그저 사물을 본 그대로 그릴 뿐"인 그는 "기계로 만든 공산품처럼, 내러티브도 배제하고 모든 개인적인 지문은 없애길 원한다". '스타일 없는 스타일'로 인정받은 그의 작품은 사물을 전통적인 시각이 아닌 새로운 시각으로 바라볼 수 있게 한다.

그림에 어떤 지문도 남기지 않으려 했다면 사진으로 찍어서 감상해도 되는 것 아닐까? 학생들을 가르쳤던 작가는 나의 우둔한 질문에도 친절한 얼굴로 엘리엇 헌들리와 비슷한 얘기를 들려주었다.

"제 작업은 사진으로 찍어 엽서로 만드는 순간 그래픽이 되어버려요. 그러면 실제 크기도 알 수 없고 그저 이미지로서 소비하게 되죠. 제가 2미터 넘는 큰 스케일, 강렬한 색채를 고집하는 이유는 많은 시간을 디지털 세계에서 살아가는 현대인에게 그것과 대척점에 있는 실제 경험을 주고 싶어서예요. 피지컬한 진짜 경험이요!"

"디지털화는 세계를 탈사물화하고 탈신체화한다."◆ 이

▲ 엘리엇 헌들리, 〈Babushka〉, 패널에 납화, 유채, 플라스틱, 사진, 핀 등,
185×210×10cm, 2021년.
Courtesy of BAIK ART LA and Seoul

▶ 스튜디오에서 작업 중인 엘리엇 헌들리.
ⓒMax Knight, Courtesy Kasmin, New York and Regen Projects, Los Angeles

때 촉각이야말로 가장 살아 있음을 자각하게 하는 생생한 감각이 아닐까? 생각해보면 헤어진 연인에 대한 기억 중 가장 오래 남는 건 터치의 감각이다. "감동은 항상 몸의 접촉에서 태어났어요"◆라는 구절이 떠오른다.

◆ 한병철,『사물의 소멸』, 전대호 옮김, 김영사, 9쪽.
● 정혜윤,『아무튼, 메모』, 위고, 119쪽.

미술에서 시작해 인생으로 끝나는

"화폐적인 기능에서 벗어나야 할 것 같습니다. 금전적인 가치가 있어야 한다는 압박에서 빠져나와야 한다는 것이죠. 그리고 명확하게 의미를 전달하려는 것에서도 벗어나야 한다고 봅니다. 예술 작품이 의미가 없어야 한다고 말하는 것은 아닙니다. 하지만 고갈적인 방식으로 뭔가를 가리키는 방식을 탈피하고, 어느 정도는 열린 상태로 남아 있어야 한다는 말을 하고 싶습니다."

국립현대미술관 유튜브 채널을 통해서 히토 슈타이얼의 아티스트 토크 생중계를 보다가 작가가 이 말을 하는 순간 한 대 맞은 느낌이 들었다. 매사 빠르게 결론을 내리고 즉시 다음 챕터로 넘어가는 과단성에 중독되어 살아온 나에게 경종을 울리는 말이었다. 섣부른 결론을 내지 않고 마지막 순간까지 끈질기게 사유하라는 주문처럼 들렸다고 할까. 오늘날 가장 영향력 있는 현대미술가 중 한 사람인 히토 슈타이얼의 기진

맥진한 듯 작은 목소리는 그러나 힘이 셌다. "시각 예술의 힘은 그 누구도 어떤 작품을 완벽하게 이해한다고 주장할 수가 없다는 점에서 나옵니다."

이날로부터 반년이 지난 지금까지도, 결론 내지 않은 유동적인 상태에 머물러 좀 더 사유해보라는 히토 슈타이얼의 '주문'을 가끔씩 떠올린다. 내가 잘 알지도 못하면서 확신을 가지려 할 때나 그저 더 생각하기 싫어서 대충 결론을 내고 망각의 챕터로 넘겨버리려 할 때 특히.

정신없이 돌아가는 일상을 힘겹게 꾸리면서도 나에게 대화는 절대로 포기할 수 없는 가치다. 전시 개막을 앞두고 진행되는 기자 간담회나 단독으로 작가를 만나는 인터뷰 자리는 물론이고, 이런저런 인연으로 친해진 미술계 종사자들과 새벽까지 지칠 줄 모르고 연결과 기쁨을 추구하는 교제의 밤…! 그 시간을 가득 채우며 성역 없이 속도감 있게 확장되는 대화는 머리와 가슴을 동시에 활성화시켜주는 최고의 엔터테인먼트다. 여기에 맛있는 음식과 술이 더해지면 가장 강력한 테라피가 된다. 요즘 재밌게 보거나 읽은 것, 상사나 클라이언트를 향한 양가적인 감정을 처리하는 법, 정치가 우리 일상에 미치는 의외로 강력한 영향력, 사랑이라는 여전히 모르겠지만 절대적으로 소중한 가치, 죽음을 맞이하는 자세, 늙는다는 것, 혼자로 살아간다는 것, 책임진다는 것에 관해 진솔한 생각을 나누고 집중해 듣는 시간….

그들과 나눈 두서없는 수다는 집으로 돌아와 다시 일상

을 살아가면서도 머릿속 한구석에 똬리를 틀고 지속적으로 영향을 미친다. 모르던 것에 대해 새롭게 알고 다시금 깨닫고 반성하게 한다. 독백이나 방백에 가까운 '쓴다'라는 행위와는 다르게 대화는 나를 세우는 기준이 된다.

국립중앙박물관 컬렉션에는 초기 철기시대의 청동 방울이 있다. 당시 최고 권력자인 제사장이 주술 의식에 사용한 귀한 도구였던 이 유물을 볼 때마다 나는 이양희 작가를 떠올린다. 어린 시절부터 한국 무용을 전공하고 자기만의 공연예술을 선보이며 미술계에서 활발하게 활동하는 그녀가 전생에 방울 여덟 개가 달린 팔주령을 양손에 쥐고 무대에 올라 의식을 거행했을 것만 같다. 불가사리를 닮은 청동 방울이 번쩍번쩍 빛나고, 가는 붓으로 그린 듯한 눈썹에 붉은 입술의 그녀가 끝도 없이 돌며 하늘을 향해 팔을 뻗어 올리면 사람들은 들뜬 고양감에 넋을 놓아버리지 않았을까.

이양희는 1990년대 중반 이화여대 한국무용과 재학 시절에 홍대 클럽 신을 주름잡던 유명한 클러버였다. 5년여의 시간차를 두고 나 역시 주말이면 홍대 클럽 거리를 휘저었다. 『런치박스』, 『페이퍼』, 『TTL』 등 컬처 매거진의 전성기가 끝날 무렵 한 잡지사에 찾아가 어시스턴트 에디터가 된 나는 홍대 클럽들을 돌며 멋진 클러버를 섭외해 사진을 찍고 스타일링 팁, 페이버릿 클럽, 좋아하는 술집을 취재했다. 그때 현란하게 야광봉을 휘두르던 언니들에 대한 판타지는 지독한 몸

이양희, 〈Dusk〉, 라이브 퍼포먼스, 약 8시간, 2018년. Photo: 김재범

치인 내 몸 깊숙한 곳에 아로새겨졌다.

　　그 가운데서도 눈에 띄는 존재였을 게 분명한 이양희 작가
는 2019년부터 3년간 한국 전통무용과 1990년대 클럽 댄스
문화를 결합해 한국 춤의 '폼'에 대한 질문을 이끌어내는 3부
작 〈헤일〉, 〈A Hedonist〉, 〈쉬머링: 호, 홉, 형, 태〉를 발표했다.
그녀의 작품들은 클럽 댄스에 대한 나의 열정에 다시 불을 붙
였고 춤, 서예, 서화 등 한국 예술을 동경하는 취향을 재확인
시켜주었다. 그리하여 그녀와 술을 마실 때면 난 자꾸 이런 걸
물어보게 된다. "다양한 장르의 한국 예술을 관통하는 미학
이 뭔 거 같아요?" 술 마시며 할 질문은 아닌 것 같기도 하지만
술자리의 공기는 한순간에 바뀌고 모두의 생각이 훅 깊어져
버린다.

　　"이건 영업 비밀과도 같은 건데(웃음), '사츠sats', '체공滯
空'이라는 단어가 있어요. 연극 연출가 유제니오 바르바의『연
극 인류학』에 보면 사츠에 대해 이런 설명이 나와요. '행동보
다 앞서는 순간에, 필요한 모든 힘이 공간 속에 펼쳐질 준비가
되어 있지만, 보류되어 아직 고삐가 묶여 있을 때, 배우는 자
기의 에너지를 사츠의 형태로, 즉 역동적인 준비의 형태로 체
험한다.' 거칠게 축약해서 말하자면 이 동작에서 다음 동작
으로 가려고 할 때, 공중에 머물러 있는 시간을 얘기하는 건
데 미술, 무용, 음악… 아무튼 한국 예술을 관통하는 미학은
사츠, 한국말로 하면 체공이 아닐까 생각해요. 그러니까 한
국 무용을 하는 사람들은 (그녀가 예의 목련 꽃잎처럼 곱게 모은

손가락을 뻗어 허공을 가리킨다) 여기에서 시작해서 여기에서 끝나는 그 지점에 얼마나 자기만의 리듬으로 남들과는 다른, 고유한 시간성을 만들어내는지가 관건이라고 생각해요."

산수화를 그리는 박한샘 작가도 이와 비슷한 얘기를 들려준 적이 있다. 수묵의 전통적인 작업 방식을 고수하는 그는 이른 새벽의 고요한 섬부터 설경이 한창인 한라산까지 온몸으로 관찰하고 느낀 자연을 그 자리에서 사생한다. 그렇게 현장의 느낌과 기운을 담아낸 화첩이 채워지면 "이제 본격적인 작업을 할 차례"다.

작업실에서 사생첩을 기초로 한 작업은 아주 얇게 구워낸 청화백자에 그림을 그리는 세라믹 시리즈부터 가로 7미터에 이르는 6폭 병풍까지 다채로운 형태의 작품으로 완성된다. 2021년 봄 부산의 아트소향에서 열린 개인전《Visible In; Visible》에서는 낙동강 변, 강원도 태백산, 제주도 한라산에서 작업하는 모습을 담은 영상과 그때의 사생첩을 공개해 작업 방식에 대한 이해를 도왔다. 영상 속에서 작가는 설산의 새하얀 눈밭에서 네 번쯤 접혔던 사생첩을 펼치고 곧게 든 붓으로 선을 긋고 있었다. 등산복 차림으로 무릎을 꿇은 채 수도하듯 벼루에 먹을 갈던 모습이 아직도 생생하다. 디지털 파일로 된 NFT 아트가 수백억 원에 거래되는 21세기에 언뜻 시대를 역행하는 듯 보이는 작업 방식을 통해 작가는 디지털 기술로는 결코 표현할 수 없는 풍경의 함축적이고 시적인 아우라

를 평면에 담아내고자 한 게 아닐까.

마침 이 영상을 나와 친한 영상 감독이 찍은 터라 전시를 보러 간 날 자연산 광어회와 대선 소주를 앞에 두고 작가와 얘기를 나누게 됐다. 그와 겸재 정선, 능호관 이인상 등의 그림에 관해 이야기를 나누다가 좋은 그림의 제1조건은 결국 '리듬'이라는 결론에 도달했다.

"동일한 간격을 가로지르는 하나의 선이라도 누가 어떤 호흡으로 긋느냐에 따라 걸리는 시간이 달라지잖아요. 이를 동양 회화에서는 '획'이라고 하고 그 획의 변화를 통해 작가는 심미 대상에게 느낀 떨림을 그대로 종이에 시각화해요. 이 시각화는 작가가 마주한 시공간을 집약적으로 은유해서 보여주기 때문에 획의 시작과 끝, 그 사이에서 작가의 움직임과 망설임이 고스란히 나타날 수밖에 없어요. 작가와 동기화된 완벽한 리듬이라고 할까요."

'리듬'이라는 단어를 듣자마자 이양희 작가의 얘기가 떠올라 박한샘 작가에게 '체공' 이야기를 들려주었다.

"'기운생동'이란 말 아시죠? 거기서 '운'이 그 무용가가 말한 '체공'과 일맥상통한다고 생각해요. 저는 기운생동이 자연의 하모니에 관한 메타포라고 보거든요. 호숫가에 돌을 던졌을 때 물결이 파동을 일으켰다가 다시 고요함을 찾아가는 리듬과 같은 하모니요."

'고요함을 찾아가는 리듬'이라니! 언젠가 한 선배에게 푸념을 늘어놓으며 "다들 대표님, 이사님, 실장님이 되었는데

71

박한샘, 〈Nueva etapa〉, 화선지에 수묵, 110×220cm, 2021년.
Photo: Lee Hyunjun

나만 이룬 것 없이 무명의 프리랜서로 남아 있는 것 같다"고 하자, 그가 해준 말도 비슷했다. "너만의 리듬으로 가야지, 곁눈질할 필요 없어." 몸치 탈출을 염원해 댄스 레슨을 들었을 때 강사님은 웃지 않으려 노력하며 이런 말을 했다. "회원님은 참 희한하게 리듬을 타시네요." 우스꽝스러울지언정 나만의 리듬으로 움직일 것, 부단히 고요함을 찾아나갈 것, 내가 단단하게 부여잡는 단 하나의 인생 모토다.

2013년 페로탕 홍콩에서 개인전을 연 이란 작가 파하드 모시리Farhad Moshiri를 인터뷰하며 인연을 맺게 된 고유미 디렉터와는 수년에 걸쳐 서서히 친해졌다. 지금은 페이스, 타데우스 로팩, 글랜드스톤, 에스더쉬퍼 등 여러 메가 갤러리들이 서울에 진출해 있어서 세계적인 작가들의 작품을 만나기가 훨씬 쉬워졌다. 이제 서울에서는 알렉스 카츠와 게오르크 바젤리츠 같은 '살아 있는 전설'의 개인전이 열리고 아니카 이Anicka Yi나 톰 삭스Tom Sachs처럼 현대미술의 핫한 스타가 개인전을 기해 컬렉터와 팬들을 만나러 서울에 온다.

하지만 불과 십여 년 전만 해도 당시의 시장 상황에 따라 대부분의 글로벌 갤러리들이 한국인 디렉터를 통해 언론 및 컬렉터들과 소통하는, 다소 소극적인 방식의 홍보 전략을 구사했다. 페로탕이 팔판동의 양지바른 자리에 최초로 분점을 내며 로랑 그라소 개인전을 열었을 때 마치 내 일인 듯 감격했던 게 2016년 봄이다. 현재 고유미 씨는 파리에 본사를 둔 알

민 레쉬 갤러리의 한국 디렉터로 활동하며 마드리드에 살고 있다.

우리는 자주 만나진 못하지만 계절이 여러 번 바뀐 후에 다시 만나도 전혀 어색해하지 않으며 요즘 머릿속을 헤집어놓는 생각들에 대해 신랄한 유머를 곁들인 대화를 나눌 수 있다. 다행인 건 그녀가 일 년에 한두 번은 서울에 오고, 나도 가끔 유럽에 가기 때문에 반가운 만남을 이어갈 수 있다는 것이다. 지난여름, 내가 유럽에서 한 달 동안 지냈을 때는 베를린에서 만나 함께 카셀 도쿠멘타에 다녀오기도 했다.

그렇게 만남을 이어온 고유미 씨와 어느 봄날 우리 집에서 숙취 달램용 보이차를 마시며 보낸 오후의 대화가 떠오른다. 그녀는 2014년 박서보 화백이 페로탕 파리에서 개인전을 열 때, 전시를 준비하는 과정에서 '선생님'과 부쩍 가까워졌다고 했다. 처음의 주제는 최근 푹 빠져 있다는 골프였는데 여느 '미술인'들과의 대화가 그러하듯이 어느새 다시 아트로 급선회했다.

"박서보 선생님이 2019년 국립현대미술관에서 전시할 때 작가와의 대화에서 그런 얘기를 하셨어요. 한국 무용인 승무에서 무용수의 동작이 멈춘 뒤 긴 천 자락(장삼)이 공간을 휘감을 때 비로소 그 무용이 완성되는 것처럼 동양 미술도 그런 것 같다고. 손동작까지는 무용수가 하지만 그다음은 천 자락의 우연에 맡기는 거죠. 인간의 지배를 떠나서 시작되는 세계랄까요. 그게 완성을 다하지 않는 게 아니라, 80퍼센트까지

만 자신이 컨트롤할 수 있다는 마음이 동양 예술가의 자세가 아닐까 한다고. 그 깊이, 그 여운을 즐길 줄 아는 수용적인 마음을 가져야 한다고. 그때 내가 골프에 푹 빠져 있을 때였거든요. 골프가 예상보다 훨씬 정교한 운동인 거예요. 그럼에도 코치가 그러더라고요. 샤프트의 탄성은 컨트롤이 불가능하다고. 인생의 모든 것에 100퍼센트, 110퍼센트까지 컨트롤하려는 것 자체가 오만이 아닐까, 해요. 비즈니스나 인간관계도 유기체와 같아서 내가 다 컨트롤할 수 없는 거구나. 최선을 다하되 그 결과에 대해서는 받아들여야 하는구나…!"

그즈음 난 인생의 난도를 아주 쉬운 단계로 설정해놓고 제법 홀가분하게 살아왔는데도 시시각각 새로운 난제들이 출몰하는 것에 아연실색해 있었다. 사업자등록증을 발급받아 일한 지 어언 3년, 체감상 거의 매달 날아오는 것 같은 세금 고지서만 봐도 진절머리가 났고, 그럼에도 다섯 살 때부터 할머니께 들었던 말씀("쟤는 50원 있으면 5백 원 쓸 궁리를 하는 애다")에 꼭 들어맞는 소비 습관을 유지하고 있었다. 게다가 내 가족의 질병과 노화, 장애와 불화에 슬기롭게 대처하는 방법이 있긴 할까 의구심이 들었고, 나의 여성성이 거추장스러운 껍데기에 불과한지, 내 본질의 한 부분인지 답을 구하고 싶었으며, 관계의 허망함에 기진맥진하기도 했다.

내가 노력한다고 해결될 문제들이 아닌 것 같았고 그렇다면 노력할 필요가 있나, 싶었다. 몇 년이 지난 지금도 앞

서 열거한 문제들은 여전히 골머리를 썩이지만 자기 전 침대에 누워 지극히 게으른 명상을 할 때면 체공하는 천 자락을 그려본다. 그리고 한 여자가 두 손을 높이 들고 폴짝 뛰어오르는 모습을 묘사한 게르하르트 리히터^{Gerhard Richiter}의 〈Gymnastics〉(1967년)에 내 맘대로 포개놓은 어느 소설가의 이 문장을 떠올린다.

"인생을 가볍게 여겨라. 가벼움이란 피상성이 아니라 사물 위로 미끄러지는 것이며 마음의 무게를 더하지 않는 것이다."

진정한 장소

어느 봄날, 요가원에 다녀오는 길이었다. 요가원에 갈 때마다 오가는 길목에 있는 다세대 주택에 내걸린 낯선 간판이 눈에 띄었다. 읽을 수 없는 한자들 사이에 '자미두수'라는 글자가 눈에 들어왔다. 중국에서 창안된 역술의 일종이라는 걸 알고 있어서 호기심이 동했다.* 그 길로 들어가 보았다. 오십 대 초반일 것 같은 생활한복을 입은 남자가 자미두수를 활용해 상담해주는 곳이었다. 사주 명리와는 어떻게 다른 얘기를 하는지 들어보고 싶었다.

"에고, 남편이 아니라 동료랑 살고 있는 형국이네. 둘이 뭘 그렇게 열심히 하누. 이거대로라면 자기는 돈 많고 덩치 좋

* 자미두수紫微斗數에서 '자미'는 북두칠성의 기준점이 되는 자미성을 의미하고, 북두칠성, 태양, 달 등이 이 자미성의 영향 아래 변화하는 것을 기준으로 사람의 운명도 변한다는 이론을 갖고 있다.

고 힘 잘 쓰는 운동선수 같은 남자를 만났어야 하는데…."

그는 안쓰럽다는 표정으로 말했지만 나는 크게 웃으며 "정말 족집게시네요!"라고 했다.

남편과 나는 눈 뜨자마자 각자의 책상에 앉아서 원하는 메뉴로 아침 식사를 해결하며 일을 시작한다. 원고가 완성되면 서로의 카톡으로 보내 의견을 듣거나 교정을 봐준다. 산책 겸 장을 봐서 마주 앉는 건 저녁이 되어서다. 와인이나 사케를 반주 삼아 조금 긴 저녁을 먹고 또 각자의 책상으로 돌아가 글을 쓰다가 새벽 두세 시쯤 잠이 든다. 남편은 소설을 쓰고 나는 기사를 쓰는 마감 노동자다. 우리의 하루는 클라이언트와의 미팅이나 개막한 전시의 기자 간담회, 술자리 약속 등이 없으면 대체로 이렇게 굴러간다. 문학이나 취재로 일가를 이뤄야겠다는 야심이 있다기보다 '세계에서 가장 물가가 높은 도시' 상위권에 속하는 서울에서 살아가는 도시 생활자로서 돈을 벌어야 하기에 열심히 쓰는 것뿐이다. 그렇다고 하기 싫은데 어쩔 수 없이 하는 건 아니다. 남편도 나도 다행히 읽고 쓰는 일이 몸에 맞는다.

우리는 '동료'랑 사는 게 잘 맞는 사람들이다. 우린 서로 다른 이유로 동거인을 외롭게 할 수 있는 사람들인데 그 외로움이 두 사람에겐 오히려 쾌적한 고독의 상태를 마련해준다는 것이 감사하다. ENFP인 나는 마감을 끝내고 그간 못 만났던 친구들과 술 마시느라 사나흘 연속 저녁 약속이 있어도 눈치 보지 않아서 좋고, INFP인 남편은 머릿속에 어떤 인물의

대사가 둥둥 떠다니느라 다른 세상에 가 있어도 미안해하지 않아도 된다는 사실에 안도감을 느낀다. 나는 직업 특성상 일상과 노동이 분리되지 않고 한데 엮여 있는 다른 커플들의 삶의 풍경이 항상 궁금하다.

2021년 가을 『바자』 인터뷰로 스페이스K 서울에서 개막한 네오 라우흐와 로자 로이의 2인전 《경계에 핀 꽃 Flowers on the Border》을 기념해 한국을 찾은 부부 화가를 만났다. 두 사람은 라이프치히에서 미술을 공부하고 결혼 후에는 스튜디오를 공유하며 30여 년 가까이 동료이자 배우자로서 그야말로 '함께' 하는 삶을 살아왔다. 그들의 일과에 대해서는 주어를 분리할 필요가 없다.

오전 9시, 자전거를 타고 집에서 10킬로미터 정도 떨어진 스튜디오로 출발한다. 두 사람의 목소리를 들으면 너무나 편안해지는 나머지 큰 소리로 코를 골며 잠이 드는 반려견 '스밀라'는 자전거의 속도에 맞춰 뛰다가 지치면 바스켓 안으로 옮겨진다. 방직 공장으로 사용하던 건물 꼭대기 층에 자리 잡은 스튜디오는 로자의 작업실이 먼저 나오고 거기를 통해야만 네오의 작업실에 갈 수 있다. 점심은 스튜디오에서 해결하고 저녁 6시가 되면 다시 자전거를 타고 집으로 돌아간다. 월요일부터 금요일까지 그렇게 작업하고 금요일 밤이 되면 동네의 콘서트홀에 가서 라이프치히의 유구한 예술 전통을 보여주는 오페라나 오케스트라 연주를 즐긴다. 주말에는 집에 머물

며 정원을 돌보고 휴식을 취한다.

　라이프치히에서 언제나 함께인 두 사람은 심지어 다른 나라에서 전시가 열릴 때도 같이 여행길에 오른다. 흥미로운 건 "문화적 토대가 같고, 보고 듣는 많은 감각을 함께해온 부부지만 대상을 바라보는 관점은 다르다"●는 것이다. 그 관점은 개별적인 작품 스타일로 풀려 나온다.

　'신新 라이프치히 화파'의 대표 작가인 네오 라우흐는 대체로 2미터가 넘는 거대한 캔버스에 마치 평행 세계에서 일어나는 일인 양 이질적인 요소가 혼재된 세계를 창조한다. 역사와 전설, 초현실과 신학이 안개처럼 드리워진 화면 속에는 기괴하게 자라는 식물, 머리를 풀어헤친 채 십자가를 지고 지나가는 남자의 핑크 컬러 캔버스, SF 영화에서 곧잘 등장하는 포털을 연상케 하는 가시 달린 녹색 물체 등이 병치·융합되어 매혹적인 무시간성을 선사한다. 고도의 숙련된 테크닉을 동원한 치밀하고 사실적인 묘사는 역설적으로 신비로움을 배가시킨다. 그래서 라우흐의 그림을 볼 때면, 분명 총천연색의 생생한 꿈이었는데 깨고 나면 스토리는 뒤죽박죽이고 왜 그런 꿈을 꿨는지 되짚어볼수록 오리무중에 빠지는 꿈을 꾼 것 같다.

　로자 로이의 작품에서는 모호함의 안개가 조금 걷히고 장난스러움이 감지된다. 로이의 그림 속에는 항상 여자들이

● 네오 라우흐와 로자 로이의 2인전《경계에 핀 꽃》보도 자료, 스페이스K 서울.

네오 라우흐, 〈Bergfest〉, 캔버스에 유채, 300×250cm, 2010년.

Photo: 이준호

로자 로이, 〈Kreisel〉, 캔버스에 카세인, 190×110cm, 1999년.

Photo: 이준호

다양한 역할을 수행하며 놀이나 노동에 몰두하고 있다. 화면을 꽉 채운 빨간 부츠의 두 여인이 팽이를 치고, 남자 얼굴이 주렁주렁 달린 식물을 앞에 두고 은근한 미소를 띠며 화장을 하고, 치마를 걷어 올리고 청량한 물방울을 신나게 튀어 올리며 물고기를 잡는다. 세상이 만만하다는 듯 자신감 넘치는 태도의 이 여자들은 보는 것만으로도 몸과 마음의 근육을 기분 좋게 펌핑해준다.

나는 비록 반나절이지만 두 사람과 함께 사진 촬영과 인터뷰를 진행하면서 성격도 각자의 그림과 비슷한 양상을 띤다고 느꼈다. 어떤 질문을 던졌을 때 로자는 명료한 생각을 활기차게 쏟아내며 주위를 환기했고, 평생 느긋한 피로감에 휩싸여 살아왔을 것 같은 네오는 섬세하게 단어를 골라 신중하게 답했다. 그들에게 어디서 영감을 얻어 그림 속 인물과 기호들을 창조했는지 물었을 때 로자가 먼저 입을 열었다.

"네오와 저는 구상 회화를 그리는 작가로 분류되지만 실은 모든 작품이 추상적이라고 생각해요. 그림 속에서 구상적인 존재figure는 보는 이가 어떤 시대와 문화권에 속해 있느냐에 따라 해석이 달라질 거예요. 팬데믹 와중인 지금 보는 것과 미래에 보는 것, 이 둘은 전혀 다르게 해석될 수 있죠. 그러니 구상적인 형상이라고 해도 구체성을 띠진 않는 거예요. 안 그래, 네오?"

로자가 말로 던진 공을 받은 네오는 잠시 생각한 후 말을 이었다.

"제가 작업을 시작한 초기에는 '대세'인 현대미술에 호환 되려고 노력했어요. 그 시절에는 추상적으로 그림을 그리는 게 큰 흐름이었죠. 하지만 내 길이 아닌 것 같았고, 이런 작업 을 이어가서는 안 된다는 생각이 들었어요. 1993년쯤 되었을 때 다른 사람이 무엇을 하든 신경 쓰지 않을 수 있게 됐죠. 저 만의 길을 개척해 나갔고 오랜 시간에 걸쳐 바위 같은 단단함 을 만들어냈어요. 제 코어를 지킬 수 있게 영향을 준 화가들 이 많아요. 우선 로자가 있고요, 이탈리아 르네상스 작가들, 그리고 프랜시스 베이컨이 떠오르네요. 베이컨은 구상 회화 의 모던한 방식을 추구하는 여정에서 표지판이 되어준 존재 입니다. 그리고 아까 기자 간담회에서도 말했지만 관람객들 이 제 작품을 아름다움의 한 가지 예시로 받아들이기를 바라 요. 뜻이나 의미는 찾지 않아도 됩니다. 그림을 진정으로 즐기 기 위해서는 그렇게 봐야 해요."

사진을 찍으려고 전시장 밖으로 나오자 건물 사이로 단 풍이 울긋불긋했다. "참 아름다워요!" 정원사 집안에서 태어 나 원예로 학위를 취득한 로자가 시원스럽게 감탄했다. 그녀 는 네오를 만난 이후로 (어릴 때부터 늘 즐겨온) 그림을 업으로 삼기 시작했다.

"그림 그리는 게 원예보다 좋은 한 가지는 내 스튜디오에 서 나 혼자 재빠르게 완성할 수 있다는 점이에요. 카세인 물감 을 쓸 때 칠하기 용이하도록 터펜틴 오일을 20퍼센트 정도 섞 는데 그렇게 준비하는 과정이 연금술 같기도 하고요."

로자는 "가식적이고 인위적인 느낌이 나는" 아크릴 물감 대신 카세인 물감을 사용한다. 포유동물의 젖에 함유된 단백질인 카세인이 주성분인 물감은 아크릴과 유화 물감에 밀려난 고전 재료다. 로자는 프레스코에 주로 사용된 이 물감이 가진 '무광택의 독특한 질감'에 매료됐다.

"이 재료를 쓰게 된 건 피렌체의 한 성당을 가득 채운 그림을 본 후부터예요. 카세인 물감으로 그린 그림이 기술적으로 무척 아름답다고 생각했어요. 그리고 카세인 물감은 유화보다 빨리 마르고 냄새가 나지 않아서 좋아요."

그런데 로자는 왜 여자만 그리는 걸까?

"저는 집안의 여성들 모두가 각자의 직업을 가진 환경에서 자랐어요. 예전에 동독에서는 여성들이 지금보다 남성과 사회적으로 평등한 위치에 있었습니다. 그 사실이 저에게 오늘날 세계 여성들의 처지에 관해 관심을 갖게 만들어요."

로자의 영향으로 네오 역시 "예전에는 여자들의 형상을 많이 그리지 않았지만 최근 들어서는 많이 그리게 되었죠"라고 말한다.

이처럼 무의식적으로 서로에게 영향을 받는 두 사람은 조언이 필요할 때면 서로의 스튜디오로 건너가기도 한다.

"작업을 하다가 막히거나 조언이 필요하면 네오에게 얘기를 들어보기도 하죠. 자주 있는 일은 아니지만요."

두 사람에게는 작업을 거들어주는 어시스턴트가 없다.

"무의식에서 캔버스로 이어지는 통로가 막히는 느낌일

『바자』의 촬영을 위해 포즈를 취한 로자 로이와 네오 라우흐.
Photo: Lee Hyunjun

것 같아요. 다른 사람이 끼게 되면 아주 미묘하게라도 의도가 변하지 않을까요?"

네오의 말에 로자가 동의했다.

"다른 사람과 함께 스튜디오에 있는 것 자체가 불가능해요. 집중할 수가 없어요."

두 사람에겐 이번 여행이 꽤 오랜만의 회유이다. "지구 한 바퀴를 도는 셈이에요." 네오가 검지를 유연하게 돌리며 말했다. 얼마 후 데이비드 즈워너 갤러리에서 열리는 개인전을 위해 뉴욕에 들러야 하기 때문이다. 그 뒤에는 다시 라이프치히로 돌아갈 예정이다. 많은 아티스트들이 여러 도시에 스튜디오를 마련해놓고 노마드로 살아가지만 두 사람은 나고 자란

곳에서 평생 살기를 원한다.

"저는 라이프치히에서 태어나고 자랐어요. 저는 태어난 곳에서 살아가는 사람들이 받을 수 있는 신비한 에너지가 있다고 믿어요."

네오의 영적인 주장을 로자가 좀 더 현실적인 이야기로 풀어냈다.

"특별한 환경이 갖춰져 있는 곳이에요. 아침에 일어나 그저 바라보는 것만으로 영감을 선사하는 자연이 있고 유서 깊은 음악과 출판 문화가 고고하게 이어지고 있죠. 수많은 위인, 이를테면 니체 같은 사상가가 라이프치히에서 태어났어요. 아티스트가 작업을 하기엔 천혜의 환경이죠!"

어느덧 오후 5시가 넘었다. "팬데믹으로 인해 지난 몇 년간 영어를 연습할 기회가 없어서" 기자 간담회와 개별 인터뷰 자리가 다소 긴장됐을 두 사람을 그만 놓아줘야 할 때였다. 내가 본 두 사람의 마지막 모습은 『바자』의 촬영이 끝난 후 스페이스K 서울의 매끄럽게 마감된 노출 콘크리트 외벽 앞에서 서로를 찍어주며 재밌어하는 모습이었다.

두 사람과 헤어진 후 나는 다시 전시장으로 돌아가 천천히 그림 속 산책을 즐겼다. 이럴 때면 사람 대 사람으로서 작가들에게서 받은 인상과 인터뷰어로서 길어낸 이야기들이 톱니처럼 맞물리기도 하고 미묘한 충돌을 일으키기도 한다. 어떤 양상이든 그 순간의 흥미진진한 혼돈이 나에게는 이 일

을 계속하게 하는 동력이 된다.

"우리는 수많은 슬로건과 자본주의적 물질에 둘러싸여 살고 있잖아요. 저에게 페인팅은 완전히 다른 장소site예요. 열린 마음으로, 열린 눈으로, 열린 심장으로 그림을 보면…."

라이프치히에 있는 작업실에서 촬영한 인터뷰 영상에서 네오 라우흐가 멋진 말을 하고 있다. '장소'라는 단어를 듣고 당시 읽고 있던 프랑스 소설가 아니 에르노의 작고 얇은 인터뷰집 『진정한 장소』를 기사 제목으로 써야겠다고 생각했다. 에르노는 글쓰기를 가리켜 '진정한 나만의 장소'라고 표현한다. 네오의 말은 더 이어졌다.

"가치를 찾지 못한 채 표류하는 세상에서 회화는 안정감을 주는 일종의 표지판 역할을 해줍니다. 우리를 왼쪽이나 오른쪽으로 이끄는 게 아니라 우리 자신의 중심으로 이끄는 표지판 말이에요. 이 길을 따라가며 우리는 자기 자신을 지킬 수 있게 됩니다."

일 년여 후 울릉도로 출장 간 사진가에게 '코스모스 리조트 앞에서 그때 그 부부 화가를 만났어요!'라는 문자 메시지를 받았다. 나는 로자와 네오가 서로를 아이폰 카메라에 담던 장면을 떠올렸다. 어쩌면 '진정한 장소'는 내가 나다운 모습으로 살아갈 수 있게 하는 사람과의 사이, 그곳일지도 모르겠다.

카츠와 바젤리츠

일간지에 정치부, 사회부, 문화부가 있다면 패션지에는 패션 팀, 뷰티 팀, 피처 팀이 있다. 코로나19가 전 세계를 덮치기 전까지 패션 팀에서 일하는 패션 에디터들에게 가장 중요한 행사는 뉴욕, 런던, 밀라노, 파리의 4대 도시에서 열리는 '패션위크'였다.(팬데믹 기간 동안 이 행사는 온라인으로 대체되었다.) 패션위크는 해당 도시를 기반으로 한 브랜드들이 전 세계에서 온 기자들과 바이어들에게 최신의 룩을 가장 먼저 소개하는 패션쇼로 이루어진다.

세계 4대 패션위크 중 가장 규모가 크고 세계 패션 시장의 흐름을 주도하는 건 단연 파리다. 파리 패션위크에서는 3대 명품 브랜드인 에르메스, 루이 비통, 샤넬이 자사의 컬렉션을 선보이며, 이외에 디올, 생 로랑, 지방시, 르메르 등 프랑스 대표 브랜드들의 컬렉션도 볼 수 있다.

파리 패션위크가 다가오면 파리에 본사를 둔 글로벌 패

션 브랜드에서는 까다롭게 선정한 셀럽을 섭외해 프런트 로(패션쇼 좌석 가운데 맨 앞줄)를 빛내고 특정 패션 매거진과 함께 그달의 패션 화보를 촬영하기 위한 경비를 책임진다. 이때 패션 에디터는 파리를 배경으로 키 룩(각 브랜드가 내세우는 대표작)을 근사하게 소화한 셀럽의 모습을 담은 패션 화보를, 피처 에디터는 인터뷰를 맡는다. 컬렉션 시즌을 맞이한 파리의 활기차고 시크한 공기, 패션 화보의 테마, 셀럽의 최근 활동, 대중이 바라보는 이미지를 증폭하거나 배반하는 이면 혹은 비하인드 신을 섞어서 에세이 스타일의 인터뷰 기사를 써야 하는 것이다.

그래서 피처 에디터는 그 시즌에 파리로 출장을 가는 패션 에디터와 함께 팀을 이뤄 잡지 표지와 메인 화보 기사를 맡게 된다. 『바자』에 막 들어간 2010년대 초반부터 한동안 거의 매년 파리에 가게 됐다. 나는 출장을 갈 때마다 타데우스 로팍과 페로탕 갤러리를 꼭 들렀는데, 이곳에서 본 그림은 서구에서 시작되고 발전한 현대미술이라는 근사한 세계를 대변하는 상징으로 다가왔다. 마레 거리에 있는 타데우스 로팍에서 알렉스 카츠의 풍경화에 둘러싸여 활기차고 산뜻한 기운을 온몸으로 흡수하려고 애를 썼던 기억이 생생하다.

그로부터 십여 년이 지난 2021년 10월, 한남동에 타데우스 로팍 서울이 오픈했다. 코로나19가 전 세계를 패닉에 빠뜨렸던 2020년에서 2022년 사이에 세계 유수의 메가 갤러리들

이 잇달아 서울점을 오픈했는데, 그 이유는 여러 가지 요인이 맞물렸기 때문이다. 무엇보다 케이 팝, 케이 무비 등을 통해 서울이 문화적으로 주목받는 도시로 떠올랐다는 사실이 주효했다. '이건희 컬렉션'을 계기로 미술품 수집과 기증에 대한 대중적 인식이 확산됐고, MZ세대로 대변되는 '영 컬렉터'들의 새로운 수집 문화가 대두되었다. 급기야 2021년 가을에는 '아트 바젤'과 함께 세계적인 아트 페어로 손꼽히는 영국의 '프리즈Frieze'가 국내 최대 아트 페어인 '키아프kiaf'와 함께 공동 개최된다는 발표가 나오면서 분위기는 급물살을 탔다. 명실공히 아시아의 미술 수도였던 홍콩의 정치적 불안정성이 미친 영향 역시 부인하기 어려울 것이다. 이에 '아트 데스티네이션'으로서 "서울의 국제적 명성이 최고조에 이르려 하는 시점"*이라며 확장 이전한 페이스 서울을 필두로 타데우스 로팍, 글래드스톤, 에스더쉬퍼, 페레스 프로젝트 등이 개관 또는 확장 이전을 발표했다.

2023년에도 세계적인 메가 갤러리들의 서울점 개관과 확장 소식이 이어지고 있다. 상반기에는 페레스 프로젝트가 삼청점에 확장 이전했고, 오는 9월에는 화이트 큐브가 홍콩 다음으로 아시아에서 두 번째 전시 공간으로 호림아트센터 1층에 서울점을 낸다. 그리고 타데우스 로팍 서울은 9월 초에 도널드 저드의 개인전을 기해 전시 공간을 확장하고 앞으로는

● 페이스 확장 개관 보도 자료, 페이스 서울.

두 개의 전시를 동시에 개최할 예정이다.

2021년 가을 타데우스 로팍은 개관전으로 이 갤러리와 30여 년을 함께해온 현존하는 가장 위대한 예술가 중 한 사람인 게오르크 바젤리츠의 개인전을 선보였다. 런던, 파리 등 유럽 주요 도시에 총 6개의 지점을 두고 70여 명의 작가가 소속되어 있는 로팍은 유럽 명문 갤러리라는 명성만큼 현대미술의 기라성 같은 작가들과 오랜 세월 함께 해왔다. 이번 오프닝에 맞춰 어렵게 서울을 찾은 타데우스 로팍 대표는 전시 개막 전날 열린 기자 간담회에서 "어떻게 바젤리츠, 안젤름 키퍼, 알렉스 카츠 등 최고의 작가들과 수십 년간 인연을 이어올 수 있었느냐?"는 질문에 "가장 중요한 건 신뢰"라고 말했다. 지극히 평범한 답이었지만 표정과 제스처, 패션 스타일에서 일관되게 풍기는 겸손함과 중립성 덕분에 그 말이 하나도 뻔하게 느껴지지 않았다.

"지금 언급한 작가들은 여전히 직접 관리합니다. 제가 갤러리 비즈니스를 시작한 지 40여 년이 되었음에도 이 작가들의 스튜디오를 방문할 때는 여전히 긴장돼요."

타데우스 로팍 갤러리는 이처럼 동시대 미술의 최상위층에 속하는 작가를 대변할 뿐 아니라 로즈마리 카스토로 같은 충분히 주목받지 못한 훌륭한 작가들에게 조명을 비추기도 하고, 맨디 엘-사예나 올리버 비어 같은 이머징 작가를 발굴하기도 한다. 로팍 대표는 갤러리의 역할에 대해 설명하며 '플

레이스먼트placement'라는 단어를 동원했다.

"살아 있는 신화라고 일컬어지는 거장이든, 여성이거나 지역 작가라는 이유로 현대미술사에서 잊힌 작가든, 아직 많이 알려지진 않았지만 오늘날의 세계를 은유하는 중요한 작업을 하는 작가라면, 대중이 언제든 찾아가 작품을 감상할 수 있는 미술관, 작가의 작품 활동을 면밀히 검토하고 연구하는 파운데이션, 자기만의 비전을 가진 아트 컬렉터의 프라이빗 컬렉션, 그리고 미술 시장에 '위치'시켜야 합니다. 동시에 광풍이 불어닥치거나 꽁꽁 얼어붙거나, 항상 극단적이기 마련인 미술 시장으로부터 떨어진 안전한 곳에 '위치'시키는 것도 필요합니다."

로팍 갤러리의 '대표 선수' 게오르크 바젤리츠는 미술계에서 자기만의 확고한 자리를 차지한 후에도 매일 아침 작업실에서 하루를 시작한다. 팔십 대 중반의 작가는 파리 퐁피두 센터에서 열리는 대규모 회고전을 앞두고 있었다. 2021년 봄부터 여름까지 신작을 준비한 그는 그중 십여 점을 로팍 서울로 보냈고 일부는 퐁피두센터로 보냈다고 했다.

나는 패션쇼의 캣워크처럼 긴 직선의 회랑을 걸으며 양쪽에 걸린 바젤리츠의 고유한 인간 형상들을 감상했다. 그저 상하를 뒤집었을 뿐인데 처절하고 비현실적이며 추상적으로 보였다. 나는 그의 그림을 아트 바젤, 유럽의 미술관, 뉴욕의 갤러리에서 봤을 때처럼 일단 크기에 압도됐다.

"글쎄요, 제 생각에는 예술가들의 표현이 더 시끄럽고 과

시적으로 변한 것 같습니다. 부르주아적 소견에서 자신을 자유롭게 하는 순간 그 작가를 사랑하던 애호가들도 사라집니다. 여기서 제가 말하는 과시에는 큰 사이즈도 포함됩니다."

『바자 아트』 2021년 10월호에 실을 인터뷰를 위해 서면으로 질문지를 보냈을 때 그가 달아 온 답변은 그렇게 돌려 말하는 법이 없었다.

ⓠ 당신의 시그니처 스타일이 거꾸로 그린 그림이듯이 당신의 (예술) 인생 역시 거꾸로라는 생각이 듭니다. 1969년에 그림을 거꾸로 그려야겠다고 생각한 때나 이후의 혁신들 역시 시대에 발맞추는 대신 철저히 자기만의 방식을 따른 것으로 보입니다.

ⓐ 글로벌한 예술은 없다고 저는 꽤 확신합니다. 예술은 언제나 그 자신의 기원과 동일시됩니다. 여기에서의 기원이란 국가나 시대, 문화 등 하나의 예술이 유래하고 탄생한 곳을 지칭합니다. 다행스럽게도 오늘날까지 이런 차이점이 존재하기 때문에 독일적인 것, 미국적인 것을 구분할 수 있는 겁니다. 저는 늘 이 같은 관점을 유지해왔습니다. 제 시선 또는 저의 길은 단 한 번도 미래를 향하지 않았습니다. 그 대신 과거로부터 얻은 통찰에 집중했습니다. 왜냐하면 저에게는 이미 거쳐 온 무언가가 아예 존재하지 않는 어떤 것보다 훨씬 더 중요하기 때문입니다. 스스로 진지하게 뜻을 품고 작업하기 시작한 이래로 저는 항상 독자적인 길을

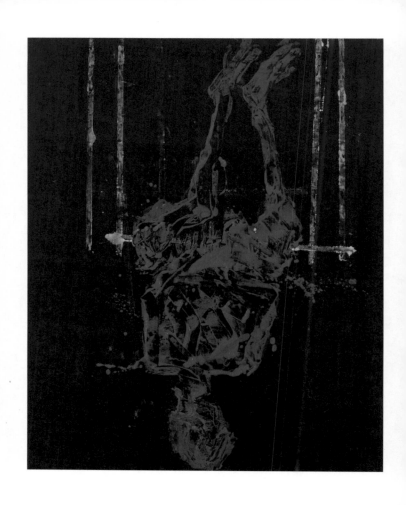

게오르크 바젤리츠, 〈Einzelzimmer, Einzelbett〉, 캔버스에 유채, 250×200cm, 2021년.
© Georg Baselitz 2023

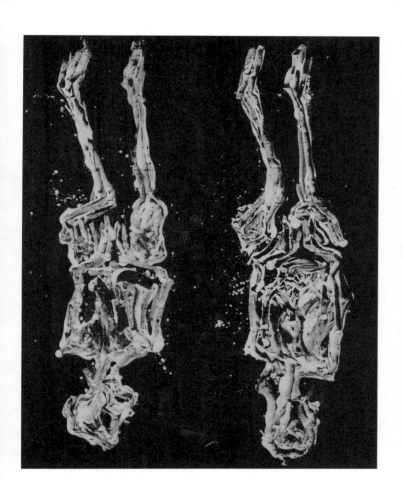

게오르크 바젤리츠, 〈Am Abend Tanz〉, 캔버스에 유채, 250×200cm, 2021년.
© Georg Baselitz 2023

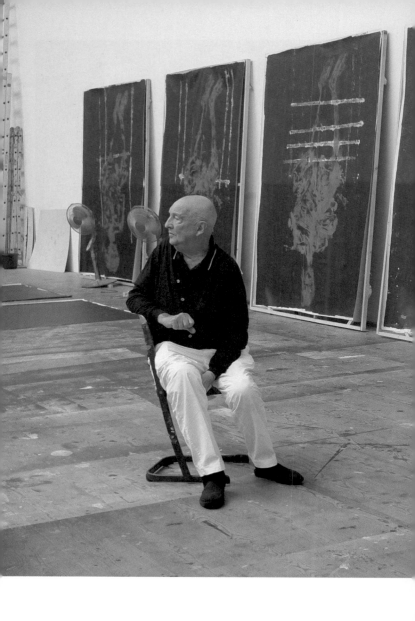

스튜디오에서 작품 앞에 앉은 게오르크 바젤리츠.
©Elke Baselitz 2023

걸어왔습니다. 하지만 이를 위해서는 우선 가능한 모든 정보를 취합한 뒤 자신에게 의미 있는 정보만 골라내는 작업이 선취되어야 합니다. 작업 초창기에는 이런 부분에 관해 확신이 없었지만 머지않아 아주 빨리 그리고 명확하게 인지하기 시작했습니다. 저 역시 소위 '세계적인' 미술 현장을 유심히 관찰해왔으나 진입할 틈은 찾지 못했습니다. 그렇게 독자적인 길을 가기로 결심했던 거죠.

마지막으로 교훈적이거나 따뜻한 답변을 기대하며 물은 질문에는 이런 대답이 달려 왔다.

Ⓠ 당신은 폭력적인 시대에 젊은 나날을 보냈습니다.● 2021년, 세계는 그때와는 전혀 다른 양상으로 폭력적입니다. 많은 나라에서 전쟁은 사라졌지만 정치, 사회, 경제, 종교 그리고 부의 불평등으로 분열되고 있으며 기후 위기도 심각합니다. 알다시피 팬데믹도 현재진행형이지요. 끊임없이 인간 형상을 화면에 새기는 작가로서 이 시대에 전하고 싶은 이야기가 있나요?

Ⓐ 아니요. 아니요. 아니요. Nein. Nein. Nein.

● 1945년 고향에서 멀지 않은 드레스덴에 폭탄이 떨어지는 것을 목격한 바젤리츠 가족은 어느 건물 지하실에 숨어 있다가 폭격이 멈춘 아침 식사 시간을 기해 손수레에 짐을 싣고 피난길을 떠났다.

바로 다음 전시는 또 한 명의 '살아 있는 전설' 알렉스 카츠였다. 처절한 인간 형상들이 줄지어 걸렸던 전시장에는 때 아닌 꽃밭이 펼쳐졌다. 갤러리에 들어서자 한겨울임에도 불구하고 지극히 화사했다. 미묘한 하얀색 바탕에 주황색, 레몬색, 연보라색의 야생화가 초록 이파리들과 리드미컬하게 부유하고, 군데군데 양감이 도드라지는 화면에 귤색 금잔화가 떠오르고, 아이리스의 꽃봉오리는 마치 먹물을 머금은 붓과 같이 탐스러운 형태를 뽐냈다. 보는 순간 몸과 마음이 동하는 그림들이었다. 따뜻한 햇살이 살갗을 간질이고 꽃향기가 공기 중에 떠다니는 것 같았다.

팬데믹이 강타한 그해 여름, 알렉스 카츠는 미국의 메인주 스튜디오에 머물며 꽃을 그렸다고 했다. 인상주의 화가들이 그렸던 것처럼 빛과 공기, 자연 속에서 생명력을 뿜어내는 꽃들을 바라보다가 섬광처럼 영감이 스치면 사진을 찍었다. 그리고 스튜디오에 돌아와 사진을 프린트해 자르고 붙이며 화면을 구성한 다음, 나무 보드에 습작을 하고 최종적으로 캔버스에 옮기는 과정을 반복했다.

지난 20년간 작가가 작업해온 꽃 시리즈 중 이전에 소개된 적 없는 작품들과 최신작을 하나의 주제로 엮은 전시 《Alex Katz: Flowers》에는 꽃들 사이, 녹색 배경에 밀짚모자를 쓴 인물을 그린 신작 초상화가 배치돼 있었다. 느긋한 미소를 짓고 있는 인물의 이중 초상화와 무언가를 응시하는 인물이 크롭된 화면은 영화적 효과를 자아내며 여름 꽃밭을 거니

는 듯한 기분 좋은 착각을 불러일으켰다.

이번에는 카츠가 뉴욕의 스튜디오에서 거대한 초상화에 밀짚모자 디테일을 그려 넣고 있는 모습을 찍은 사진을 들여 다보며 질문지를 작성했다. 주말도 없이 매일 스튜디오를 지 키는 아흔네 살의 살아 있는 전설은 뉴욕 구겐하임 뮤지엄에 서 열릴 회고전을 앞두고 있었다. 이번에도 지체 없이 담담하 고 단단한 답이 날아왔다.

◐ 몇몇 훌륭한 미술가들은 그들이 한창 작업 세계를 발전시킬 때 당시의 시대 조류와 너무 다른 방향이어서 그런 자신의 예술 세계를 지키는 것만으로도 매우 힘겨웠을 것 같다고 생각합니 다.(우리는 사회적 동물이고 그런 트렌드에 영향 받지 않을 수 없으니까 요.) 그러나 몇십 년이 지나면 그가 고수했던 방식이 오늘날 매 우 세련되고 타임리스timeless한 아름다움을 지녔다는 것이 판 명 나죠. 너무 많은 가치가 충돌하고 거기서 표류하듯 살아가 는 세상인데요, 그림은 작가에게 어떤 존재인가요?

◑ 작품painting을 하는 행위는 '당신'이 생각하는 바를 표 현하는 방식이라고 생각합니다. 우리가 사는 세상은 다분히 이질적disparate인데, 작품에 그중 한 면을 담아 보여주는 것이죠. 어쩌면 작품 너머 반대편의 세상이 우리를 덮치지 않을 것이라는 점에서 위로가 되기도 합니다.

Q 풍경과 장면은 다릅니다. 풍경 속에서 장면으로 구성하고 싶은 순간은 어떻게 선택하나요?

A 저는 언제나 장면scene이 절 선택한다고 느껴요.

Q 아주 오랫동안 일상적인 순간을 작품으로 남겼습니다. 일상을 회화로 옮기는 것의 의미는 무엇인가요?

A 제 작품은 지금 여기, 현재에 관한 것입니다. 영원eternity 은 현재present tense라는 선상에 존재합니다. 현재의 시간 에서 작품을 만드는 거죠.

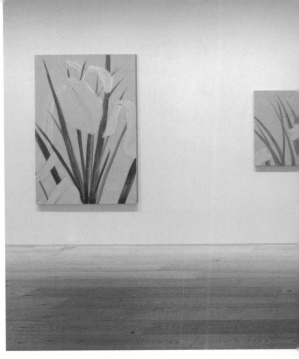

알렉스 카츠 개인전 《Alex Katz: Flowers》전시 전경, 타데우스 로팍 서울,
2021년 12월 9일~2022년 2월 5일.
Courtesy Thaddaeus Ropac gallery | London · Paris · Salzburg · Seoul
Photo: Chunho An

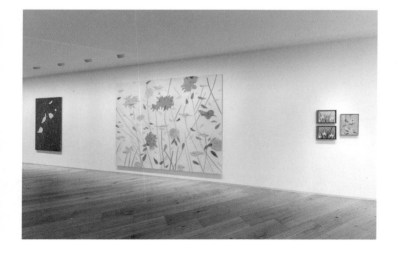

지극히 사적인 역사, 컬렉션

위안과 정화의 불꽃

　나도 내가 작품을 사게 될 줄은 몰랐다. 취재차 국내외의 아트 페어에 다니고 컬렉터들을 인터뷰하면서도 '컬렉팅'이 아닌 '쇼핑'으로 작품을 소장하지는 말자고 자제해왔다. 그런데 2020년 9월, 집에서 멀지 않은 전시 공간 '스페이스 윌링앤딜링'에서 하는 이수경 작가의 개인전《오! 장미여》를 보러 갔다가 결국 카드를 긁었다.

　당시에 나는 관계 속에서 주고받은 상처 가운데 내가 받은 것만 시시각각 의식하며 어쩔 줄 몰라 하는 상태였다. 그 상처는 나를 훼손하지 않을뿐더러 고요히 시간을 흘려보내고 나면 성숙을 보장해줄 텐데 나는 그저 분노와 슬픔에 휩싸여 허둥댔다. 전체적으로는 다소곳한 형태이나 자세히 보면 맹렬한 입자가 살아 있는 붉은색 불꽃 드로잉에 눈길이, 마음이 붙들렸다. '불멍'하듯 나의 쓰라린 마음을 쬐고 싶었다.

　아담한 전시장에는 부적을 쓰거나 불화佛畵를 그릴 때 주

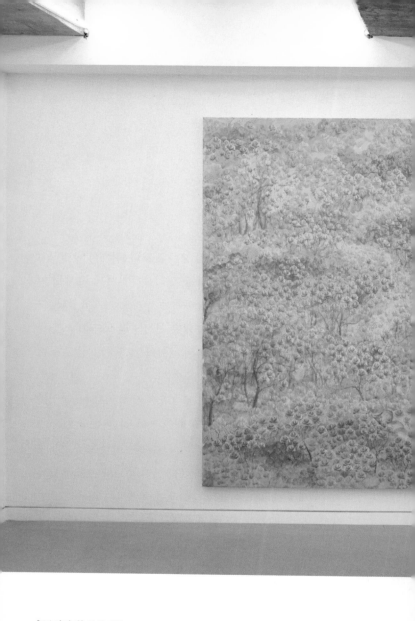

《오! 장미여》전시 전경.
Photo: Yang Ian ⓒ Yeesookyung

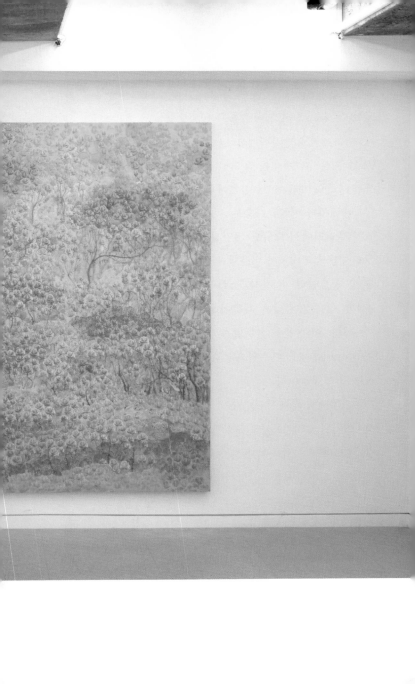

로 사용하는 안료인 경면 주사로 그린 불꽃을 비롯해 회화와 드로잉 시리즈가 주로 걸려 있었다. 이수경 작가는 도예가가 만족스럽지 않아서 스스로 파괴한 도자기 파편들을 손길 가는 대로 짜 맞추어 '금^{crack}'을 '금^{gold}'으로 메운 〈번역된 도자기〉 시리즈로 유명하다. 2017년 베네치아 비엔날레 《Viva Arte Viva》 본전시에 초대돼 약 5미터 높이의 〈번역된 도자기—이상한 나라의 아홉 용〉을 선보여 국제적인 명성을 얻었다.

베네치아 비엔날레로부터 5년여 후 이수경 작가는 더페이지 갤러리에서 대규모 개인전 《이상한 나라의 아홉 용》을 개최하면서 베네치아 비엔날레 출품작 〈이상한 나라의 아홉 용〉을 선보였다. 이 전시가 국내에서 이 작품을 보는 마지막 기회일지도 몰라 많은 이들이 전시장을 방문했다. 5미터 가까이 되는 이 작품을 설치할 수 있는 공간이 많지 않을뿐더러 이 전시 이후에는 미주권으로 가서 전시된 후에 소장될 가능성이 컸기 때문이다.

기자 간담회에서 작가는 천장까지 닿을 듯한 작품 앞에서 〈번역된 도자기〉 시리즈의 처음을 들려주었다.

"2001년 이탈리아에서 열린 알비솔라 비엔날레*에 참여한 게 계기였어요. 그 당시 저는 개념미술적 태도로 작업

 • 알비솔라는 과거 피카소, 폰타나 같은 거장이 도자 작업을 한 지역이며, 알비솔라 비엔날레는 현대미술 작가를 현지 공방과 일대일로 연결해 협업으로 작업하게 하고 그 결과물을 전시하는 콘셉트로 진행된다.

하는 작가였는데 백자의 아름다움을 찬미한 김상옥 시인의 1947년 시 〈백자부〉를 번역해서 알비솔라의 한 도공에게 들려주고 상상으로 조선백자를 재현해 달라는 프로젝트를 진행했어요."

이탈리아어로 번역된 시를 바탕으로 한 도예가의 상상을 통해 18세기 조선백자 스타일의 도자 작품 12점이 제작되었다. 〈번역된 도자기〉라는 제목은 그렇게 해서 붙여지게 된 것이다. 이야기는 계속됐다.

"이 프로젝트 이후 조선백자에 관심을 두고 있었는데 우연한 기회에 친구의 친척이 유명한 도예가라기에 작업하는 걸 보러 방문했어요. 그때 도예가께서 가마에서 꺼낸 도자기를 사정없이 깨뜨리는 걸 보게 됐어요. 제가 알비솔라에서 시를 도자기로 번역했다면 이 명장께서 조선백자를 번역하는 방식은 완벽한 것들을 빼놓고는 다 깨버리는 것이구나, 하는 생각이 들었고 그러면 여기에서 나만의 번역 방식은 무엇일까 하는 질문이 떠올랐어요. 동시에 방금 깨져서 바닥에 나뒹구는 파편이 햇살을 받아 무척 아름답게 빛나더라고요. 그래서 가져가도 되냐고 여쭈니 괜찮다고 하셔서 가져와 테이블에 펼쳐두고 한동안 바라봤어요. 어느 날 파편을 살피다가 퍼즐처럼 딱 맞아떨어지는 순간이 있었는데, 그때 〈번역된 도자기〉가 시작되었고 꼬리에 꼬리를 물다 보니 여기까지 온 거예요."

그러면서 작가는 "우연인 것 같지만 어떤 면에서는 필연

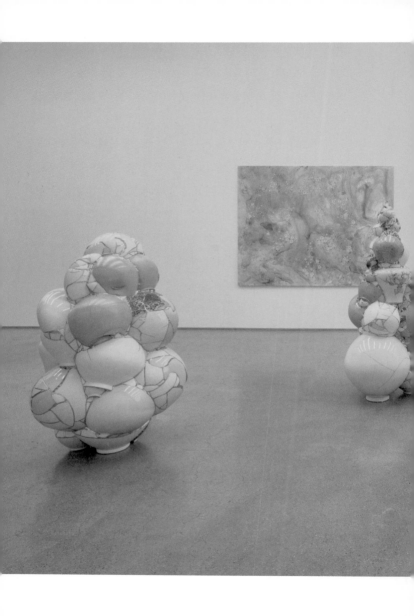

《이상한 나라의 아홉 용》전시 전경.
Photo: Yang Ian © 2023 The Page Gallery

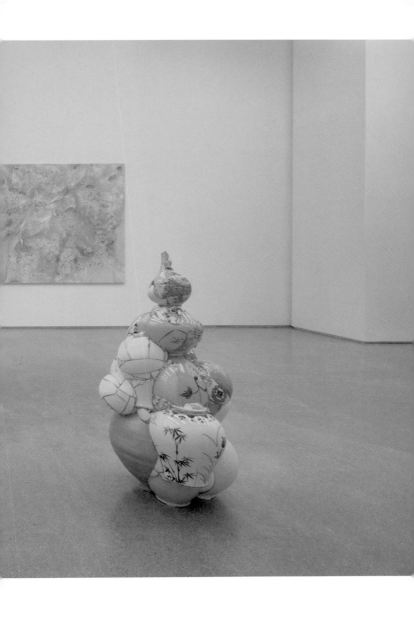

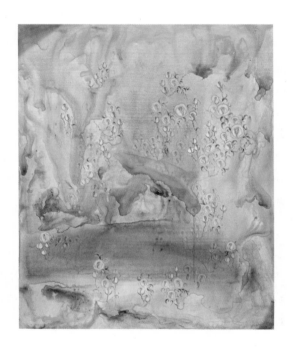

이수경, ⟨Oh Rose! The dark blue sea is wriggling⟩, 캔버스에 아크릴릭,
162×130cm, 2022년.
Courtesy of the artist and Dusongallery

적인 시간을 통해"자신이 〈번역된 도자기〉연작으로 "이끌리게 됐다"고 고백했다.

더페이지 갤러리의 개인전보다 몇 개월 앞선 2022년 9월, 나는 인터뷰로는 만난 적이 없었던 이수경 작가를 기자 간담회에서 처음 봤다. 두손갤러리*의 재개관전《다정한 자매들》에서였다. 초기작부터 최신작까지 한데 모은 이번 전시에 대해 작가는 "지난 20년간 해온 작품들을 구슬처럼 꿰어 목걸이로 만들었다"고 설명하며 "무엇이든 참으로 그리고 싶었다"고 했다. 그 한마디가 그동안 내가 이수경 작가의 회화 작품을 좋아해온 이유를 말해주는 것 같았다.

도자 설치 작업으로 유명해졌지만 2000년대 초반 이수경 작가가 예술가로서 본격적인 커리어를 시작할 때 가장 먼저 선보인 건 드로잉이었다. 일기를 쓰듯 일상과 감정을 드로잉으로 기록해 상처를 치유해 나간 작업에 '매일 드로잉' 시리즈라는 이름을 붙였고 그 안에 어느 하나도 완전히 종결되지 않은 몇 가지 하위 시리즈가 있다. 내가 첫눈에 반해서 마음을 의탁한 〈불꽃〉시리즈를 비롯해 최면을 통해 경험한 전생의 모습을 묘사한 〈전생 역행 그림〉, 왼손과 오른손을 각각

* 1984년 동숭동에 개관한 두손갤러리는 박서보, 정창섭, 곽인식 등의 작가들을 후원하고 전시를 열었던 한국 현대미술사의 중요한 갤러리로, 1백 년 전 구세군사관학교로 건립된 건물의 1층에 문을 열었다.

사용해 데칼코마니 같은 그림을 그린 〈양손 드로잉〉 등이 그것이다. 서양화를 전공한 작가는 대학 시절 무언가를 묘사한다는 게 중죄처럼 여겨지는 당시 미술계 분위기에서 대학원까지 졸업했는데 "막상 그리자니 무엇을 어떻게 그려야 할지 너무 두려웠다"고 했다. 이수경 작가는 미술로 마음을 치료하는 심리 상담을 통해 무의식을 집요하게 탐구하며 수많은 드로잉과 캔버스 작업을 시도했다. 최근에는 "예로부터 여러 가지 의미로 해석되는" 장미를 하염없이 그리고 있다.

"이렇게 한없이 가볍고 유치한 것들을 왜 그리는지, 그럴싸한 '개념'도 아니고 아름다움과 숭고함에 미쳐 있는 이유가 무엇인지 저도 모르겠어요. 아마도 그건 훗날 떨어질 게 다 떨어져 나가 잘 비워내고 응축된 시절이 오면 알 수 있겠죠."

기자 간담회에 참석한 한 기자는 "대체 왜 장미를 그리느냐"고 거듭 물었지만 글쎄, 이수경 작가라고 그걸 알까. 일주일에 두 번 한의원에서 침을 맞고 어떤 밤에는 너무 답답해 하염없이 울기도 하면서 창작한 '아름답고 숭고한 것'에 나는 그저 홀랑 마음을 뺏길 뿐이다. 그 매혹은 이수경 작가가 〈오! 장미여〉 연작을 제작할 때 프레데릭 말의 '로즈 토네르' 향수를 뿌리면서 감정과 호흡을 조절한다는 얘기를 듣고 공감각적으로 배가되었다.

언젠간 이수경 작가의 커다란 페인팅을 사고 싶지만 지금은 3D로 만들면 손바닥에 사뿐히 올릴 수도 있을 것 같은 불꽃 드로잉으로 만족한다. 이 작지만 생명력 넘치는 불꽃은 책

상 위 선반, 침대 머리맡 등으로 부지런히 자리를 옮겨 다니며
금쪽같은 위안과 정화의 순간을 선사한다.

책꽂이에 놓인 이수경의 〈불꽃 드로잉〉.

어떤 존재의 무게

2020년 10월, 한미사진미술관 삼청별관에서 열린 천경우 개인전《The Weight》에서 전시 제목과 같은 이름의 시리즈를 처음 봤다. 천경우 작가는 참여자들이 교감을 나눌 수 있는 퍼포먼스를 연출하고 그 과정을 사진과 영상으로 담아낸다.

이번 전시의 타이틀이기도 한 〈무게$^{The\ Weight}$〉 시리즈는 파리 근교의 한 고등학교에서 부모를 따라 막 이주해 프랑스어가 능통하지 않은 이민자 청소년들과 진행한 프로젝트를 통해 탄생했다. 프로젝트의 내용은 간단하다. 작가는 학생들에게 급우 한 명을 택해 가장 오래갈 수 있는 자세로 서로를 업고 있도록 요청한 후 이 시간을 사진에 담았다. 지난 작업에서도 늘 그래왔듯이 장시간 노출을 통해 이들의 형상을 찍었다. 흐릿하고 아스라한 사진에는 타인의 무게감을 오롯이 느끼는 동안 감정적인 연대감을 신체적으로 체험한 시간이 담겼다.

전시장에 설치된 인터뷰 영상 속에서 작가는 요즘 우리

는 "타인의 존재와 고통을 너무 가볍게 인식하며 살아간다"고 말했다. "무심결에 타임라인을 훑어 내리며 타인의 삶을 이미지적으로 소비하면서 자신도 모르게 무감각의 훈련을 반복하며 살아간다"고 말이다.

오늘날의 이런 가벼움에 대항해 우리의 삶이 타인과의 관계, 기억으로 인한 무게와 시간에서 비롯된다는 걸 작가는 보여준다. 그 함의가 너무 좋아서 나는 한동안 내 주변의 아트 컬렉터들에게 천경우 작가의 〈무게〉 시리즈가 다음 목표라고 말하고 다녔다. 고맙게도 그 말을 기억한 지인이 2021년 10월, 평창동에 있는 토탈미술관 후원전《Total support 2021》에 들렀다가 작가의 명성에 비해 겸손한 금액으로 출품된 〈무게〉 시리즈를 보고 '톡'을 보내주었다. 뭔가를 살 때 쓸데없이 과단성을 발휘하는 나는 바로 현금을 인출해 작품을 샀다. "'한 번만 더' 하는 순간 작품은 눈앞에서 사라진다"는 컬렉터들의 격언을 떠올리며.

그 지인은 내가 '영상 쌤'이라고 부르는 아트 컬렉터다. 나는 그를 미술 교육인이자 미술 에세이스트인 이소영 씨가 운영하는 '컬렉터를 위한 나에게 필요한 미술사' 수업에서 만났다. 도곡동의 한 아파트 상가 건물에 있는 공간에서 이뤄지는 소규모 수업은, 폭발적인 미술계 호황의 주체로 떠오른 '영 컬렉터'의 집결지였다. 나는 두 시즌 정도 수업을 들었는데 단 시간에 현대미술을 향한 열정을 위험 수준으로 끌어올리는 계기가 되었다. 매주 수요일 밤 프라이빗한 공간에서 '제2차

세계대전 이후 미국 미술 시장의 변화와 현재의 패러다임', '영 컬렉터가 탐구해볼 만한 신진 아티스트 20' 같은 주제로 이소영 씨의 강의를 들은 후에는 배달 음식에 술을 곁들이며 새벽까지 열렬하게 미술 얘기를 나누다 헤어졌다.

거기 모인 사람들은 매년 6월 스위스 바젤에서 열리는 아트 바젤에 가기 위해 악착같이 휴가를 모으거나 수천만 원에 이르는 퇴직금을 가장 좋아하는 작가의 작품을 소장하기 위해 '몰빵'하는 사람들이다. '영 컬렉터'라고 불리는 이들은 거대한 부를 거머쥔 후 전문가의 도움을 받아 미술 작품을 구매하는 이전 세대의 컬렉터들과 다르게 자기 월급에서 일정 부분을 떼어내 작품을 구매하는 영리한 소비자였다.

한정된 재화로 컬렉팅에 뛰어든 이들에게는 정보력이 무기다. 이들은 소셜 미디어를 통해 미술이 생산한 각종 이벤트 같은 단순 정보는 물론이고 미술계를 움직이는 작가, 큐레이터, 컬렉터, 비평가 등의 활동과 관계를 파악해 자기만의 인맥 지도 및 동시대 미술의 흐름을 실시간으로 업데이트했다. 작품 구매에서도 아트 딜러의 손을 거치지 않고 직접 갤러리스트에게 이메일을 보내거나 아직 소속 갤러리가 없는 작가의 경우에는 DM을 보낼 정도로 기민했다. 내가 천경우 작가의 작품을 소장하게 된 건 순전히 영 컬렉터의 이런 특성을 모두 지닌 영상 쌤 덕분이었다.

업힌 사람의 초록색 상의가 부옇게 번진 듯 화면을 채운 〈The Weight #11〉(2016년)은 창문과 면한 거실 끝 코너에 걸

천경우의 〈The Weight #11〉이 걸린 모습.

려 있다. 높은 곳에서 세상을 내려다보길 즐기는 우리 집 고양이들을 위해 캣 타워를 두었던 자리다. 2021년 10월 12일 오후 3시 45분, 2005년부터 가족의 일원으로 함께 지낸 검은 고양이 두 마리 가운데 한 마리가 숨을 거뒀다. 나이가 많이 들어 더 이상 사용할 수 없는 캣 타워를 치우며 그 자리에 작품을 걸어두고 볼 때마다 흰눈이를 생각한다. 그리고 흰눈이와 둥이가 그림처럼 앉아 있던 모습을 떠올린다.

내 컬렉션의 테마

"나의 컬렉션은 사적인 역사를 그대로 반영한다."

컬렉터들을 인터뷰하면서 그런 말을 무시로 흘려들었는데 실제로 컬렉팅을 해보니 순도 높은 진심이라는 걸 알게 됐다. 2020년 11월, 전민경 큐레이터가 운영하는 '더 그레잇 컬렉션'에서 열린 임소담 작가의 개인전《웅달》을 보러 갔다가 한 작품에 꽂혀버렸다. 대학교 1학년 때 국립극장 달오름극장의 모퉁이를 돌아 나오는 새하얀 셔츠의 C를 보고 첫눈에 반했던 그 순간처럼 계시에 가까운 매혹이라 할 만했다.

급속 냉각시킨 듯한 거친 파도 위에 연필을 부여잡은 손이 점점이 무언가를 쓰는 듯한 형상이었는데 연필 끝이 아로새기는 무늬가 눈물 자국 같기도 했다. 나는 그 작품의 제목을 작가가 지은 제목(〈Drawing on the Water〉)과 비슷한 듯 다르게 '눈물 흘리면서 쓰다'로 짓고 또다시 카드를 긁었다.

이 세라믹 작품은 마치 나의 직업적 일생을 형상화한 듯

임소담, 〈Drawing on the Water〉, 도기에 유약, 채색, 18×24×16cm, 2021년.

했다. 나는 지난 15년간 패션 매거진에 소속되어서, 그리고 2017년 가을부터는 프리랜서로 독립하면서 한 달도 쉬지 않고 마감 노동자로 살아왔다. 대학교 3학년 때였던가, 무급으로 잡지사에서 일하던 시절에 기고한 영화 〈햇빛 쏟아지던 날들〉의 리뷰를 시작으로 정말이지 많은 기사를 취재하고 쓰고 편집했다. 마감의 압박감에서 생겨난 민감성 대장증후군으로 30분마다 화장실을 들락날락하며 기사를 쓰던 에디터 초년병 시절부터 항상 노트북을 갖고 다니며 비행기, 기차, 택시 등 온갖 탈것에서 멀미로 인한 헛구역질을 삭히며 워드 파일을 열어야 하는 오늘날까지 말이다.

글재주라고는 없는 내가 다른 표현 수단을 찾을 길이 없어 버라이어티한 고생담을 지어내며 여기까지 왔다. 때로는 징글징글한 밥벌이였으나 대개는 질리지도 싫증나지도 않는 매력적인 무엇이었다. 그리고 지금까지도 잘한다고 자신할 수가 없는 애증의 존재가 바로 글이다. 그러니 직업이라는 건 내가 잘해서, 즐거워서 하는 것이라기보다 대단한 재능이 없어도, 아니 매 순간 재능 없음을 뼈저리게 절감하면서도 계속해야 하고 할 수밖에 없는 일이 아닐까. 부끄럽지만 실제로 컴퓨터 앞에 못 박힌 듯 앉아 엉엉 울면서 원고를 쓴 적도 참 많다.

2016년 겨울부터 2017년 봄까지 서울역사박물관에서는 《1784 유만주의 한양》이라는 전시가 열렸다. 18세기 한양에 살았던 고상하고 소심하며 찌질한 선비 유만주가 서른네 살에 죽으면서 남긴 24권의 일기 중 1784년의 일기에 주석을 달

듯 꾸린 전시였다.

　　그는 스물한 살부터 죽기 일 년 전인 서른세 살까지 하루도 빠짐없이 쓴 일기를 일 년이나 반년 단위로 묶어 '흠영欽英'이라고 불렀다. 흠영은 '꽃송이와 같은 인간의 아름다운 정신을 흠모한다'는 뜻이다. 사뭇 우아한 타이틀을 달았지만, 부동산 업자에게 웃돈 주고 산 명동 집 때문에 아버지에게 크게 혼이 나거나 과거 시험을 보다가 압박감에 시험장을 박차고 나와 낙방한 일화 등 '웃픈' 얘기들이 생생하다. 물론 독서광의 독서 예찬이나 담담하게 적어놓은 아포리즘도 근사해 메모장에 열심히 옮겨 적기도 했다.

　　이 전시를 보면서 지극히 평범한 사람의 삶도 기록해두면 누군가에겐 위안이나 영감이 될 수 있지 않을까, 하는 생각을 했다. 강박적으로 쏟아내는 내 삶의 기록이 그저 공해로 남게 되진 않을지도 모른다고 자위했다. 그전에도 어렴풋이 알고는 있었지만 차마 의식의 표면으로 떠올리기에는 용기가 없었던 생각—기록하는 일이 내 업이겠거니—을 그제야 받아들이게 됐다.

　　세 번째 소장 작품 역시 비슷한 이유로 구매하게 됐다.

　　"악령에 쒼 자유의 여신상 같은데?"

　　같이 술을 마시던 친구 하나가 내 책상 뒤에 걸린 작품을 보고 그렇게 말했다. 다음 날 재활용 쓰레기봉투에 빈 와인병을 와르륵 넣으면서 누가 볼까 창피해지는 걸 보면 누가 그

말을 했는지 기억 안 나는 게 당연했다.

2021년 5월, 디스위켄드룸에서 열린 곽상원, 박신영 작가의 2인전 《Far in My Mirror─거울보다 낯선》에 갔다가 박신영 작가의 작품 중에 겨우 남은 두 점 중 하나를 샀다. 우리 집에 걸려 있는 〈Hold Your Hobbyhorse〉는 면류관을 쓰고 있는 듯한 존재(아무래도 인간은 아닌 것 같다)가 말을 타고 있는 듯 보이는(사실은 긴 막대 끝에 말 머리가 달려 있어 말을 타는 시늉을 하며 가지고 노는 '하비호스'라는 놀이 기구다) 몽환적인 화면의 작품이다. 친구의 재기 발랄한 표현은 아마도 초록빛 얼굴 때문인 것 같았다.

갤러리에 놓인 핸드아웃에는 '종이에 모노타입 실크스크린'이라고 이 작품의 재료와 제작 방식을 서술했다. 그때까지만 해도 나에게 판화란 예술 작품의 복제 수단으로 널리 보급되기 시작한 수세기 전의 고루한 인식에 머물러 있었다. '모노타입이라지만 판화는 회화에 비해 고유성이 덜하지 않나?' 정도가 판화에 대한 내 짧은 생각이었다.

그런데 전시 보도 자료를 보니 박신영 작가에 대해 "판화의 고된 공정을 집요하게 컨트롤하고 그런데도 발생하는 우연성을 의연하게 받아들이며 복합적이고도 새로운 형식을 실험하는 작가"라고 씌어 있었다. 다시 그의 판화 작품을 보면서 내가 이 작품에 끌리는 이유를 알게 됐다. 판화 작업의 '컨트롤해야 함'과 '컨트롤할 수 없음'의 끝없는 평행선 속에서 나오는 긴장감, 그 속에 내 업을 투사하고 있다는 걸.

박신영, 〈Hold Your Hobbyhorse〉, 종이에 모노타입 실크스크린, 38×28.5cm, 2021년.
Courtesy of the artist and ThisWeekendRoom, Seoul

프리랜서가 되기 전에는 한 명의 에디터로서 나에게 배당된 기사만 책임지면 됐다. 편집장에게 기획안을 내서 이달에 해도 좋겠다고 허락받은 아이템을 위해 취재에 나서고 그에 알맞은 이미지를 고안해 촬영하고 원고를 쓰고 원하는 스타일의 레이아웃으로 도출되게끔 편집 디자이너와 의논하고… 겨우 두 페이지짜리 기사가 나오기까지 무수한 과정이 필요했지만 대체로 나만 잘하면 됐다. 그런데 독립해서 『바자 아트』 등의 매체에 글을 기고할 뿐 아니라 출판물을 기준으로 프로젝트 전체를 책임지는 디렉터로 일하게 된 후로는 문제가 훨씬 복잡해졌다.

이를테면 이런 거다. 지금 하는 프로젝트 가운데 하나는 도쿄에서 도시계획사를 공부하는 젊은 연구자가 쓴 서울의 50여 곳 장소에 관한 이야기를 편집해 책으로 만드는 일이다. 문제는 이 책이 국문·영문 병기로 제작되어 영국 소재 출판사에서 출간되며 작가는 도쿄에, 발행인은 런던에, 책임 편집자인 나와 번역가는 서울에, 편집 디자이너는 파리에 거주한다는 점이다. 몇 계절이 지나는 동안 어지러운 시차 사이로 더 나은 사진을 고르고 문맥을 살피고 띄어쓰기를 고치는 지난한 과정이 이어졌다. 이럴 때면 또 간사하게 혼자서 쓰기만 하면 되는 원고 마감이 세상에서 제일 쉬운 일 같다. 내 마음대로 컨트롤할 수 없는 지리멸렬한 상태가 계속되는 와중에 목적의식과 유대감을 양손에 쥐고 나아가는 것, 편집자의 역할은 그처럼 대척점에 있는 듯한 가치를 추구하는 외줄 타기 같

은 것이 아닐까.

　박쥐인지 나비인지 알 수 없는 로르샤흐 검사처럼, 보는 사람마다 다른 내러티브를 상상하게 하는 나의 세 번째 소장 작품은 내 책상 뒤 벽에 걸려 있다. 박신영 작가가 판화 프레스를 동원해 만든 이 작품을 볼 때마다 새삼 세상에 나 혼자 할 수 있는 일은 하나도 없다는 것과 여러 사람의 손길이 더해져 메워지고 단단해지고 예뻐지는 과정을 실시간으로 지켜보며 어레인지하는 내 일을 사랑한다는 사실을 깨닫는다.

반가사유상 레플리카

컬렉션에서 언제나 나의 위시 리스트 영순위는 손안에 들어오는 작은 사이즈의 금동불이었다. 경주박물관이나 국립중앙박물관에서 불교 미술을 볼 때도 언제나 손가락만 한 금동불이 줄 세워져 있는 전시관 앞에서 한참 서 있곤 했다.

언젠가 복합 문화 공간 보안여관의 최성우 대표와 차를 마시다가 이런 얘길 했더니, 조각하는 장준호 작가와 함께 '우리 보물 재조명 프로젝트'를 한다고 귀띔해주었다. 이 프로젝트의 첫 번째 시도는 국보 83호 금동 반가사유상의 레플리카 작업이었다. 얼마 후 영화 〈기생충〉의 더부살이 지하방처럼 보안여관 지하 2층에서 이어진 층고 높은 공간에 마련된 장준호 작가의 작업실에서 레플리카 작업의 실체를 확인하게 됐다.

조소를 전공한 장준호 작가는 대학 시절 국립중앙박물관 3층의 특별 전시실에 있는 반가사유상을 보고 "사실적이

고 추상적이고 관념적이기도 한, 모든 게 뒤섞인 묘한 아름다움"에 크게 감탄했다고 했다.(국립중앙박물관에서는 2021년 겨울부터 '사유의 방'이라 이름 붙인 상설 전시장에 반가사유상 두 점을 나란히 전시해 두고 있다.) 그 시절부터 작가에게는 천4백 년 전의 이름을 알 수 없는 조각가가 청동으로 주조한 한반도 최고의 조형 문화유산을 왜곡 없이 충실하게 모각하는 게 드림 프로젝트였다고 했다.

"뮤지엄숍에서 파는 레플리카는 퀄리티가 많이 아쉬웠거든요. 제대로 레플리카를 만들어보기로 마음먹고 오랜 시간 조사와 연구에 매달렸어요. '덕질'의 끝을 보고 있는 거죠. (웃음)"

무엇보다 반가사유상의 사이즈가 흥미로웠다. 1/13 사이즈로 줄여서 만들고 있는 이유가 있을까?

"지금 제가 들고 있는 이 아이폰도 말하자면 아름다운 조각이잖아요. 진짜 아름다운 조각은 만져봐야 알거든요. 반가사유상은 국보로 지정될 만큼 한국인이 사랑하는 조각인데 만져볼 수 없으니 사이즈를 줄여 만질 수 있게 한 거예요."

그날 예약 구매를 걸어두고 돌아온 지 일 년도 지난 어느 날 드디어 완성됐다는 연락을 받았다. 배송되어 온 원통형 박스에는 세 개의 반원이 이어진 모던한 보관寶冠, 우아한 눈썹과 신비로운 입매, 부드러운 제스처의 팔과 다리 그리고 입체적으로 표현된 패션까지 완벽하게 재현된 반가사유상이 담

겨 있었다. 일이 막힐 때면 나는 책상 옆 지류함 위에 올려둔 90밀리미터 높이의 반가사유상을 수시로 만져보면서 시대를 초월한 아름다움을 촉각적으로 향유한다.

빈자리

잡지야말로 시대의 흐름을 대변하는 매체가 아닐까. 내가 『바자』를 그만둔 2017년에 이미 콘텐츠 시장은 빠르게 재편되고 있었다. 패션·뷰티 브랜드들의 광고 수익으로 회사를 운영했던 잡지사들은 존폐 위기에 놓였다. 광고주들이 온라인 콘텐츠와 인플루언서 마케팅에 눈을 돌리며 한 페이지에 수백만 원에 달하는 광고비를 삭감하거나 아예 없애기도 했다. 이에 따라 모든 잡지사가 시대의 변화에 부응해야 한다고 외치며 부랴부랴 조직과 콘텐츠의 성격을 바꿔 나갔고 그 과정에서 고된 업무 강도에도 자기가 만들고 싶은 콘텐츠를 만드는 즐거움으로 버텼던 기자들은 대거 이탈했다. 다소 뭉툭하게 단순화시켰지만, 최근 5년 사이에 잡지사에서 일하던 에디터들 가운데 많은 수가 프리랜서로 독립한 건 사실이다.

나 역시 그 가운데 하나인 셈인데 프리랜서가 되고 보니 맨날 일 많다고 투덜대던 그 시절이 좋았다는 생각이 들 때도

많다. 섭외 메일 쓰기부터 세금계산서 발행과 원고 마감, 견적
서 만들기와 클라이언트와의 미팅 등 계통이 전혀 다른 일들
을 오로지 나 혼자 묵묵히 처리해야 한다. 무엇보다 새벽 2시,
편의점에서 라면을 나눠 먹으며 시시콜콜 수다 떨 동료가 없
다는 게 가장 힘들다.

　　같은 잡지사에서 한 번도 일해본 적은 없지만 공통되는
동료가 많아서 안면을 튼 사이인 정성갑 선배는 서촌에 이사
온 후로 동네 주민이라 부쩍 친해졌다. 선배는 나를 포함한 주
변 후배들에게 농반진반으로 '피처 에디터들의 희망'이라고
불린다. 선배는 독립 후 실로 다양한 활동을 하고 있다. 가공
할 만한 입담을 지녀 강연이나 토크를 진행하기도 하고 『집을
쫓는 모험』이라는 에세이집을 펴내기도 했다. 무엇보다 놀라
운 건 20년 가까운 에디터 생활에서 알게 된 디자이너, 공예
가, 아티스트들과 매체에 제한을 두지 않는 작품을 만들어 소
개하는 갤러리 '클립'을 운영한다는 점이다. 미술계에 들락날
락하며 '세일즈'야말로 그 무엇보다 가치 있는 일이라는 생각
을 하게 되었는데 선배는 기획력은 물론 판매력까지 갖춘 준
비된 갤러리스트였다!
　　독립 후 첫해에는 사진작가 구본창의 〈비누〉 시리즈를 판
매해서 큰 인기를 끌었다. 그전에는 이 시리즈를 눈여겨보지
않았는데, 옆에서 폭발적인 인기를 지켜보며 새삼 〈비누〉의
힘을 깨닫게 됐다.

'비누' 시리즈는 사용하고 남은 비누가 애련하고도 고운 색감으로 표현되어, 시간의 흔적을 느끼게 한다. 이 시리즈는 어떤 물건이든 잘 버리지 못하고 공명하는 구본창 작가의 감성을 대표한다고 할 수 있다.

『바자』의 인터뷰로, 또 사적인 모임으로 작가의 작업실을 두어 번 방문했는데 그때마다 작업실의 아주 작은 코너까지 차지한 별의별 물건에 처음 본 것처럼 놀라곤 했다.

구본창 작가에게 수집의 역사에 대해 물었을 때 들려준 얘기는 우리가 수집이라는 행위에 중독되는 이유의 핵심을 알려주었다.

"수집의 역사는 까마득히 오래전으로 거슬러 올라가요. 또래들과 어울리기보다 혼자 뭔가를 모으고 그것들을 바라보는 걸 좋아했어요. 별거 아니었지. 처음에는 흙바닥을 파서 나온 깨진 그릇, 실로 꿴 구슬 쪼가리, 자갈 뭐 그런 것들이었다가 열한 살 때였나, 출장길에 아버지가 구해주신 1964년 도쿄 올림픽 카탈로그와 포스터가 나의 첫 수집품이었어요. 육남매였는데 누나 셋에 집안의 기대를 한 몸에 받는 똑똑한 형과 막내인 남동생 사이에 낀 소극적인 성격의 나는 어린 마음에 아무도 나를 사랑해주지 않는다고 느꼈나 봐. 말이 없는 대상물에서 아름다운 것을 찾아내고 사랑을 주었으니."

마지막으로 작업실에 갔을 때는 유독 빈 갑을 찍은 사진들이 눈에 들어왔다.

"저기 수납장 한 칸에는 온통 빈 갑들이 들어 있어요. 나

구본창, 〈Object 14〉, 아카이빌 피그먼트 프린트, 34×14cm, 2018년.

에게는 '공간'이나 '그릇', '상자'처럼 무언가가 있다가 빠져나간 자리가 특별하게 느껴져요. 그래서 차가 빠져나간 빈 차고를 찍기도 하고 물건들이 사라진 빈 갑들을 찍기도 했어요. 이것들은 프랑스 군인들이 제복을 입을 때 어깨를 장식하는 견장이 들어 있던 상자인데 벼룩시장에서 샀어요. 그냥 상자만 사고 싶다고 하면 안 파니까 하는 수 없이 견장도 함께 사서 촬영할 때는 상자만 활용해요.

사실 '백자' 시리즈도 이런 '부재의 오브제'에서 시작된 거예요. 빈 상자들을 찍다 보니 먼 기억 속에 묻혀 있던 백자의 아름다움이 다시 보이기 시작했어요. 빈 상자들을 찍는 과정이 없었으면 알아보지 못했을지도 몰라요. 조선 시대의 백자는 아름답게 표현하려는 욕망을 절제하고, 마음을 비워 무욕의 아름다움을 성취한 놀라운 작품이에요. 텅 비어 있는 듯 내면에 흐르는 깊고 단아한 감성의 아름다움을 알아보는 데 세월이 필요했던 거죠."

무언가가 있다가 빠져나간 자리라…. 나는 스푼과 나이프 세트가 들어 있던 모양으로 주름이 진 핑크 컬러의 빈 갑을 찍은 사진 앞에 우두커니 서서 한참 바라보았다. 언젠가 구본창 작가의 작품을 소장할 수 있는 기회가 생긴다면 이 작품이라고 마음속으로 점찍었다.

살다 보면 영원할 것 같던 관계도 어이없이 멀어지는 일이 있다. 그런 일을 겪고 나면, 딱 그 사람 모양의 자국이 난다

고, 시간이 지나도 다른 무엇으로도 메울 수 없으니 그렇게 빈 채로 살아간다는 생각을 했다. 나에게는 잡지도 그런 존재다.

노라 에프런은 『철들면 버려야 할 판타지에 대하여』에서 『뉴스위크』에서 일하던 시절에 대해 이렇게 말한다.

"일은 정말 자기 몰입적인 방식으로 흥미진진했다. 이것이야말로 저널리즘의 핵심이라 할 수 있다. 이 세계에서는 어떤 출판물을 만드는 사람이건 자신이 우주의 중심에 있고, 나머지 세계가 전부 초조하게 다음 호, 다음 출간물을 기다리고 있다고 정말로 믿게 된다."•

내가 정말로 좋아해서 시구처럼 외우고 있는 구절이다. 워커홀릭인 나는 일의 아름다움에 관한 구절들을 수집하며 빡빡한 내 일상을 위로하곤 한다.

프랑스 시각예술가 듀오 이시노리Icinori가 루이 비통 트래블 북 서울 에디션을 선보였을 때 서면 인터뷰를 했는데, 지면 관계상 실리지 못한 문답 가운데에는 노라 에프런의 구절에 상응할 만한 답변이 있었다. 대면이 아니어서 언어적, 비언어적 소통을 충분히 나눌 수 없는 서면 인터뷰의 경우 질문은 한참 길어지고 답변을 기다리는 동안은 애틋해지기까지 하며, 진실되고 정성스러운 답변을 받으면 애틋함은 존경과 사랑으로 증폭된다. 생각보다 여운도 길고 말이다. 그야말로 문

• 노라 에프런, 『철들면 버려야 할 판타지에 대하여』, 김용언 옮김, 반비, 32쪽.

학적인 인터뷰가 되는 것이다.

Q 이시노리는 'incredible craftsmanship'을 가지고 전통적인 출판물, 팸플릿, 포스터 등을 만들고 있다. 한때 전자책이 보편화되면 종이책이 자취를 감출 것이라는 우려가 팽배했다. 그러나 수만 권의 자료를 USB 하나에 담을 수 있는 시대가 도래했음에도 종이책은 아직 사라지지 않았다. 오히려 종이의 아날로그적 '물성'은 더욱 각광받고 있다. 종이가 줄 수 있는 여러 가지 감각들 가운데 개인적으로 어떤 감각에 가장 매료돼 있으며 '오브제로서의 책'을 만들면서 독자들에게 전달하고 싶은 감각은 무엇인가? 예컨대 활자와 이미지(시각), 페이지를 넘길 때의 소리(청각), 인쇄된 종이의 냄새(후각)….

A 우리는 현대를 살아가는 이들이 삶 속에서 시간과 사물이 상호연관된 복합적 관계rapport problématique를 맺고 있다고 믿는다. 책은 친밀한 대상(오브제)으로 물질적인 성질을 띠며, 종이는 종이만의 독특한 관능성을 지니고 있다. 사물과의 친밀한 관계를 복원하기 위해서는 감각을 새롭게 해야 한다. 책은 독자적인 하나의 장소이기도 하다. 읽는 행위는 시간이 느리게 흐르도록 하며, 휴식을 취하게 한다. 책은 속도를 늦추고 감각에 다시 초점을 맞추도록 해준다. 시각과 촉각은 상호보완적인 각각의 우주이다.(한편 디지털은 작업 속도를 높이고 비물질화하는 이점을 가지고 있다.) 책은 실로 마술

과도 같다. 시간을 초월한 장소를 정의 내리고, 의미를 부여할 수 있으며, 이야기를 전개하거나 이미지를 포함하고, 만지고, 향을 맡고, 보는 시야를 넓히도록 촉구한다. 각 도서는 종종 정의 내릴 수 없는 일종의 비밀스러운 균형을 유지하고 있다.

우리는 아트북 작업을 할 때 강렬한 인상을 주는 인쇄 방식을 선호한다. 활판 인쇄기는 금속 활자 매트릭스 너머로 용지를 누르고, 실크스크린은 두께감 있는 잉크를 내리찍는데, 때때로 특유의 향이 진동한다. 석판 인쇄는 활기 넘치는 잉크의 느낌을 잘 드러낸다. 이처럼 필연적으로 오류가 발생하는 기술 방식을 사용함으로써 개성을 부여한다. 종이에 마티에르(재질감)를 쌓아 나가거나 종이 그 자체를 침범하기도 하면서 각각의 에디션이 고유하도록 만드는 것이다.

인스타그램에서 만나는 이미지는 무한하지만, 종이 위에서 이미지는 제한적이고 독창적이다. 서로 보완적인 성격을 지니는 것이다. 이러한 책들을 제작하면서 우리는 진정한 무언가를 만들려고 노력하고 있다. 우리의 이미지와 이야기가 현실로 파고 들어가 프랑스어 식으로 말하면 '구상화'되고(s'incarner), 본질(육체, chair)에 깃들도록 하며, 시간을 늦추는 것이다. 꽤나 무작위적이고 때로는 놀라움을 선사하지만 항상 매혹적이라는 점은 변함없다.

공간에 스며든 작품들

서촌에 살았던 정직한 화공

304-2015. 동과 호수를 의미하는 하이픈으로 연결된 주소를 받아 들면 긴장한다. 평생 단독주택과 빌라에만 살아온 탓인지 아파트 단지 안에서 헤매기 시작하면 답이 없다. 몇 달 전 출산하고 '이제 좀 사람 됐다'며 후배가 처음 집에 초대했을 때도, 아파트에 그림 걸기란 얼마나 어려운 것인지를 실감케 해준 어느 아트 컬렉터의 집을 방문했을 때도 나는 아파트 단지 안을 허겁지겁 돌다가 몇십 분씩 늦었다. 양가 부모님은 남편과 내가 결혼한 지 십 년이 넘어서도 변변한 집 한 채(당연히 아파트여야 한다) 마련하지 못한 것을 속상해 하시지만 나는 자신이 없다. 술 마시고 난 뒤 몇 동 몇 호로 입력된 내 집을 찾을 자신이.

나의 할아버지는 일제강점기에 평안북도 의주군에서 섬유주식회사의 보험 담당으로 일했다. 그런데 이 회사가 전쟁 중에 군수 공장으로 탈바꿈하면서 1945년 해방 이후 일제에

복무한 죄로 인민재판에 회부됐다. 삼십 대 중반의 나이에 감옥에서 처형 순서를 기다리던 할아버지는 탈옥하여 월남했다. 할아버지가 살기 위해 도망쳐 온 인천에서 할머니는 '모나코비어홀'과 '회심빠'를 운영하는 동시에 하숙을 치며 열심히 돈을 벌고 있었다. 할아버지가 할머니의 하숙집에 기거한 인연으로 부부가 된 두 사람은 세 아이를 낳고 동인천에 대지 42평의 3층 콘크리트 건물을 지었다. 할머니는 특유의 여장부 기질로 다채로운 사업을 벌였고 할아버지는 경찰과 기자로 커리어를 이어 나간 덕분이었다.

나의 부모는 그 건물 2층에서 태권도 도장을 열며 신혼살림을 차렸고 아직도 그곳에서 살고 있다. 그 집에서 태어나고 학창 시절을 보낸 나에게 이십 대 중반까지 이사는 실체가 없는 추상적인 개념에 가까웠다. 당시에 나는 삼성동에 있는 잡지사에 면접을 보게 됐고 바로 출근하면 좋겠다고 해서 옷가지와 책 몇 권 달랑 들고 서울로 이사했다. 그때는 연인이었던 남편의 집에서 함께 지내기 시작했는데, 그 후로 십몇 년 동안 우리는 전세 계약 기간인 2년마다 새집으로 이사했다.

밤새 다운받은 영화를 보기에 알맞은 조도를 선사했던 반지하의 불광동 집, 멀지 않은 곳에 중랑천이 있어서 자전거를 즐겨 탔던 중곡동 집, 오랜 주택가의 알뜰살뜰한 동선마다 콕 박혀 있던 가게들과 산책로가 삶의 질을 높여준 군자동 집, 검은 고양이 형제를 맞아들인 상봉동 집, 눈이 많이 내린 날에는 탈부착 아이젠을 가지고 다녀야 할 만큼 난코스였지만

그 계절의 가장 아름다운 빛, 꽃, 눈, 비를 선사한 성북동 집. 특히 성북동 집은 남편이 제38회 오늘의 작가상을 수상하며 등단한 『모나코』속 주인공 '노인'의 생활 반경이 되기도 했다. 2년 남짓 살았던 마산의 시댁은 낙후된 항구 도시에서 흔히 볼 수 있는, 이렇게 저렇게 쌓아 올린 다세대 주택의 건축적 디테일과 애수 어린 정서를 갖고 있는데, 내가 자란 인천 집과 쌍둥이처럼 닮았다. 지금은 인왕산 동쪽과 경복궁 서쪽 사이를 일컫는 서촌의 빌라 꼭대기 층에 살고 있다.

앞서 언급한 정성갑 선배의 『집을 쫓는 모험』은 서촌을 배경으로 펼쳐진다. 책을 읽으며 집을 쫓는 모험은 결국 자신이 살고 싶은 삶을 쫓는 모험이라는 생각이 들었다. 이 모험의 동력은 지나치게 앞뒤 재지 않고 일단 감행하는 용기와 '나만의 풍경'을 갖고 싶다는 희망이다.(서촌에 3층짜리 협소주택을 지으며 이 책을 쓴 선배가 얼마 전 근처 한옥으로 일곱 번째 이사를 감행하는 걸 보고 과연 『집을 쫓는 모험』의 저자라고 생각했다.) 원치 않는데 자꾸만 음성 지원이 돼버리는 이 사랑스러운 책은 우리가 생각하는 것보다 훨씬 더 물리적 환경이 정신과 삶을 지배한다는 것, 그래서 어떤 집에 사느냐는 그 사람이 가진 삶의 자세를 반영한다는 걸 말해준다.

『집을 쫓는 모험』과 같이 읽은 책 『버지니아 울프의 정원』에서 버지니아 울프의 남편이자 작가, 편집자인 레너드 울프는 이렇게 말한다.

"한 사람에게, 또한 한 사람이 살아가는 방식에 가장 깊

숙하고도 영구히 영향을 미치는 것은 바로 집이다. 집은 하루하루와 매시간 매 순간의 특질을 결정하고, 삶의 색채, 분위기, 속도를 결정한다. 나아가 한 사람이 하는 일, 할 수 있는 일, 인간관계의 틀이 된다."[•]

현대 명리학에서는 운이 잘 풀리지 않을 때 가장 효과적인 개운법으로 이사를 권한다.

어느 명절 때 인천 집에 가서 옛날 앨범을 보다가 할아버지가 자랑스러운 미소를 지으며 세 음절의 한자가 새겨진 목판 앞에 서 있는 사진을 발견했다. 할아버지가 직접 썼다는 '애오려愛吾廬'라는 글귀는 송나라 시인 도연명이 지은 시 「독산해경」의 제1수에서 가져온 것이다. "맹하에 초목이 자라 집

할아버지가 직접 쓴 애오려 현판.

• 캐럴라인 줌, 『버지니아 울프의 정원: 몽크스 하우스의 정원 이야기』, 메이 옮김, 봄날의책, 8쪽.

을 에워싸 나무가 우거졌네. 새들은 의탁할 곳 있음을 기뻐하고 나 또한 내 집을 사랑한다." 이후 '내 집을 사랑한다(애오려)'라는 구절은 수많은 문인들이 흔히 빌려 쓰는 표현이 됐다.

입주자 모두의 차를 수용하기 어려운 협소한 주차장에다 오를 때마다 가쁜 숨을 토하게 하는 꼭대기 층에 자리한 집이지만 나에게는 지금 살고 있는 집이 '애오려' 현판을 내걸고 싶을 정도로 만족감이 높다. 나는 오래전부터 서촌에 살고 싶었다. 이곳은 조선 시대의 많은 예술가들이 삶의 터전으로 삼은 곳이고, 모퉁이를 돌 때마다 생생한 그들의 삶으로 타임워프 할 수 있는 장소가 속속 나타나기 때문이다.

1936년 스물두 살의 서정주가 기거하며 함형수, 김동리 등과 전설적인 시詩 동인지 『시인부락』 창간호를 만든 보안여관은 최성우 대표의 의지로 16년째 다채로운 문화 행사가 벌어지는 복합 문화 공간으로 운영되고 있다. 거기서 6차선 도로를 건너 우리은행 뒷골목으로 접어들면 시인 이상이 큰아버지 댁에 입양돼 스물네 살 때까지 살았다는 '이상의 집'이 있다. 이상의 집 기둥에는 화가 구본웅이 그린 이상의 초상화가 야수파의 강렬함으로 시선을 사로잡는다. '모던 보이' 이상과 '조선의 툴루즈 로트레크' 구본웅, 절친이었던 두 사람이 걸었을 거리를 지나 배화여자대학교에 못 미친 막다른 골목에 다다르면 이상범 가옥이 나온다. 이상범이 독자적인 양식을 구축해 한국적 산수화를 완성한 삼십 대부터 작고할 때까지 살던 집의 꽃담이 정겹다. 수성동 계곡으로 향하는 길

어귀에는 이상범을 사사한 박노수가 1970년대부터 30년간 지내며 작품 활동을 한 이층집이 나온다. 이 집은 작가가 사망한 후 유족이 집과 작품을 기증해 2013년 구립 박노수미술관으로 개관했다. 6월이 되면 나는 박노수미술관에 가서 파란 산이 청명한 기운을 발하고 소년과 말이 등을 맞댄 채 친밀한 침묵을 나누는 〈산〉(1988년)을 보는 것으로 나만의 계절 의식을 치른다.

긴박한 원고를 마감하다가 뭔가를 씹어야겠다 싶을 땐 집에서 백 미터 아래에 있는 편의점에 가서 과자를 사 온다. 이 편의점 안쪽 빌라촌에는 지금은 없어진 집(지번은 누상동 166-202이다)에 이중섭이 살았다. 『오래된 서울』•에 따르면 이중섭은 1954년 7월 중순부터 친구가 빌려준 "밝고 조용하고 작업에 안성맞춤인" 2층 다다미방에 살면서 여름이면 새벽마다 인왕산에 올라 목욕하고 인근 선술집에서 아침을 두 그릇 먹은 뒤 두문불출 작업에 매달렸다고 한다. 그렇게 골몰한 작업으로 1955년 1월 미도파백화점 화랑에서 선보인 개인전은 찬사를 받았으나 어쩐 일인지 수금이 잘 안 되었다.(당시 이중섭에겐 생활고에 시달리다 일본으로 돌아간 아내와 두 아들을 만날 수 있는 유일한 방법이 그림을 팔아 돈을 마련하는 것이었을 테다.)

지난해 여름에 시작해 올해 4월에 막을 내린 국립현대미술관 서울의 이중섭 전시는 기증된 이건희 컬렉션 90여 점과

• 최종현·김창희, 『오래된 서울』, 동하.

▲ 박노수 미술관 입구.

▼ 박노수, 〈산〉, 한지에 수묵담채, 158×223cm, 1988년.

미술관의 기소장품 10점으로 구성됐다. 대향大鄕 이중섭이 두 아들과 함께 일본에서 살고 있는 아내(야마모토 마사코, 한국명은 이남덕)에게 보낸 편지들이 눈에 띄었다. 도쿄 문화학원 캠퍼스에서 만난 이중섭과 마사코는 질곡의 현대사에 휩쓸려 비극적인 이별을 겪어야 했지만 그 속에서 애틋한 사랑을 나누었다. 그 사랑이 얼마나 뜨겁고 고귀하고 사랑스러운지 보여주는 엽서화가 여럿 있었다. 해와 달과 별이 뜬 세계에서 남덕은 행복한 얼굴로 즐거움을 표현하고 대향은 열심히 그림을 그린다.

"행복이 무엇인지 대향은 비로소 깨달았다오. 그것은… 천사처럼 훌륭한 남덕 씨를 진정한 아내로 삼아 사랑의 결정체 태현이, 태성이 두 아이를 데리고… 끝없는 감격 속에서 크게 숨을 쉬고, 그림으로 표현해내면서… 화공 대향 현처 남덕이 하나로 녹아 진실하고 생생하게 살아가는 것이라오."

전해지는 이중섭의 작품은 "한국전쟁 시기, 월남한 이후 유목민처럼 여러 곳을 떠도는 와중에 그린 것들이 대부분이다". 1945년 5월 이중섭과 마사코는 원산에서 혼례를 올리고 이후 4년 동안 세 아이를 낳는다.(첫째 아들은 낳은 해에 사망했다.) 1950년 6월 25일 한국전쟁이 발발하고 6개월이 지난 겨울 이중섭은 노모를 남긴 채 가족들을 데리고 흥남 철수에 동행해 남한으로 내려온다. 이후 그는 부두 노동자로 일하거나 무대 공연의 소품 제작에 참여하는 등 생계를 위해 일에 매진하면서도 꾸준히 그림을 그렸다.

이중섭, 〈부인에게 보낸 편지〉, 종이에 잉크, 색연필, 1954년, 국립현대미술관.

전쟁과 전후 복구 시기의 물자난 속에서 제작된 은지화는 이중섭 작품 세계의 핵심을 이룬다. 은지화는 담배나 초콜릿을 싸는 은박지에 못, 철필, 손톱으로 긁어 드로잉 한 후 갈색 안료나 담뱃재 등을 바르고 종이나 천으로 문질러 완성한 작품이다. 이중섭은 일본에 있는 부인에게 보낸 편지에 이렇게 적었다.

"어디까지나 나는 한국인으로서 한국의 모든 것을 전 세

▲ 이중섭, 〈가족을 그리는 화가〉, 은지에 새김, 유채, 15.2×8cm, 1950년대 전반,
국립현대미술관 이건희컬렉션.

▼ 《MMCA 이건희컬렉션 특별전: 이중섭》전시 전경, 2022년~2023년.

계에 올바르고 당당하게 표현하지 않으면 안 되오. 나는 한국이 낳은 정직한 화공이라오.”

그리고 1953년에 이중섭이 약 일주일간 가족을 만나러 일본에 갔을 때 아내에게 은지화 70여 장을 주며 “대작을 하기 위한 에스키스”니까 “아무에게도 보여주지 말라”고 당부했다고 한다.

미술관은 작품 크기가 작아서 보기가 쉽지 않은 은지화의 세부적인 표현을 잘 보여주기 위해 전시실을 가로지르는 대형 스크린을 설치했다. 천진무구한 웃음을 띠고 벌거벗은 채 엉켜 있는 아이들, 물고기, 게… 손바닥만 한 작은 그림에 담아낸 평화롭고 넉넉한 세상.

이중섭의 유토피아를 한없이 바라보며, 평생 대작을 하고 싶어 했으나 결국 소원을 이루지 못한 작가의 간절한 마음을 생각했다. 예전엔 대가의 반열에 오른 이중섭의 신화가 워낙 거대해서 괜히 그의 작품 세계에는 심드렁했다. 그런데 그가 나와 물리적으로 가까운 거리에 살았다는 걸 알게 된 후로는 편의점에 갈 때마다 그가 생각난다. 스윙칩과 쌀로별 따위를 품에 잔뜩 안고 돌아서면서 불과 70여 년 전 이 동네에 살았던 ‘정직한 화공’이 너무 애틋해서 코끝이 시큰거린다.

시간을 달리는 미술

 '해亥'라는 글자가 있다. 십이지신에서는 '돼지'를 의미하는 글자로 오행 가운데 수水에 해당한다. 지구의 공전과 자전으로 사계절과 낮과 밤이 생긴다. 그 변화는 내가 태어난 달과 시간에 기록된다. 절기로는 입동부터 대설 전까지(양력으로 11월 7, 8일부터 12월 7, 8일 사이), 하루의 시간으로는 밤 9시 반에서 밤 11시 반까지 태어난 사람은 월지와 시지에 해수가 있다. 12월 3일 밤 11시 25분 인천에서 태어난 내가 바로 그런 사람이다.

 '역마살'이라는 말을 들어본 적이 있을 것이다. 사주팔자에서 인寅, 신申, 사巳, 해亥 네 글자 중 어느 글자라도 있으면 이 역마에 해당한다. 그런데 이 가운데 '해'는 다른 글자들과 달리 몸이 아니라 정신이 분주하고 바쁜 '정신의 역마'라고 할 수 있다. 사주에서 수는 "인간의 정신력과 깊이 관련되어 있다".•

"그래서 적천수에서는 해를 은하수라고 표현한 거예요. 활동이 아니라 생각의 영역이 넓다는 겁니다. 해수를 떠올리면서 부지런하다, 몸이 바쁘다, 이렇게 생각하시면 안 돼요. 생각만 많은 겁니다. 되게 게을러요. 안 움직여. 집에서 나오지도 않아.(웃음)"◆

내가 제일 자주 그리고 오래 들여다보는 건 내 사주팔자인데 나는 내 사주를 이렇게 해석한다. '정신의 역마'에 해당하는 해수를 식신으로 쓰는 사람으로서 지금 여기를 탈주해 온 세상을 유랑하는 '정신머리'를 표현 도구이자 밥벌이로 삼으며 살아가는 운명. 이때 미술은 돈 한 푼 안 드는 '탈것'이자 '포털'이 된다.

봄이 되면 운경고택에서는 기획 전시나 브랜드의 행사가 종종 열린다. 사직단 옆 인왕산 자락에 멋스럽게 자리한 운경고택에 갈 일이 생기면 놓치지 않곤 했는데 최정화 작가의 전시가 열린다니 한걸음에 찾았다. 어떤 사람들은 자기의 오래되고 확고한 생각을 유려하고 명료하게 표현한 문장을 발견하기 위해 책을 읽는다는데 내가 그런 경우다. 최정화 작가가 지난 30여 년간 설치 작품에 담아온 주제는 내가 끈질기게 사유하려 했으나 결국 해상도를 높이는 데 실패한 생각들의 고등

● 현묘, 『나의 사주명리』, 날, 116쪽.
◆ 유튜브 최제현의 사주인문학 중 '해수의 역마는?' 편.

버전이다.

최정화 작가는 다중적이고 유동적인 정체성으로 변화무쌍한 창작 활동을 펼쳐온, 한국 현대미술계를 대표하는 작가다. 1980년대 후반 중앙미술대전에서 수상하며 미술계에 등장해 홍익대 미대 재학 시절에는 같은 과 출신의 고낙범, 이불, 홍성민 등과 '뮤지엄' 그룹을 결성해 활동했다. 이후 '가슴시각개발연구소'를 열고 '쌈지', '보티첼리' 등의 아트 디렉터로 활동하면서 '스페이스 오존', '살' 등의 전위적인 카페와 바를 디자인했다. 현대 무용가 안은미의 공연에서 무대 디자이너로 참여하고 영화 〈성냥팔이 소녀의 재림〉, 〈복수는 나의 것〉 등의 미술감독을 맡기도 했다. 그리고 1990년대 초반에 이르러서야 본격적으로 설치미술가로 활동하는데 그의 작품 세계는 시장 '아줌마'들의 설치보다 신박한 공간 경영, 바닷가에 표류하는 부표나 경찰들이 입었던 옷처럼 공권력 시스템에서 탈락한 오브제의 재활용, 성聖과 속俗의 대범한 맞닥뜨림, 울긋불긋한 소쿠리 수천 개를 쌓아 올려 거대한 숲을 세우는 플라스틱 연금술, 너 없는 나도 없고 나 없는 너도 없다는 통생명체, 하늘에 가닿을 듯 쌓기 쌓기 쌓기 등으로 요약할 수 있다.

운경고택에 들어서니 최정화 작가가 지난 30여 년간 선보인 작품들이 연못과 안채, 사랑채와 대문채에 귀신같이 자리 잡고 관람객을 반겼다. 전시 전경과 그럴싸하게 어우러지는 올 블랙으로 착장한 작가에게 인사를 건네며 "귀신같은 장소

특정적 작업인데요?"라고 하니 "워낙 공간이 좋으니까요"라고 했다.

　다수가 아는 작품들임에도 적재적소에 놓여 새롭고도 근사했다. 개인적으로는 1990년대 초 첫 플라스틱 쌓기가 시도된 〈나의 아름다운 21세기〉(1992년, 2002년 재제작)를 볼 수 있어서 반가웠다. 플라스틱을 주제로 한 『매터 매거진』 인터뷰에서 최정화 작가가 "저런 시뻘건 색은 한국 플라스틱에서 만나는 색이에요"라고 귀띔한 게 생각났다.

　이 전시는 무엇보다 최정화 작가가 얘기해온 여러 개념 중에서 동시성과 공시성을 가장 피부에 와닿게 말해준 전시가 아니었나 싶다. 운경고택은 조선의 14대 왕 선조의 아버지 덕흥대원군이 살던 도정궁 터였다가 1953년 국회의장을 지낸 운경 이재형이 조상의 숨결을 찾아 정한 거처로 알려져 있다. 이곳에 시차를 두고 전 세계 벼룩시장 등에서 구한 물건들로 만든 최정화의 1990년대 초기작부터 2022년 작품까지 설치돼 온갖 시대가 회오리치듯 공존했다. 그 현란한 시대의 교차가 어찌나 매혹적이던지! 예컨대 아프리카에서 건너온 나무판에 찌그러뜨린 세숫대야 두 개를 올려서 붙여놓은 〈천하 아줌마 대장군〉(2008년)이 조선 시대에 쌓은 돌 담벼락 앞에 천연덕스럽게 서 있는 장면. 그 자연스럽고 후덕한 아름다움에 넋을 놓고 한참을 바라보았다.

　운경고택의 황홀경을 빠져나와 인왕산 자락 길을 가로질러 수성동 계곡을 지나 집으로 돌아오는데 백 년이고 30년이

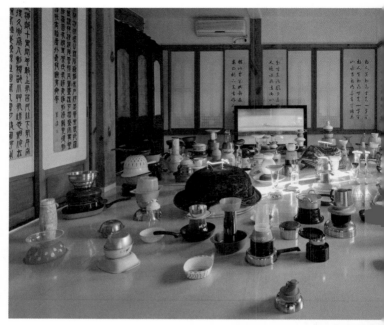

2022년 4월 15일부터 6월 17일까지 운경고택에서 열린
《최정화: 당신은 나의 집 운경고택의 봄 봄 봄》전시 전경.
사진 제공: 가슴시각개발연구소

고 인간의 삶이 바뀌었다면 또 뭐가 그리 바뀌었겠는가 싶었다. 이번 전시의 제목은《최정화: 당신은 나의 집 운경고택의 봄 봄 봄》이다. 여기에서 '봄'은 계절이 아니라 과거를 돌아보고, 현재를 바라보고, 미래를 내다보는 봄을 말한다.

"제 모든 작품에는 어제, 오늘, 내일이 뒤섞여 있어요. 저의 이런 말이 비이성적으로 들릴 수도 있을 텐데 비선형적 시공간이라는 건 원래 존재했던 개념이에요. 그걸 근대에 들어서면서 없앤 거죠. 어제, 오늘, 내일을 가르고 인간과 자연을 분리하는 이분법으로 모든 걸 쪼개면서 인류는 복합적, 공시적 사고를 잃어버렸어요."

민음사에서 출간하는 문학잡지『릿터』의 인터뷰로 최정화 작가를 만났을 때 그가 들려준 얘기다. 언젠가부터 '시간' 만큼 흥미로운 주제가 없다는 생각을 하게 됐는데, 최정화 작가의 "시간은 선형적인 게 아니라 나선의 형태를 지녔거나 엉킨 실타래 같은 거라고 본다"는 말에서도 큰 영향을 받았다. 그리고 그와 정확히 같은 말을 로랑 그라소에게서도 들은 적이 있다. 로랑 그라소는 첨단 과학기술, 특정한 장소, 신화 등으로부터 영감을 받아 시간 그리고 이미지의 힘에 관한 탐구를 회화, 영상, 네온, 조각 등으로 풀어내는 프랑스 작가다.

나는 2014년 페로탕 파리에서 로랑 그라소의 개인전《Soleil Double》을 본 이래로 언제나 그를 가장 좋아하는 작가 가운데 하나로 꼽는다. 18세기 맨션을 리모델링한 페로탕의

우아한 '오페라 계단'을 올라 전시장으로 들어서자 전시 제목이기도 한 'Soleil Double'을 초록빛 네온으로 형상화한 설치 작품, 혜성 파편으로 보이는 돌덩이가 놓인 진열장, 재난의 이미지를 담은 영상 등이 어우러져 '여긴 어디 나는 누구'라고 표현할 수밖에 없는 혼란이 펼쳐지고 있었다. 특히 15세기에서 16세기의 르네상스 혹은 플랑드르 거장들의 그림으로 보이는, 패널에 그린 유화 작품들이 기묘했다. 손바닥만 한 크기와 반질반질한 표면까지 완벽하게 옛날 그림 같은데 로랑 그라소는 현대미술 작가가 아닌가? 혹시 새롭게 발굴된 수백 년 전 그림인가?

이 작품들은 '과거에 대한 고찰Studies into the Past'이라는 제목으로 2009년부터 2023년인 현재까지 이어 오고 있는 로랑 그라소의 대표적인 연작이다. 로랑 그라소는 복원가들과 협력해 수백 년 전 화가들이 사용한 회화 기술을 되살리는 실행을 통해 관객들에게 혼란스러운 환영을 겪게 한다.(이 시리즈의 작품에서는 의도적으로 제작 연도를 밝히지 않는다.)

그런데 그는 왜 이런 작업을 하는 걸까? 나는 그 이유를 처음 전시를 보았던 2014년에서 십여 년 가까이 지난 2023년 5월에 들을 수 있었다. 페로탕 서울의 2호점인 도산파크 갤러리에서 열린 개인전《아니마Anima》로 한국을 찾은 로랑 그라소는 아티스트 토크에서 이런 말을 들려주었다.

"'Studies into the Past' 시리즈는 시간이라는 개념 자체를 소재로 삼은 작업입니다. 서로 다른 시제를 혼합한 시간 여행

2023년 5월 4일부터 6월 17일까지 페로탕 서울에서 열린 로랑 그라소 개인전
《아니마》전시 전경.
Courtesy of the artist and Perrotin
Photo: Hwang Jung wook

이라는 아이디어를 중심으로 고의적인 시대착오를 만들어 관객에게 일종의 시간적 현기증을 일으키게 하는 작업이죠. 여기서 플랑드르 미술사라는 것은 과거를 나타내는 일종의 지표로서 작동하는 것일 뿐 어떤 사조를 호명하는 것은 아닙니다. 이런 점에서 오늘날의 예술가들에게 '시간'이라는 것 또한 하나의 예술적 재료가 되고 있지 않나 하는 생각을 합니다."

다시 말해 로랑 그라소가 복원가들과 협력하여 제작한 회화 작품들은 작품의 제작 장소와 시기에 대한 이해를 방해하는 일종의 '미래의 고고학'*인 것이다. 2010년, 그는 리움의 복합체 건물 가운데 프랑스 건축가 장 누벨이 설계한 M2 외관에 네온튜브 작품 〈미래의 기억들Memories of the future〉을 설치했다.

"그 작품 역시 〈Studies into the Past〉와 같이 시간 여행을 통해 관객들과 게임을 벌이는 작업이라고 할 수 있습니다. 당시에는 본격적으로 그러한 주제를 다루고 있지 않았는데요, 이제와 돌이켜보니 같은 맥락에 있는 작품이었더군요. 의식하지 못했지만 저에게 중요한 주제였던 것 같아요."

전시 제목인 아니마는 생명, 영혼 등을 뜻하는 라틴어 'Anima'에서 왔으며 정령 숭배를 뜻하는 애니미즘이 이 '아니마'에서 파생됐다. 로랑 그라소는 19세기 말부터 성 오딜을 기리는 숭배가 행해진 순례지인 생트오딜 산에서 촬영한 영상 작품 〈아니마〉(2022년)에서 인간, 여우, 바위 등 다양한 대

● 로랑 그라소 개인전 《아니마》 보도 자료, 페로탕 서울.

상들의 관점과 시각을 혼재해 보여준다. 인간의 시각에서 벗어난 완전히 새로운 관점을 통해 그는 말했다.

"지성이 인간만의 고유한 특성이듯이 나무, 동물 또는 바위 역시도 그와 같은 고유성, 생명력을 지닌 존재라는 것을 이야기하고 싶었습니다."

흥미로운 것은 로랑 그라소가 이러한 이야기를 들려주기에 한국은 매우 적합한 나라라고 짚어낸 점이었다. "테크놀로지와 샤머니즘, 애니미즘이 혼합되어 있는 한국의 독특한 문화 때문에 이해의 여지가 풍부하다고 느꼈다"는 것.

적어도 나로 말할 것 같으면 "한 발은 과거에, 다른 한 발은 미래에 두고 사는" 게 큰 즐거움이라고 생각하긴 한다.

인왕산 그리고 돌이라는 사유의 파트너

 나는 서촌으로 이사 오면서 내가 바다보다 산을 좋아하는 사람이라는 걸 알게 됐다. 시청역 부근에서 종로 09번 마을버스를 타고 귀가할 때 창밖으로 펼쳐지는 풍경에 매번 마음이 설렌다. 세종대로에서 직진할 때는 광화문 뒤로 북악산이 우뚝 솟아 있고, 북한산의 화려한 능선이 아스라이 겹치는 장관을 감상한다. 뭉게구름이라도 피어오른 날은 요란스럽게 차창에 휴대폰 카메라를 들이댄다. 광화문 앞에서 좌회전해 수성동 계곡 지류를 거슬러 오르면서 인왕산 품에 안길 때면 신령스러우면서도 따스한 기운이 몸과 마음에 퍼진다.

 빨래를 널러 옥상에 올라가면 1억 8천 년 전 중생대 화강암으로 이뤄졌다는 인왕산이 위용을 자랑하듯 서 있고, 주말 아침 식탁에 앉아 있으면 수성동 계곡을 통해 등산 가는 사람들의 설레는 목소리가 창문을 타고 들려 온다. 봄이면 인왕산 여기저기서 만발하는 꽃을 보러 자주 산에 올라 누리장나무

꽃, 큰개불알꽃 같은 이름을 알게 됐다. 산 깊이 들어가면 한여름에도 제법 시원했고 영하 15도까지 떨어진 겨울날에도 포근하고 따뜻한 지점이 있었다. 하얀 입김을 뱉어내고 살짝 얼어 무거워진 속눈썹을 깜빡거리며 만난 밤의 인왕산은 내밀하고 서정적이었다. 폭설이 내린 날에는 우리 집 옥상, 20평의 프라이빗한 눈밭에 첫 발자국을 내며 새하얀 인왕산을 배경으로 셀카를 찍었다.

그리고 인왕산에는 선바위가 있다. 인왕산 서쪽 기슭, 검은 가사를 걸친 승려 커플의 형상을 한 선바위는 국사당과 옹기종기 모인 굿당들 사이에 표표히 서 있다. 무성한 숲길과 가파른 언덕배기 길을 지나야 해서 자주 가진 못하지만 한 번 가면 반년은 지속되는 '기운'을 얻고 온다. 그런 사람이 나만은 아닌지 선바위 앞에는 기도처가 마련돼 있고 갈 때마다 꽤 많

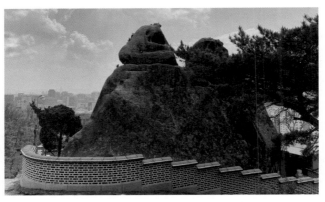

인왕산의 선바위.

은 사람들이 절을 하는 모습을 볼 수 있다. 아주 오래전부터 거기 있었던 거석의 신성한 기운이 무언가를 간절하게 이루고픈 사람들의 충일한 마음을 불러 모으는 것이겠다. 물상으로 보자면 갑甲, 을乙, 병丙, 정丁, 무戊, 기己, 경庚, 신辛, 임壬, 계癸의 열 글자로 구성된 천간에서 큰 바위는 '경'에 해당하고 '경금'이라고 읽는다. 내 사주 원국 가운데 두 곳에나 이 경금이 있어서 나는 바위처럼 굳건하고 센 인상을 주는 것 같다.

2020년 봄 아틀리에 에르메스에서 열린 개인전《새로운 상점Au Magasin de Nouveautes》으로 전소정 작가를 인터뷰하다가 이 선바위에 대한 얘기를 나누었다. 전시장의 임시 가설물 중앙에 자리 잡은 모니터에는 인왕산 선바위를 쇼핑 상품으로 제시하며 시작하는 25분 길이의 영상 작품 〈절망하고 탄생하라〉(2020년)가 재생되고 있었다. 이 전시의 제목은 한국 근대 아방가르드의 표상인 문인이자 건축가 이상의 연작시 「건축무한육면각체」(1932년)의 표제작으로 프랑스어 제목에 일본어, 고전 한자어, 중국어, 영어를 혼용해서 쓴 'Au Magasin de Nouveautes'에서 시작되었다고 한다. 서울이나 도쿄, 파리의 지하철, 공원, 누군가의 집 등을 배경으로 시간 축과 공간 축이 뒤섞이는 가운데 인왕산 선바위를 비추는 화면에 오버랩되는 성우의 목소리는 선바위가 정원 장식용품으로 좋다고 설명한다. 전소정 작가는 "풍경에 대한 은유"라고 설명하며 다음과 같은 얘기를 들려주었다.

"도심에 인접해 있지만 한 걸음만 들어서면 혼종적인 풍

경이 펼쳐지는 인왕산 선바위와 그 주변이 이색적이었어요. 선바위의 기이함과 위용은 지금도 치성을 드리기 위한 사람들의 발걸음을 모으고, 그곳에 있는 국사당 안에는 이성계, 무학대사 같은 역사적 인물과 신령들의 그림이 나란히 걸려 신으로 추앙받아요. 선바위라는 존재 자체가 내뿜는 '하이브리드성', 그것이 한국의 현재 모습이 아닐까 생각했어요. 이상의 시에서 느껴지는 근대의 이분법적 사고를 넘어서는 반원근법적 사유의 가능성을 영상으로 말하고 싶었죠."

나는 등산이 정말 싫은데 내가 산을 타게 만드는 건 매번 '돌'이었다. 경주 남산을 오른 이유도 돌에 새긴 것, 돌을 쌓은 것을 보기 위해서였다. 루트는 염불사지 동서 삼층석탑에서 칠불암 마애삼존불과 사방불 그리고 신선암 마애보살반가상까지였다. 산을 올라가며 '돌에 새긴 걸 보겠다고 이렇게 힘든 길을 자처하다니 내가 미쳤지'라는 후회와 '아, 돌에 비는 마음이라니!'라는 감탄 사이에서 진자 운동을 했다.

하이라이트는 칠불암 위쪽에 수직으로 자리한 4백 미터 절벽에 새겨진 신선암 마애보살반가상이었다. 화려한 보관, 후덕한 얼굴, 한쪽 손에 든 꽃가지, 대좌 아래로 흘러내린 옷, 연꽃 위에 올려놓은 한쪽 발, 뭉게뭉게 피어오른 구름의 표현까지 모든 게 놀라웠다. 이 불상을 돌에 새긴 사람의 작업 현장을 상상해본다. 간단한 먹거리로 허기를 채우고 낮잠으로 피곤도 달래며 돌을 깎다가 이 높이까지 올라오는 운무를 만

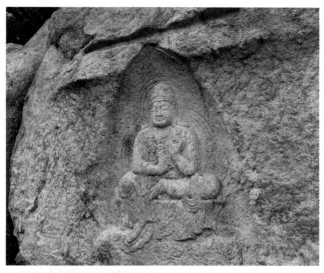

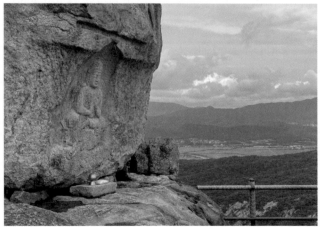

경주 남산 신선암의 마애보살반가상.

낳을 때 그는 홀로 벅찬 감동에 휩싸이곤 했겠지! 돌에 새긴 그다지 선명하지도 않은 형상은 몇백 년이 지나고서도 누군가에게 이토록 먹먹한 감동을 준다.

그로부터 일 년 뒤 나는 돌을 주재료로 작업하는 조각가 권현빈을 인터뷰하면서 돌이 갖는 의미에 대해 물어볼 기회가 있었다. 권현빈의 작업실은 멀지 않은 곳에 임진강이 흐르는 파주시 탄현면에 있다. 싱크대 공장을 개조한 널찍한 스튜디오에 들어서자 '어떻게 옮겨 왔지?' 싶은 거석과 조각들이 땅따먹기 하듯 세 곳에 각각 무리 지어 있었다. 돌을 재료로 사용해 전혀 다른 스타일의 조각을 만드는 부모님과 작업실을 공유한다고 했다. 그중에서 익숙한 조각이 눈에 띄어 "어? 저거 서소문 성지박물관에서 본 건데?"라고 알은체를 하자 작가는 "네, 아빠 조각이에요"라고 했다.

그녀의 작품을 처음 본 건 2020년 여름 P21에서 오종, 한진 작가와 함께 한 그룹전 《서러운 빛Haven of Light》에서였다. 표면이 약간 거칠고 다공질인 돌(화강암, 석회암)에 잉크로 탁본을 뜨듯이 작업한 권현빈의 돌조각은 '이거 작업된 거 맞나?' 하는 생경함과 호기심을 불러일으켰다. 날것 그대로인 것 같으면서도 고도화된 정신이 깃들어 있는 느낌이랄까.

다음 해 겨울, 갤러리 기체에서 열린 개인전 《Hourglass》에서 선보인 작품은 더욱 결이 곱고 뽀얀 돌(대리석)에 푸른 안료가 스며들어 청아한 빛을 띠었다. 전시장 바닥에 놓인 육중한 대리석은 맑은 하늘에 두둥실 떠오른 구름처럼 보였

다.(실제로 작품 제목은 〈Cumulus humilis-fractus(구름)〉였다.) 이런 작품은 제작 과정조차도 명상적일 것 같았다.

"우선 돌이 쪼개지는 순간 돌의 결 혹은 돌이 쪼개지는 힘의 경로를 따라 잉크가 함께 퍼져 나가도록 해요. 이후 대리석이 쪼개진 형태와 안료의 여정을 관찰하며 덩어리의 형태감과 시각적 무게감을 조율하는데요, 돌을 깎거나 연마하는 과정에서 푸른색의 옅음과 짙음이 변화를 겪게 돼요."

작가는 그 변화를 바라보며 기다리는 게 작업의 과정이라고 했다. 필연적으로 시간이 드는 일이다.

"작업을 하면서 옛날에도 했고 지금도 하고 있고 미래에도 할 질문이 무엇인가를 생각해보곤 해요. 그 질문에 얹혀 살아가며 그 질문을 바라보고 함께 보내는 시간 속에서 자연스럽게 작업이 나오는 것 같아요."

그래서일까, 나는 권현빈의 돌조각이 놓인 공간에서 '이곳의 시간은 세상의 시간과 다른 차원으로 흐른다'는 서정적인 감정에 휩싸여 아득하고 평온한 기분에 젖었다.

"그건 아마도 돌이 지닌 시간성 때문일 거예요. 그런 건 굳이 설명하지 않아도 보편적으로 느끼는 감각인 것 같아요. 사람들은 살아가면서 다양한 선택을 하는데 그 상황과 선택을 굉장히 단순화해서 보면 결국에는 시간을 어떻게 보낼 것인가에 대한 고민 속에서 자기만의 선택을 하는 게 아닐까요? 그런 관점에서 돌이라는 것은 함께하기에 좋은 파트너라고 생각해요."

2021년 12월 9일부터 2022년 1월 22일까지 갤러리 기체에서 열린 권현빈 개인전
《Hourglass》전시 전경.

일본 작가인 이즈미 가토도 비슷한 얘기를 한 적이 있다. 2018년 여름, 이즈미 가토가 두어 달 후에 페로탕 서울에서 열릴 개인전을 준비하기 위해 서울을 찾았다. 당시 페로탕의 고유미 디렉터에게 작가의 재료 수집 여행에 동행하지 않겠느냐는 제안을 받고 사진가를 대동해 강원도 홍천으로 찾아갔다. 전국적으로 기록적인 폭염이 기승을 부리던 때였다. 완벽한 낚시꾼 복장의 작가는 자유롭게 홍천강을 누비며 쏘가리를 잡는가 하면 한 번씩 잠수해 들어가 강바닥에서 돌덩어리를 건져 올렸다. 작가는 양 주머니가 가득 채워지면 함께 온 갤러리스트 출신의 아내에게 건네고 다시 강으로 유유히 들어갔다. 아내는 줄자로 사이즈를 재고 마스킹 테이프에 숫자를 적어 돌에 붙였다. 이 과정을 반복하기를 반나절, 이즈미 가토는 맥반석 오징어처럼 흐물흐물해진 일행에게 어떻게 옮기나 싶은 돌무더기를 내보이며 반가운 종료를 알렸다.

이즈미 가토가 홍콩 작업실 인근 매립지에서 채집한 돌을 이용해 새로운 조각 시리즈를 만들기 시작한 건 2016년부터다. 인공적으로 변형하거나 깎지 않고 최소한의 가공만을 거친 돌은 분절된 덩어리로 놓여 다채로운 색으로 칠해진다. 그의 작품 세계를 관통하는 원시적이고 비현실적으로 의인화된 형체는 이번에는 여러 개의 돌덩이로 구현되었다. 작가는 이 신작 석재 조각 시리즈에 대해 "지난 30년 동안 작가로서 활동해온 경험과 안목, 미적 감각이 집적되었기에 가능한 작업"이라고 설명했다. "때가 무르익어 드디어 할 수 있게 되

었으니 정말 즐겁게 작업하고 있습니다"라면서.

이즈미 가토의 작품 세계는 1990년대 후반부터 꾸준히 진화해왔다. 라텍스 장갑을 끼고 유성 페인트로 눈살을 찌푸리게 하는 동시에 웃음이 새어 나오는 생명체를 그린 회화 작업이 그 시작이다. 일본의 명문 미술대학인 무사시노 미술대학을 졸업한 가토는 당시 얼마나 잘 재현할 것인가에 집중하는 대학 교육에 의문이 들었고 미술가보다는 음악가나 축구선수가 되고 싶어 아르바이트를 하면서 이십 대를 보냈다.

"제가 1992년도에 대학을 졸업했는데 그 당시에는 미대생이 그림을 그리는 것보다 음악을 하는 게 더 멋져 보이는 분위기가 팽배하던 때였습니다.(웃음)"

서른 살에 다시 화가의 길로 들어서면서 작가는 전통적인 도구를 이용하는 대신 손이나 스패츌러로 평행 우주 속에 클로즈업된 얼굴을 그리기 시작했다. 이내 몸통이 등장했는데 긴 팔다리로 불가능한 자세를 취하고 있는 형체에는 손과 발 대신에 여러 개의 머리가 돋아나기도 하고 무거운 커튼 같은 날개가 달리기도 하며 기묘함을 더해갔다.

2000년대 초반에 작가는 목재 조각으로 범위를 넓혔다. 처음에는 불교의 조각상을 만들 때 일반적으로 사용하는 부드럽고 향긋한 목재인 장뇌를 가지고 작품을 만들었다. 조각으로 탄생한 예의 의인화된 형체들은 영적 세계의 기원을 암시하는 식물처럼 보였고, 아프리카 예술과 고대로부터 영감을 얻은 듯했다.

▲ 2018년 10월 5일부터 11월 18일까지 페로탕 서울에서 열린 이즈미 가토 개인전
전시 전경.
Courtesy of the Artist and Perrotin ⓒ2018 Izumi Kato
Photo: Youngha Jo

▶ 이즈미 가토의 돌 채집 과정.
Photo: Lee Hyunjun

이즈미 가토의 시각언어는 작가의 고향이자 일본 서부의 해안 지역인 시마네 현의 독특한 문화와 민속을 비롯해 여러 가지 요소를 풍부하게 참조한다. 일본 고대 문화의 발상지인 고향에서 작가는 일본의 전통 종교인 신도의 세례를 직간접적으로 받으며 자랐다. 동물, 식물, 자연 현상 속에 영혼이 있다고 믿는 애니미즘에 기초한 신도의 믿음이 작업의 중심에서 작용하고 있는 것이다.

강원도 홍천강에서 채집한 돌은 한동안 팔판동 페로탕 갤러리에 보관되어 있다가 전시를 며칠 앞두고 도착한 작가에 의해 가장 적합한 모양으로 합체를 이뤄 채색되었다. 이는 물질의 유형이 창조적 과정을 이끄는 새로운 시도라 할 수 있다. 돌의 물리적 형태와 특성은 그대로 남겨져 작품이 된다. 이 과정을 지켜보며 '발견된 오브제Objet Trouvé' 개념이 떠오르지 않을 수 없었는데 작가가 가장 힘주어 말한 건 바로 '미타테'라는 단어였다.

다도에서는 보는 안목이 확실하다면 질박함이 호화찬란함을 능가할 수 있다. 별것 아닌 생활 잡기를 고도의 안목으로 세심하게 선택해 그 어떤 고급 찻잔보다 감동적으로 사용할 때 등장하는 단어가 바로 '미타테見立て'이다. "차인들이 수수한 사발 같은 것을 자신의 안목대로 골라 값지게 사용하듯이 저 역시 작가로서 수십 년 동안 쌓아온 안목에 기반해 돌을 채집해 작품으로 만듭니다. 마치 강 어디에 어떤 돌이 있는지 아는 사람처럼 척척 돌을 줍는 게 신기하다고 하셨는데, 단순

히 감각에만 의존하는 것이 아니라 오랜 세월의 경험이 쌓이고 쌓여 가능해진 것이지요. 이번 작품에서는 미타테에 적합한 돌을 발견해내는 과정이 무엇보다 중요합니다."

앞서 권현빈 작가 역시 "관찰하는 시간을 오래 갖는다"며 "나란히 둔 아이디어들이 자연스럽게 합쳐지는 때를 기다린다"고 얘기했다. 이즈미 가토가 말한 '미타테'도 이와 같은 맥락이지 않을까.

그해 10월 이즈미 가토의 개인전을 찾았을 때 나는 원시적인 신성을 내뿜는 돌조각에 채색을 더한 그의 작품이 자연 세계와 인간 존재 사이에 어떤 연결고리를 만들어낸다고 생각했다.

"흰 캔버스는 아무것도 없으니까 작가만의 세상이라고 할 수 있어요. 모든 걸 쏟아붓고 그리게 됩니다. 석재 작업의 경우에는 자연과의 컬래버레이션으로 이루어지지요. 제가 이 돌에 색을 입히고 그림을 그리긴 하지만 자연이 더 파워풀하다는 걸 기분 좋게 받아들이며 작업하게 됩니다."

처서에 보는 그림

긴팔 셔츠에 스웨터를 두르고 나갔는데도 경상도 사투리로 바람이 '찹다'고 느껴지면 나는 혼잣말을 한다. '경금의 계절이 시작됐구먼!' 오행의 순환상 비로소 음의 기운에 들어선 것이다. '숙살지기肅殺之氣'란 말이 있다. 여름에 무성했던 나무와 꽃들이 수렴 단계를 거치며 열매를 맺고 단단하게 안으로 응축하는 시간. 경금은 물상으로 볼 때는 아직 다듬어지지 않은 원석, 큰 칼이나 커다란 바위이며 여름의 화 기운이 여진처럼 남아 있는 양의 금이기에 단단하고 소신 있으며 의리에 따른다. 거칠 것 없고 당찬 기운이지만 제련되지 않아 투박하고 세련미가 떨어진다. 경금 일주인 나는 항상 날카롭고 세련된, 완성형의 보석에 비유되는 음의 금인 신금 일주가 부럽다.

이 계절이 되면 2020년 여름 아모레퍼시픽 미술관의 고미술 소장품 특별전《APMA, CHAPTER TWO》에서 보았

던 작품 하나가 떠오른다. 대나무 그림으로 뛰어난 기량을 자랑한 근대 서예가 김규진이 말년에 완성한 역작 〈월하죽림도 10폭 병풍〉이다. 가을 달빛에 비친 대나무를 묘사한 이 그림을 보면서 호방하지만 어딘가 쓸쓸한 느낌이 경금을 형상화했다고 생각했다. 어느 중국 시인의 시를 그림 한쪽에 적어놓은 것까지 완벽하게 말이다.

가을의 소리는 귀에 가득한데 사람은 오지 않고
거문고 뜯으며 휘파람 부니 달이 떠올라 머무네

절기란 참 신기하다. 펌으로 곱슬머리를 착 펴낸 것처럼 팬스레 들떴던 기분이 다소곳이 가라앉을 때면 여지없이 더위가 가시고 선선한 가을을 맞이하게 된다는 처서였다. 계절의 엄연한 순행이란 어긋남이 없다.

겸재 정선의 〈인왕제색도〉도 그런 차분함을 전해준다. 그림에서 느껴지는 정선이라는 화가의 성정이 서늘한 쪽에 가깝다는 생각이 들어서일 것이다. 겸재 정선에 대한 정보를 좇다 보니 자연스레 알게 된 것이 있다. 겸재는 인왕산 자락에서 태어나 38세에 첫 벼슬길에 올랐는데 이때 주역과 천문역학에 밝은 특장을 살려 관상감*의 천문학 겸교수◆ 자리를 맡았

* 조선 시대에 예조에 속하여 천문, 지리, 기후 관측 등을 맡아보던 관아. 이후 관상소로 고쳐 불렀다.
◆ 조선 시대에 문관들이 겸임하여 실용 기술을 가르치던 일을 맡아보던 종육품 벼슬.

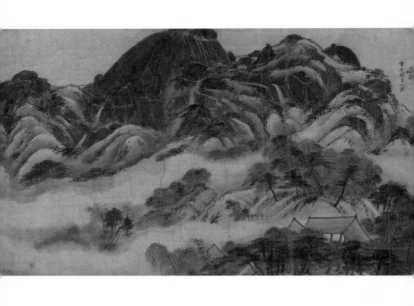

정선, 〈인왕제색도〉, 종이에 수묵, 1751년, 국립중앙박물관.

다는 것이다. 조선 시대에 명리와 풍수를 '잡과'라고 묶어 과거를 봤던 건 알고 있었지만 그가 바로 그 일을 했을 줄이야. '매우 겸손한 선비'라는 의미를 지닌 겸재라는 호도 평생 즐겨 읽은 『주역』에서 따온 것이라고 한다.

여러 지역을 돌며 벼슬자리를 한 정선은 지방에 갈 때를 제외하고는 쭉 서촌에서 살았고, 76세에 자기 집 뒤로 펼쳐진 인왕산을 그려냈다. 7월 말*, 한여름 소나기가 스치고 지나간 봉우리들은 물기를 머금어 한층 웅장해 보이고 수성동과 청풍계에는 물이 불어났을 거다. 노대가는 마치 줌인 하듯 화면을 가득 채워 바위산의 압도감을 실감 나게 표현했다.(도끼로 찍은 듯한 자국을 남겨 표현하는 동양화 준법인 '부벽준'으로 시커멓게 표현한 바위 부분만 클로즈업하면 윤형근의 단색화가 떠오르기도 한다.) 누구한테 잘 보여야겠다는 마음을 훌훌 벗어던진 것 같은 무심하고 유려한 붓질로 50년 넘게 보았던 익숙한 풍경을 대담하게 그렸다. 이 그림에 대해 짙은 바위산과 대비되는, 그리지 않음으로써 그린 연운煙雲을 두고 양과 음의 조화라고 해석하는 걸 여러 번 보았다. 역학에 밝은 겸재 정선은 의식적으로든 무의식적으로든 그림에서 음양오행의 밸런스를 추구했을 가능성이 높다.

정선의 사주팔자는 무엇일까. 그가 완숙의 경지에 이른

* 그림의 오른쪽 위에 '신미윤월상완(辛未閏月上浣)'이라고 써놓아 이 작품이 1751년(영조 27년) 음력 윤7월 상순에 그려진 것임을 밝혀두었다.

육십 대 중반에 시작해 사망한 1759년에 완성한 것으로 추정되는 〈경교명승첩〉. 한강과 한양 일대의 모습을 그린 〈경교명승첩〉의 30여 장의 그림 중에서 자화상으로 추측되는 〈독서여가도〉를 본다. 앞문과 곁문을 열어젖힌 사랑채에서 한 선비가 툇마루에 나앉아 화분에 담긴 화초를 감상하고 있다. 이 그림을 소장하고 있는 간송미술문화재단 홈페이지*에 나온 설명에는 이렇게 적혀 있다.

"방 안에는 서책이 질질이 쌓인 책장이 맞은편 벽에 기대어 있어 겸재가 학문하는 선비임을 말해주는데 그 책장 문에 장식된 겸재 그림에서 이 방이 겸재의 서재임을 실감할 수 있다."

오른손에 쥔 쥘부채에 그려진 그림 역시 겸재 그림이라고 한다. 아무튼 선비와 화가로서의 자의식과 자부심을 나타내는 상징이 곳곳에 박혀 있다고 소개되곤 하는 그림이다. 그런데 V자로 신발을 벗어놓은 모양이나 약간 삐딱하게 앉은 품새가 예리한 비판 정신을 가진 '상관'의 자태다. 상관의 기본적인 키워드는 '권위와 질서에 대한 반항'이다.◆ 굉장히 성실하게 산 일생 같긴 한데 분명 마음속에 '삐딱선'이 있었을 것만 같은 느낌이다.

〈인왕제색도〉는 중국 산수화를 모방하며 가보지도 못한 중국의 황산을 모티프로 삼아 그림을 그리던 화가들이 비로소 조선의 산하를 우리만의 관념으로 그렸던 진경산수화를

* kansong.org
◆ 강헌, 『명리―운명을 읽다』, 돌베개, 167쪽.

대표하는 작품이다. 비판적이고 창조력이 넘치는 '상관'이 모방에 만족했을 리가 없다. 무엇보다 상관에게는 모든 걸 다 오픈하지 않는 신비로움이 있다.

〈인왕제색도〉를 둘러싼 미스터리는 오른쪽 아래에 그려진 기와집 한 채가 누구의 집인가 하는 것이다. 가장 널리 알려진 것은 겸재의 절친이자 당대 유명 시인인 사천槎川 이병연의 집이라는 가설로, 겸재가 병에 걸린 친구의 회복을 빌면서 그렸다는 해석이다. 또 다른 의견으로는 자기 집이라는 얘기도 있다. 정선이 자기 집을 그린 그림인 〈인곡정사〉와 생김새가 매우 유사하다는 게 근거로 제시된다. 언젠가 소규모 강의 자리에서 미술사학자 최열 선생에게 겸재의 집이 현재 옥인동 종로보건소 뒤쪽에 있었다는 이야기를 들은 후로는 그곳을 지날 때마다 그의 모습을 상상해본다.

2021년 여름부터 가을까지 국립중앙박물관에서 열린 《위대한 문화유산을 함께 누리다》에서 〈인왕제색도〉와 나란히 걸려 있던 김홍도의 〈추성부도〉 역시 화면 한가운데 집이 그려져 있다. 〈추성부도〉는 11세기에 활동한 중국 문인 구양수가 쓴 글 「추성부」를 그림으로 표현한 것이다. 보름달이 뜬 밤, 앙상한 나무가 바람에 흔들리는 가운데 선비와 동자가 대화를 주고받는다.

"동자야, 이것은 무슨 소리인가. 나가서 보고 오너라."

김홍도, 〈추성부도〉, 종이에 수묵, 1805년, 국립중앙박물관.

"별과 달은 희고 맑고 은하수는 하늘에 있는데, 사방에 사람 소리는 없습니다. 소리는 나뭇가지 사이에 있습니다."

"아! 슬프도다! 이것이 가을의 소리로다."

전시장에는 이런 대화를 나누는 장면이라고 자세한 설명이 적혀 있다. 선비는 슬프다 탄식했으나 쓸쓸함에는 호젓한 운치가 깃들어 있으니 즐길 만한 것이 아닐까. 단원 김홍도 하면 '해학 넘치는 풍속화'라고 머릿속에 박혀 있는데 그가 죽기 얼마 전에 그린 이 그림은 미소를 짓게 했던 골계미가 무색하리만치 쓸쓸하다.

같은 장소에서 그해 겨울 열렸던《조선의 승려 장인》전시의 마지막 부분에 등장한〈염불서승도〉역시 김홍도의 후기 그림이었다. 잿빛 장삼을 걸친 마르고 꼿꼿한 노승의 뒷모습이 속세를 초월한 고귀한 정신을 표현하는 듯했다.

김홍도의 이 그림들은 펼치고 날아올랐던 양의 기운에서 사색하고 침잠하는 음의 기운으로 돌아서는 가을이자 금의 정서를 대변한다. 아무리 명랑하고 외향적이어도 사주에 금이 많은 사람에겐 쓸쓸함의 정서가 배어난다. 금이어서 그런가, 나이가 들수록 가을이 좋아진다.

죽은 자의 세상

　　땅을 파던 인부의 삽 끝에 정체를 알 수 없는 돌이 팅 하고 걸린다. 심상치 않음을 느낀 그는 사람들을 불러 모으고 이내 여러 명의 고고학자가 잔뜩 긴장한 얼굴로 모래로 뒤덮인 벽돌 따위를 조심스레 빼낸다. 흙더미 사이로 난 구멍에서 다른 차원의 세상에서 불어온 서늘한 공기가 뿜어져 나온다. 발굴자들의 눈빛은 경이로움으로 반짝인다.

　　어릴 적에 〈인디아나 존스〉류의 영화에서 보았던 장면의 매혹 때문이었을까. 나는 몇천 년 동안 땅 밑에 묻혀 있던 비밀이 지상에 드러나는 극적인 순간을 필연적으로 떠올리게 하는 '무덤'을 좋아한다. 2021년에는 두 기의 무덤을 전시로 만났다. 하나는 발굴 50주년을 맞은 무령왕릉이고 다른 하나는 발굴 100주년이 된 투탕카멘의 무덤이었다.

　　그해 가을부터 국립공주박물관에서 시작한 무령왕릉

발굴 50주년 기념 특별전은 출장으로 군산에 갔다가 올라오는 길에 들러 폐막을 얼마 안 남기고 겨우 봤다. 1971년 여름 우연히 발견된 무령왕릉이 1,442년 만에 세상에 드러난 순간, 가장 먼저 사람들을 맞이한 진묘수가 전시장 초입에서 관람객을 반겼다. 도록에 따르면 중국 후한(25~220년) 시기부터 본격적으로 만들어진 진묘수는 무덤을 지키고 죽은 사람의 영혼을 신선 세계로 인도한다는 상상의 동물이다. 생김새가 다양한 진묘수가 있는데 특히 무령왕릉의 이 마스코트는 한 반도에서 출토된 유일한 진묘수로 어슴푸레 붉은 오동통한 입술이 특히 귀여움 포인트다. 그 흔적은 부적을 제작할 때 쓰는 붉은색 안료인 진사를 칠한 것으로 마귀를 쫓는 의미였을 것으로 추정된다.

인스타그램에 진묘수 사진을 올렸더니 보안여관의 최성우 대표가 장준호 작가와 진묘수 레플리카를 만들어보려는

무령왕릉의 입구를 지키고 있던 진묘수, 국보 제162호.

구상을 갖고 있다는 댓글을 남겼다. 마침 뮤지엄숍에서 아쉬운 완성도의 진묘수를 들었다 놓았다 했던 나로서는 귀가 솔깃해지는 얘기였다.

무령왕릉은 삼국 시대의 왕릉 중에서 무덤 주인이 누구인지 명확하게 밝혀진 유일한 무덤이다. 진묘수 앞에서 죽은 사람의 인적 사항, 사망 시점 등을 기록한 묘지석이 발견됐고 '영동대장군백제사마왕寧東大將軍百濟斯麻王'이란 글자가 선명했다. '사마왕'은 5~6세기 백제의 중흥 군주였던 25대 임금 무령왕(462~523년, 재위 501~523년)의 생전 이름이고, '영동대장군'은 521년 중국 양나라에서 책봉해준 관작이다. 무령왕릉 출토 유물 5,232점 전체를 처음으로 한자리에 전시한 이번 특별전에서 슈퍼스타는 치솟아 오르는 불꽃 형태의 관 꾸미개, (2018년 평창올림픽 개막식 공연 이후 뇌리에 박혀버린) 인면조 등 신수●가 음각돼 백제인들의 내세관을 엿볼 수 있는 받침 있는 은잔 등 휘황한 기운을 자아내는 유물들이다.

하지만 내 관심은 이 멋진 것들을 발견한 날 엉망진창으로 진행된 발굴 과정에 있다. 무령왕릉은 일제강점기에 빈번하게 행해진 도굴을 운 좋게 피해 온전한 상태로 발견된 왕릉이기에 많은 관심을 받을 수밖에 없었다. 도록에서는 당시 언론의 취재 열기가 너무 거세서 무덤 내부 조사를 진행하기 전에 기자들의 촬영을 허가할 수밖에 없었다고 전한다. 역사학

● 신령스러운 짐승. 용, 봉황, 해태, 주작, 현무 따위를 이른다.

▲ 왕비의 머리 부분에서 발견된 한 쌍의 관꾸미개, 국보 제154호.

▼ 일본 열도에서 자생하는 금송으로 만든 목관을 복원한 모습.

▲ 작은 편들이 발견돼 복원 작업으로 원래
　모습을 되찾은 왕의 금동신발.

▼ 연꽃무늬와 신수를 수려하게 음각으로 새긴
　은잔.

자 조경철의 한국사 뉴스레터 '나만의 한국사 편지' 진묘수 편에서는 당시 상황을 이렇게 서술한다.

"서로 사진을 찍겠다며 아수라장이 되었고 누군가의 발길에 숟가락이 부러지기도 했습니다. 심지어 장마철이라 비도 오락가락 오던 중이었습니다. 안 되겠다 싶었던 발굴단은 밤을 새워서 유물을 정리했습니다. 바닥에 있던 온갖 부스러기들을 빗자루로 쓸어 자루에 담았습니다."

한국의 투탕카멘급 발굴은 이후 언급될 때마다 통탄을 불러일으키는 재앙이 되었던 것 같다. 특별전에서는 그런 아쉬움을 불식시키고자 최첨단 과학기술로 5천여 점에 달하는 부장품의 분석을 꾸준히 진행해온 결과 새롭게 밝혀낸 내용을 상세히 설명한다. 왕과 왕비 목관의 크기와 구조 등을 조사해 재현하기도 하고 금동 신발에 붙은 채 발견된 백제 직물을 분석해 비단류의 금錦 직물과 라羅 직물 재현품을 복원해 내놓았다. 그렇지만 2021년의 관람객으로서는 거친 흑백 사진과 보고서 등을 통해 상상해보는 당시의 아비규환조차도 극적 긴장감을 높여주는 요소로 느껴진다.

한편 용산 전쟁기념관에서 열린《투탕카멘: 파라오의 비밀》전시에서는 '진짜'가 하나도 없었다. 도록에 따르면 많은 이집트의 문화재가 서구 열강에 의해 이집트 밖으로 유출된 것과 다르게 투탕카멘 무덤에서 출토된 유물들은 모두 다 이집트에서 소유권을 갖고 있고 반출이 엄격하게 금지된다. 뉴

욕 메트로폴리탄 미술관의 이집트관에서 통째로 이집트에서 옮겨 온 제5왕조 시대 궁정관리인 페르넵[Perneb]의 묘를 봤을 때의 복잡한 심정을 떠올리며 납득이 됐다.

정치적으로 혼란스러운 시기인 BC 1341년에 태어나 약 9년 동안 집권하다가 전차 사고와 살해 등으로 추정되는 사인으로 열여덟 살의 나이에 요절한 투탕카멘. 그의 왕묘에서 출토된 약 5천3백 점의 유물이 전시될 최후의 안식처는 '아랍의 봄'과 코로나19로 예정보다 뒤늦은 2023년에 개관하는 그랜드 이집트 박물관[GEM: Grand Egyptian Museum]이 될 것이다. 48만 4천 제곱피트(약 13,600평), 12개의 전시관에 자리할 10만 점의 유물을 상상해보는 것만으로 숨이 가쁘다. 관용적으로 하는 말이 아니라 진짜 죽기 전에 기자 평원의 삼대 피라미드에서 가까운 곳에 지어질 이 박물관에 가보고 싶다. 나의 유일한 버킷 리스트다.

《투탕카멘: 파라오의 비밀》은 이집트학 역사상 최고의 순간을 생생하게 전하는 복제 유물과 셀 수 없는 캡션으로 이뤄진 전시로 롯데월드의 놀이기구 '신밧드의 모험'이나 영화 〈구니스〉의 케케묵은 어드벤처 분위기를 내기도 했다. 하지만 꼬마 관람객 무리에 섞여 한 손으로는 오디오 가이드를 귀에 갖다 대고 다른 손으로는 연신 사진을 찍으며 혼신의 힘을 다해 즐긴 그해 최고의 전시였다.

전시는 1, 2부로 나뉘었는데 1부는 하워드 카터[Howard Carter]가 기적적으로 투탕카멘의 무덤을 찾는 과정을, 2부는 그 무

▲ 《투탕카멘: 파라오의 비밀》은 발굴 당시의 현장을 생생하게 전하기 위해
 노력했다.

▼ 개방 통로 내부에는 망자들의 수호신 아누비스가 자칼의 모습을 하고 사당
 위에 앉아 있다.

▲ 투탕카멘의 황금 마스크.

▼ 투탕카멘의 황금 관.

덤에서 출토된 다종다양한 유물 소개로 이뤄졌다. 지금으로부터 백 년 전인 1922년 11월 4일 하워드 카터는 일기장에 "무덤의 첫 번째 계단들이 발견되었다"라고 적었다. 무덤덤한 서술이지만 카터는 이 문장을 노트의 선에 맞추지 않고 대각선 방향으로 날아가듯 써놓았다. 의자에 앉지 않고 책상 모서리쯤에 엉거주춤 서서 휘갈겨 쓴 듯 말이다. 그는 뭐에 그리 흥분했을까?

어릴 적부터 고대 이집트 문명에 푹 빠져 있던 하워드 카터는 고고학자들의 발굴 현장을 기록하는 화가로 열일곱 살에 영국을 떠나 이집트에 왔다. 종종 발굴에도 참여하면서 독학으로 고고학을 공부하며 유물 감식관으로도 활동했던 그는 어느 날 투탕카멘의 전설을 듣는다. 그 순간 운명처럼 그무덤을 꼭 찾아야겠다고 결심한 그는 고대 이집트 문명에 매료된 영국 귀족 카나본 경의 후원으로 '왕가의 계곡'*에서 조사를 시작한다. 하지만 5년간 특별한 성과는 나오지 않았고후원자는 지원 중단을 선언했다. 바로 그때 '계단'을 발견한것이다. 마치 러시아의 마트료시카 인형처럼 계단 아래에 가림벽, 네 개의 묘실(도금된 목판 등으로 구성된 사당)을 통과하고 그다음에도 세 개의 관 뚜껑을 들어내 마침내 황금 마스크

* 고대 이집트의 수도 테베(현재의 룩소르)를 관통하는 나일강 서쪽의 험준한 협곡. 기원전 1470년 무렵부터 이후 4백 년 동안 파라오는 물론 왕가와 관련 있는 일반인들의 공동묘지으로 사용되었다. 20세기 초에 많은 유물이 출토되어 유명한 발굴지가 되었다.

를 만났을 때 하워드 카터의 기분이 어땠을까.(가장 안쪽에 있는 세 번째 관 뚜껑은 순금으로 제작됐고 100킬로그램이 넘었다.)

2부 전시의 하이라이트는 단연 황금 마스크다. 하워드 카터는 왕묘의 모든 유물들을 수습한 후 은둔하며 수년에 걸쳐 수천 점의 스케치를 직접 그리고 발굴 및 수습 과정을 꼼꼼히 기록했다.(기록과 아카이브의 중요성을 다시 한 번 떠올린다!) 덕분에 오늘날 1천3백 점의 유물을 생생하게 되살릴 수 있었지만 그럼에도 투탕카멘의 얼굴 바로 위에 덮여 있던 황금 마스크의 광휘를 복제하기란 정말 어려웠을 것 같다. 3천3백 년 전에 제작됐다고는 믿을 수 없을 만큼 카리스마 넘치는 예술성으로 빛나는 황금 마스크! 고대 이집트에서 금은 영원히 변치 않는 '신들의 피부'로 여겨졌다고 한다. 소년 왕 미라의 얼굴과 어깨를 덮고 있던 11킬로그램에 달하는 황금 마스크는 테베 장인들의 예술 세계를 전 세계에 펼쳐 보였다. 눈동자에는 흑요석이 박혔고, 왕이 쓰는 줄무늬 두건의 앞이마에는 독수리 머리와 코브라 몸통이, 마스크 뒤쪽에는 왕의 얼굴에 마스크를 씌우는 동안 암송되었을 주문이 새겨졌다.

그즈음 넷플릭스에 다큐멘터리 〈사카라 무덤의 비밀〉이 떴다. 공교롭게도 뉴욕 메트에 있는 페르넵의 묘가 있던 지역도 기자에서 남쪽으로 약 32킬로미터 떨어진 사카라다. 2018년 이집트의 고고학 탐사단은 사카라에서 약 4천4백 년간 아무도 침범하지 않은 무덤을 발견한다. 제5왕조 시대의

뉴욕 메트로폴리탄 미술관에 있는 페르넵의 묘.

고위 관리였던 와흐티에의 일가족이 묻힌 무덤이었다.(같은 시대에 왕정에서 일했던 와흐티에와 페르넵은 서로를 알았을까?) 이 다큐멘터리가 흥미로운 건 수천 년 전에 수직 갱도 아래 묻힌 사람들의 죽음을 조사하는 발굴단의 평범한 일상과 발굴 과정, 그리고 무덤 주인의 수천 년 전 삶을 추리해 나가는 과정을 교차해서 보여준다는 점이다. 고고학자인 아흐마드 지크레이는 자신의 부하이자 초등학교 시절에 자신이 가르친 학생이기도 한 하마다 만수르의 오토바이 뒷자리에 올라타 근무지인 사카라로 출근하며 말한다.

"우린 매일 아침 산 자의 세상을 떠나 죽은 자의 세상으로 갑니다."

산 자의 세상과 죽은 자의 세상은 이토록 가깝다.

아트 투어, 세상에서 가장 우아한 핑계

테루아를 담은 미술

피렌체 역에 도착하자 이미 한밤중이었다. 특별한 현대미술 컬렉션을 소장한 와이너리 카스텔로 디 아마^{Castello di Ama}에 닿으려면 60킬로미터를 더 가야 했다.

산을 휘감으며 펼쳐진 흙길을 이탈리아인 운전사는 유려하고 스피디하게 달렸고, 두 시간쯤 지나자 산중에 중세 도시의 모습을 간직한 작은 마을이 나왔다. 밤길을 달려온 손님을 위해 와이너리를 이끌고 있는 마르코 팔란티^{Marco Pallanti}와 로렌차 세바스티^{Lorenza Sebasti} 부부가 늦은 저녁 식사를 마련해두었다. 몇 가지 파스타와 싱글 빈야드 키안티 클라시코를 곁들인 식탁은 소박하면서도 근사했다. 와인은 석회질로 이루어진 테루아의 독특한 개성이 그대로 드러났다

다음 날 아침이 되어서야 구글맵에서 이곳의 정확한 위치를 파악하게 됐다. 이곳은 토스카나의 주도 피렌체에서 조금 떨어진 시에나의 '가이올레 인 키안티'라는 자치도시에 속

해 있다. 지금 나의 위치는 높은 언덕 위에 파란 점으로 표시되어 있다. 이른 아침, 해발 480미터 고도에 자리 잡은 와이너리의 창밖 너머로 포도밭과 올리브나무 숲의 경계에 안개가 서리고 몇 세기 전의 석조 건물들이 옹기종기 모여 있는 마을이 보였다.

1982년부터 카스텔로 디 아마에서 일하기 시작한 와인 메이커 마르코는 십 년 뒤 와이너리의 2세대인 로렌차와 결혼해 함께 와이너리를 이끌게 되었다. 그는 당시에 국제적인 품질로 인정받지 못하던 토스카나 와인의 명성을 끌어올리는데 큰 역할을 했다. 내가 이곳을 찾은 이유는 와인도 와인이지만 이들의 예술 프로젝트 때문이다. 광활한 영토 안에 유명한 예술 작품들을 가져다 놓은 와이너리들은 많지만, 마르코와 로렌차는 직접 예술가와 긴밀한 소통을 나누며 이곳과 어울리는 작품들을 제작해 소장하고 있다는 점이 단연 특별하다. 이 작품들은 와이너리에 영구히 소장되어 와이너리의 일부가 될 것이다.

"우리는 1999년부터 예술 프로젝트를 진행해왔고 작가들은 여기에 와서 풍경, 음식, 와인, 건축에서 영감을 받아 장소 특정적 작품을 창작합니다. 우리는 장소와 작품이 소통하기를 원해요. 드넓은 와이너리 어느 곳에 작품을 설치하든 상관없지만 카스텔로 디 아마와 특별한 연관성을 갖기를 바라죠. 어떻게 보면 와인과 비슷하다고 할 수 있어요. 와인이 이곳의 토양, 기후 등의 특성을 그대로 받아 독특한 맛과 향을 내

▲ 켄델 기어스^{Kendell Geers}, 〈Revolution/Love〉, 2003년.
 Photo: Choi Youngmo

▼ 쉔 젠^{Chen Zhen}, 〈La lumiere interieure du corps humain〉, 2005년.
 Photo: Choi Youngmo

듯이 이곳의 예술도 마치 이 장소에서 자라난 것 같았으면 하는 거죠."

나는 먼저 미켈란젤로 피스톨레토의 〈아마의 나무, 나눔 그리고 다양한 거울〉을 보기 위해 지하 저장고로 내려갔다. 이 작품은 2000년에 카스텔로 디 아마에 가장 처음으로 설치된 작품이라고 한다. 계단 끝에서 거대한 나무토막의 길게 갈린 틈 안에 다양한 각도로 잘린 거울이 삽입된 작품을 만날 수 있었다. 나무토막과 거울은 일말의 이질감도 없이 와인 저장고와 잘 어울렸다. 피스톨레토는 1960년대 후반 이탈리아에서 일어난 전위적 예술운동 '아르테 포베라^Arte Povera'('가난한 예술'이라는 뜻)의 중요한 아티스트 중 한 명이었다. 작품이 놓일 공간과 일상적인 소재를 중요시하는 만큼 첫 번째 아티스트로 피스톨레토를 선택한 것은 정말이지 적절해 보였다. 그는 이 근처에서 구한 나무로 작품을 만들었고, 환영과 실재를 동시에 경험하게 하는 거대한 작품을 마치 저장고의 일부처럼 설치했다.

축축하고 어두운 셀러로 더 들어가자 앞장서서 걷던 안내인이 구멍에 나 있는 쇠살대를 가리키며 아래를 내려다보라고 했다. 그는 뉴욕 베이스의 작가이자 큐레이터인 필립 라레트-스미스^Philip Larratt-Smith다. 2009년에 루이즈 부르주아의 작품을 이곳에 설치하면서 부부와 인연을 맺었다고 한다. 그는 2002년부터 2010년까지 아카이비스트로서 부르주아의 모든 글을 정신분석학적으로 정리하는 작업을 맡았고, 이를 바탕

미켈란젤로 피스톨레토, 〈L'Albero di Ama: Divisione e moltiplicazione dello specchio〉, 2000년.
Photo: Choi Youngmo

으로『루이즈 부르주아: 억압된 것의 귀환Louise Bourgeois: The Return of the Repressed』을 펴낸 작가 겸 큐레이터였다.* 그가 가리킨 곳을 내려다보니, 깊은 웅덩이가 보였고 그 가장자리에는 꽃무늬 왕관을 쓴 연한 핑크빛 여성상이 무릎을 꿇고 있었다. 마치 고 대 감옥에 갇혀 있는 것 같았다. 제목은 〈Topiary〉*이다. 조각 상은 이곳에서 생산된 대리석으로 만들었으며, 몸은 어린 소 녀의 형상으로 꽃봉오리에서는 물이 살살 뿜어져 나왔다.

"루이즈 부르주아가 98세의 나이로 죽기 일 년 전에 만든 거예요. 루이즈는 이곳이 오래전에 분수였다는 사실을 좋아 했어요. 이 작품은 남성과 여성, 유기학과 기하학, 건축과 인 간의 신체와 같이 상반되는 것들을 하나의 형태 안에 얽어맵 니다. 이 소녀상은 분열된 정체성을 가진 복합적인 존재로 무 한함, 생산력 그리고 변신의 상징이죠. 지하의 샘에서 그녀는 죄수 혹은 동화 속 공주처럼 갇혀 있는 동시에 보호받고 있어 요. 무릎 꿇은 형상은 애원, 기도 혹은 속죄를 암시하고 거친 표면의 돌벽은 비유적으로 자궁 혹은 어머니, 육체의 원시적

- 2021년 필립 라레트-스미스는 뉴욕 유대인 박물관에서 프로 이트 정신분석학에 비추어 루이즈 부르주아의 예술과 저술을 탐구한 전시《Louise Bourgeois, Freud's Daughter》를 선보였 다. 부르주아의 모든 글을 면밀히 살펴본 경험을 바탕으로 한 이 전시에서 라레트-스미스는 부르주아의 예술 세계를 창의 성이 발휘되는 트라우마적 핵심인 오이디푸스적 교착 상태에 초점을 맞춰 재해석했다.
- 자연 그대로의 식물을 여러 가지 동물 모양으로 자르고 다듬 어 보기 좋게 만드는 기술 또는 작품을 말한다.

루이즈 부르주아, 〈Topiary〉, 2009년.
Courtesy of Castello di Ama
Photo: Alessandro Moggi

컨테이너로 이해할 수 있습니다. 마지막으로 조각의 꽃무늬 왕관에서 흐르는 물은….”

　나는 필립의 설명을 들으면서 작품을 더 자세히 보기 위해 녹슨 사다리를 아슬아슬하게 부여잡고 3미터 아래로 더 내려갔다. 두 평도 채 안 되는 웅덩이에서 손을 뻗으면 닿을 듯한 거리의 작품을 마주했다. 위에서 내려다봤을 때보다 훨씬 커 보였고 지금껏 내가 본 것 중 가장 심오하고 아름다운 형상이라는 생각만 들었다.

　중세 시대의 돌길이 그대로 남아 있는 카스텔로 디 아마의 영토 안에는 그때 주민들이 이용했던 아담한 예배당들이 그대로 남아 있다. 그중 한 곳에서 “거대한 사이즈는 경외감을 불러일으키는 요소 중 하나”라고 말했던 아니시 카푸어의 아주 작고 사적인 작품을 만났다. 여섯 평 남짓한 17세기 예배당 바닥에 일출 때의 태양 같은 붉은 원이 빛나고 있었다. 그리스어로 ‘피’라는 뜻의 작품 〈Aima〉는 예수의 피를 의미하기도 하고 와인을 떠올릴 수도 있는 제목이었다. 아니시 카푸어의 작품에서 이번에는 친밀하고도 따뜻한 경외감이 밀려왔다. 신비롭고 종교적이고 정신적인 내 안의 무언가가 고개를 들었다. 어느 신에게라도 기도를 드리고 싶어 잠시 눈을 감았다.

　카스텔로 디 아마에서 가장 최근에 추진한 아트 프로젝

아니시 카푸어, 〈Aima〉, 2004년.
Photo: Choi Youngmo

트는 다름 아닌 이우환의 〈토포스(발굴된)$^{Topos(Excavated)}$〉이다. 계단을 통해 지하 셀러로 내려가자 자갈길로 둘러싸인 바닥에는 와인을 떠올리게 하는 붉은색 회화가, 벽에는 대칭되는 형상의 스케치가 그려져 있었다. 텅 빈 듯하면서도 어떤 기운으로 꽉 차 있는 극적인 미장센에 나는 한동안 말을 잊었다. 그리스어로 '장소'를 의미하는 '토포스'에 '발굴된'이라고 괄호 안에 넣었듯이 회화는 마치 발굴된 것처럼 보였다.

"그에게는 이 공간이 고고학적 발굴 장소처럼 보이는 것이 중요했어요. 초기 문명 시대에 살던 이들이 그려놓은 그림을 후대에 발견하는 것처럼요. 이우환이 저기 가운데 서서 수행하듯 붉은색을 칠하는 모습을 보는 일은 매우 흥미로웠습니다. 80세에 가까운 작가(1936년생인 이우환은 현재 팔십 대 중반이다)는 능숙한 몸놀림으로 바닥에 물감들을 섞었는데 결과만큼이나 과정이 중요한 작업이라고 느껴졌어요. 그림을 그리는 행위를 근본적으로 탐구하는 작업이라고 할까요?"

이우환은 일본의 예술운동인 모노하もの派(사물파)의 이론적 틀을 만들었다고 평가받지만, 단순히 모노하 아티스트라고만 말할 수 없는 독특한 위치에 서 있다. 그는 조각, 회화, 설치 등 예술의 경계를 유연하게 넘나들고, 자연적인 사물과 직접 그린 형태를 결합하며 신체 행위의 특수성을 보여주는 작품을 선보여왔다. 〈토포스(발굴된)〉도 같은 맥락의 작품이라 할 수 있는데, 대체로 그의 설치 작품은 관람자의 참여로 비로소 완성된다. 작품 사이로 난 자갈길을 걸으며 나는 그의

이우환, 〈Topos(Excavated)〉, 2016년.

Photo: Choi Youngmo

의도에 적극 참여했고, 작품을 활성화시켰다.

"이우환은 걸을 때 소리가 나기 때문에 자갈을 깔았다고 해요. 관람객으로 하여금 자신이 작품 속에 들어와 있다는 사실을 잊을 수 없게 하고 자신이 어디에 있는지 계속 자각하도록 하기 위해서 말이죠."

다시 계단을 오르면서 로렌차는 이우환과 함께한 어느 날의 와인 테이스팅 사진을 보여줬다. 만약 예술가가 되지 않았다면 와인 메이커가 됐을 거라고 말했던 이우환은 그녀에 따르면 뛰어난 와인 감정가였다.

"해 질 녘에 올리브오일을 안주 삼아 와인을 마셨어요. 많은 작가들이 와인 애호가를 자처하지만 이우환이야말로 진정한 와인 러버였어요. 와인에 대해서 이야기할 때 그의 말은 그의 글처럼 철학적인 동시에 간결하고 명확했어요."

이우환의 작품을 마지막으로 카스텔로 디 아마에서의 순례는 일단락되었다. 싱그러운 올리브나무 향기, 몇백 년 된 와인 저장고에 배어 있는 시큼한 곰팡이 냄새, 고귀한 자주색, 사랑스러운 하늘색, 까슬까슬한 벽의 감촉, 축축한 바닥의 느낌…. 두 시간여의 투어를 마치고 나자 온갖 감각이 각성되어 작품들이 그 어느 때보다 깊고 풍부하게 다가왔다. 오직 카스텔로 디 아마에서만 경험할 수 있는 오가닉한 감각이었다. 세상에서 오직 이곳에서만 느낄 수 있는 것, 그것이 남아 있는 장소라니!

▲◀ 다니엘 뷔랑, 〈Sulle Vigne: Punti di Vista〉, 2001년.

▲▶ 와이너리를 이끌고 있는 마르코 팔란티와 로렌차 세바스티 부부.

◀ 와이너리 전경.
 Photo: Choi Youngmo

나는 작가가 특정 장소에 영감을 받고, 그곳을 위해 만든 작품을 말하는 '장소 특정적 미술^{site-specific art}'이 좋다. 현대미술에서 이 용어는 다소 난해하고 복잡한 함의가 있지만 나는 단순하게 작품을 온몸으로 만나는 생생한 체험이 좋다. 마치 '장거리 연애'를 하는 애인을 만나러 가는 것처럼 오로지 그 작품을 생각하며 떠나고 여운을 곱씹으며 돌아오는 미술 여행에는 집중된 기쁨이 있다.

뉴욕만 한 곳이 있으려고

　　2020년 3월, 전 세계에 신종 코로나바이러스에 대한 공포와 불안이 실시간으로 퍼져 나가던 무렵 나는 뉴욕으로 향했다. 호텔에 도착하자마자 출장을 어레인지해준 갤러리 담당자로부터 난감함이 묻어난 문자 메시지가 날아왔다. 인터뷰하기로 되어 있던 아티스트의 개인전 오프닝 파티에 갈 수 없게 됐다는 거였다. 이유를 명시하지는 않았지만 내가 한국인이기 때문임이 분명했다. 2019년 12월 중국 우한에서 시작된 코로나19가 확산되던 초기, 바이러스보다 더 먼저 아시아계에 대한 인종 차별이 퍼지고 있었다. 작품에서는 모든 종류의 차별을 타파해야 한다고 부르짖는 미술계라고 해서 다르지 않았다. 당황스러웠지만 '모마에 가면 되지!'라고 마음을 고쳐먹자 이내 명랑함이 차올랐다. 재개관한 모마를 하루빨리 보고 싶었다.

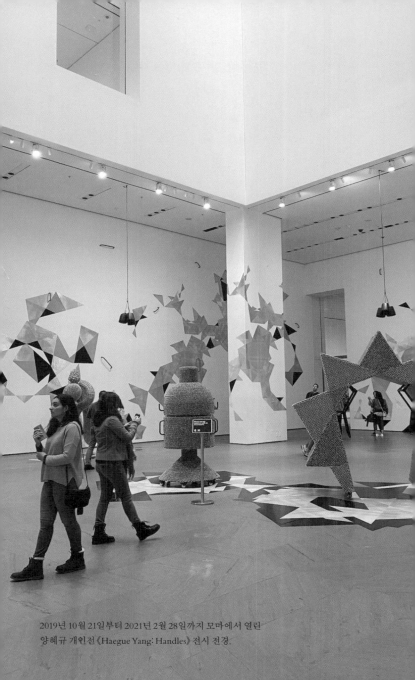

2019년 10월 21일부터 2021년 2월 28일까지 모마에서 열린
양혜규 개인전 《Haegue Yang: Handles》 전시 전경.

1929년에 설립한 MoMA(뉴욕 현대미술관)는 반 고흐의 〈별이 빛나는 밤〉, 피카소의 〈아비뇽의 처녀들〉 등 명작 20만여 점을 소장한 명실상부한 현대미술의 성지다. 연간 약 3백만 명이 찾는 모마가 2019년 6월부터 10월까지 4개월간 문을 닫고 510억여 원의 경비를 들여 대대적인 재건축을 감행한 건 미술 애호가들에겐 빅뉴스가 아닐 수 없었다.

우선 가장 눈에 띈 건 아트리움 공간을 장악한 양혜규 작가의 대형 신작을 선보이는 개인전《Haegue Yang: Handles》였다. 2019년 4월 뉴 모마의 청사진을 소개하기 위해 한국을 찾은 글렌 라우리 모마 관장이 양혜규가 중요한 프로젝트를 맡았다며 "고흐의 〈별이 빛나는 밤〉을 보러 왔다가 양혜규의 작품을 보고는 가슴 뛰면서 돌아가게 될 것"이라고 호언장담 했다. 과연 그의 말대로, 번쩍번쩍한 대형 벽 디자인과 여섯 점의 소리 나는 조각은 계단을 오르내리는 관람객의 눈과 귀를 잡아끌었다.

2, 4, 5층에 신축한 갤러리 공간은 연대별로 구성돼 있었다. 5층은 19세기, 4층은 1940~1970년대, 2층은 1970년대~현재의 작품으로 이어진다. 기존에는 회화, 조각, 사진, 영상 등으로 구분했지만 뉴 모마에선 매체와 장르를 아우르는 방식을 시도하고 전시작도 6~9개월 주기로 바꾼다고 했다. 무엇보다 기존의 학술적 연구를 연상시키는 방식을 그대로 따르지 않았다는 것이 신선했다. 추상표현주의, 초현실주의, 다다이즘 같은 예술 사조를 나열하는 방식이 아니라 'War Within,

War Without', 'Paris 1920s', 'From Soup Cans to Flying Saucers' 같은 포괄적이고 서사적인 주제로 각 층 안에서 갤러리를 나눈 게 '잡지적'이라고 느꼈다.

모마의 가장 유명한 컬렉션은 피카소의 〈아비뇽의 처녀들〉(1907년)이다. 미술관을 리뉴얼하기 이전에 이 작품은 피카소의 입체파 동지 조르주 브라크의 작품과 나란히 걸려 있었다. 그런데 입체파의 아이코닉한 이 작품을 다른 관점에서도 바라보자는 모마 큐레이터 팀의 제안에 따라 새로운 작품들과 매치되었고 이는 뉴 모마에서 가장 큰 이슈가 됐다. 이제 〈아비뇽의 처녀들〉은 유혈이 낭자한 인종 폭동을 그린 페이스 링골드의 〈American People Series #20: Die〉(1967년), 루이즈 부르주아의 조각 작품 〈Quarantania, I〉(1947~1953년)과 함께 걸려 있다. 이 세 작품이 걸려 있는 503호 벽에는 이렇게 적혀 있다.

"부르주아와 링골드의 두 작품은 〈아비뇽의 처녀들〉이 남긴 유산에 또 다른 주목할 만한 점이 있다는 것을 암시하고 있다. 형식적 혁신뿐만 아니라 아프리카 예술과 여성의 힘에 대해 급진적으로 묘사했다는 점 말이다."

현대미술을 이해하는 데 가장 좋은 책이라고 생각하는 『발칙한 현대미술사』*에 따르면, 1906년 피카소는 거트루드 스타인의 집에 놀러 갔다가 마티스가 골동품 가게에서 구매

● 윌 곰퍼츠, 『발칙한 현대미술사』, 김세진 옮김, RHK.

해 애지중지 감상하고 있던 아프리카 가면을 보고 충격을 받았다. 그 길로 뛰쳐나가 민속학 박물관을 찾았고 거기서 아프리카 민속 공예품을 보며 예술 세계를 획기적으로 변화시킬 동력을 발견했다. 훗날 피카소는 이렇게 회고했다.

"〈아비뇽의 처녀들〉이 나를 찾아온 것은 분명 그날이었다. 단순히 그림 속 여인들의 모습을 두고 하는 말은 아니다. 처음으로 퇴마를 그린 작품이기 때문이다."

그러고 보면 〈아비뇽의 처녀들〉의 섬뜩하거나 무표정한 여인들 가운데 둘은 아프리카 부족 가면 같은 걸 쓰고 있다. 제목에 등장하는 '아비뇽'은 프랑스 남부, 아름다운 코트다쥐르의 그 아비뇽이 아니라 사창가로 이름난 바르셀로나의 거리 이름이고, 당시 파리의 예술가들 사이에서는 성병이 유행했다. 이십 대 중반이던 피카소의 친구들 중에도 두 명이나 성병으로 목숨을 잃었고 몇 해 전에는 가장 친한 친구였던 화가 카를로스 카사헤마스가 매춘부였던 애인을 죽이려다 실패해 권총 자살로 생을 마감했다. 실로 폭력적인 시대였고, 여성을 대상화하는 관념이 만연했다. 어쨌거나 수많은 동시대 예술가들이 역사상 가장 영향력 있는 그림으로 꼽는 〈아비뇽의 처녀들〉의 제작 동기는 아프리카 예술과 성병, 나아가 여성이 지녔다고 여겨지는 불가사의한 힘에 대한 두려움이었던 것이다.

루이즈 부르주아가 미술사학자인 남편 로버트 골드워터◆와 함께 파리에서 뉴욕으로 이주한 후 제작한 추상화된 인물

상도 그 시기 그녀가 원시미술, 아프리카의 부족 미술에 많은 관심이 있었다는 걸 말해준다. 한편 뉴욕 할렘에서 태어난 링골드는 1960년대 미국 전역에서 폭발하던 인종 폭동을 그리기 전에 제이콥 로렌스(모마 402호에서 그의 작품을 볼 수 있다)와 파블로 피카소를 포함해 폭력을 주제로 삼은 예술가들의 작품을 연구했다. 특히 피카소의 〈게르니카〉(1937년)가 모마에서 전시되었을 때 이 천재 화가가 어떻게 전쟁의 비극을 기념비적으로 묘사했는지 면밀하게 연구했다. 그런 사정을 알고 나면, 각각 다른 시기에 활동한 작가들이 이 방에서 작품을 통해 대화를 나누는 것처럼 느껴진다.

개인적으로 가장 와닿은 테마는 208호의 'True Stories'였다. 동시대 미술 작품들의 느슨한 조합을 보여주는 방이다. 1990년대 이후 예술가들은 사진, 비디오, IT 등 발전하는 기술에 힘입어 외부 세계와 자신의 삶을 콜라주하는 방식으로 작품 세계를 펼쳐 나갔다. SNS 계정에 적극적으로 자아를 전시하기 시작한 대중에게 이런 작품들은 자연스럽게 받아들여질뿐더러 더 깊이 가닿았고, 208호는 이러한 현대미술의 어떤 지점을 가장 잘 보여준다.

◆　로버트 골드워터는 1957년부터 1973년까지 뉴욕 원시미술관 Museum of Primitive Art의 초대 관장으로 근무했으며, 아프리카의 부족 미술을 공부한 학자였다. 뉴욕 원시미술관은 1976년에 문을 닫았고 컬렉션은 메트로폴리탄 미술관으로 이전됐다.

크리스 오필리가 제작한 〈The Holy Virgin Mary〉(1996년)는 유명한 《센세이션》(1999년, 뉴욕) 전시에서 큰 화제가 되었던 작품으로, 당시에도 코끼리 똥을 섞은 재료로 흑인 성모 마리아를 묘사해 논란이 되었다. 오필리 자신은 '힙합 버전'의 성모 마리아라고 했지만 말이다. 볼프강 틸만스의 사진 작품은 자신의 실제 삶에서 나온 장면들을 특유의 스타일로 배열해 이미지의 별자리처럼 표현했다. 미디어 작가인 린 허시만 리슨의 비디오 작품은 카메라에 대고 트라우마 같은 내밀한 고백을 하고 있었다.

이 작품들을 타임라인 보듯이 죽 감상하다가 어느 벽 앞에 붙들렸다. 1990년대 로스앤젤레스의 성 소수자들을 표현한 캐서린 오피Catherine Opie의 사진 작품, 잘려 나간 발이나 손처럼 연출한 조각으로 개인적인 고통을 정치·사회적으로 풀어낸 로버트 고버Robert Gober의 작품, 그리고 펠릭스 곤잘레스 토레스Felix Gonzales Torres의 설치 작품이 일정한 간격을 두고 일렬로 놓여 있었다. 토레스는 1991년 에이즈로 사망한 자신의 파트너에게 〈Untitled(Perfect Lovers)〉(1991년)라는 제목의 이 작품을 바쳤다. 서로 맞닿아 있는 시계는 같은 시간으로 달린다. 하지만 작가의 말처럼 "결국 전시 중 두 시계의 시간이 어긋나고" 하나가 먼저 멈춘다. 동시에 재설정해 분침과 초침을 맞추지만 결국 앞선 과정이 반복된다. 어느 완벽한 연인에게든 일어날 수밖에 없는 이별과 상실. 에이즈 검사를 받고 두려워하는 동반자를 위해 토레스는 맞닿아 있는 시계를 그려 넣은 편

'True Stories'라는 제목의 전시가 열렸던 208호 전시실.

지에 이렇게 썼다. "지금 그리고 영원히, 우리는 동기화된다.We are synchronized, now and forever."

누가 나에게 뉴 모마에서 가장 뉴욕스러운 방을 꼽으라고 한다면 플로린 스테트하이머Florine Stettheimer를 위한 509호를 첫손에 꼽겠다. 플로린은 매체를 가리지 않는 예술가인 동시에 뉴욕에서 제일가는 살롱 호스트였다. 그녀는 제2차 세계대전 중에 미국으로 망명한 유럽의 초현실주의자들과 뉴욕의 아방가르드 아티스트들이 뒤섞여 현대미술의 새로운 역사를 써 내려가는 미술계, 샴페인 향기로 가득한 파티의 나날, 예술적 활동으로 풍성한 패밀리 라이프 등을 연극적인 스타일의 그림으로 남겼다.

스테트하이머가 별나게 꾸민 자신의 집에서 주최한 살롱 파티는 온갖 명사로 북적였는데, 개중에는 마르셀 뒤샹, 프란시스 피카비아, 조지아 오키프, 앨프리드 스티글리츠 등이 끼어 있었다. 그녀의 대표작은 메트로폴리탄 뮤지엄 902번 방에 걸려 있는 ⟨The Cathedrals of Art⟩(1942년)이다. 이 작품은 당시 뉴욕 아트 신의 환상적인 초상화라 할 만하다. 뉴욕의 3대 뮤지엄이라 할 수 있는 모마, 메트, 휘트니의 세부적인 공간과 소장품들이 마치 소우주처럼 펼쳐지고, 각 뮤지엄의 디렉터는 물론 당대의 미술평론가, 딜러, 아티스트들이 한데 뒤섞여 등장한다.

스테트하이머는 자신이 그린 작품 속의 등장인물처럼 자

플로린 스테트하이머, 〈The Cathedrals of Art〉, 캔버스에 유채, 153×127.6cm,
1942년, 메트로폴리탄 미술관, 뉴욕.

▲ 플로린 스테트하이머, 〈Family Portrait, II〉(작가의 오리지널 액자), 캔버스에
유채, 117.4×164cm, 1933년, 뉴욕 현대미술관.

▼◀ 플로린 스테트하이머, 〈마르셀 뒤샹과 로즈 셀라비의 초상〉(작가의 오리지널
액자), 캔버스에 유채, 75.9×66cm, 1923년, 개인 소장.

▼▶ 플로린 스테트하이머, 〈New York／Liberty〉(작가의 오리지널 액자), 캔버스에
유채, 179.1×113cm, 1918~1919년, 휘트니 미술관, 뉴욕.

유롭고 풍요롭게 인생을 누렸다. 자유주의자이자 페미니스트로서 결혼이 여성의 창조적 삶을 속박한다며 어머니, 자매들과 함께 독신으로 살았다. 1915년에는 아마도 여성 작가로는 최초로 누드 자화상을 그렸으며 마르셀 뒤샹이 자신의 여성 분신인 로즈 셀라비로 작품을 발표할 시기에 서로 가깝게 지내기도 했다. 스테트하이머의 작품 중에는 뒤샹의 초상화가 있으며, 그녀가 죽고 나서 모마에서 회고전을 열 때 뒤샹이 게스트 디렉터로 활약하기도 했다.

당시 뉴욕은 동성애가 불법이었지만 스테트하이머가 주관한 살롱 파티에서는 그 누구도 자신의 성 정체성을 숨길 필요가 없었다. 모마 509호는 가구, 무대, 세트, 의상 디자이너이기도 했던 스테트하이머의 생산성 높은 예술적 삶을 증언하는 다양한 매체의 작품을 소개한다. 세계적인 컬렉션이 가득한 모마에서도 가장 사랑스럽고 패셔너블한 방이다.

스테트하이머의 그림은 당시의 시대상을 생생하게 전한다는 점에서도 가치를 지닌다. 1918년 겨울, 독일의 항복으로 제1차 세계대전이 끝나자 스테트하이머는 이를 자축하기 위해 황금빛 자유의 여신상이 전면에 서 있는 뉴욕의 모습을 낙관적인 필치로 그렸다.(〈New York/ Liberty〉는 휘트니 미술관에서 볼 수 있다.) 그녀의 예상대로 전쟁이 끝난 후 모든 것이 폭발적으로 되살아나던 1920년대 뉴욕에는 금융, 상업, 문화 자본이 모이면서 장엄한 랜드마크가 하나둘 생겨났고, 그때 올라간 건물들이 현재 뉴욕의 낭만적인 풍경을 담당하고 있다. 그 시

기 탄생한 아르데코 양식 건축의 정점인 크라이슬러 빌딩도 그녀의 작품 〈Family Portrait, Ⅱ〉에서 관능적인 스틸 첨탑을 뽐내고 있다.

모마를 나와 크라이슬러 빌딩을 바라보며 렉싱턴 애비뉴를 걸었다. 니켈 크롬을 입혀 눈부시게 빛나는 층층의 형상 위로, 기적적으로 솟아오른 38미터의 첨탑을 볼 때면 뉴욕에 왔다는 실감이 든다. 크라이슬러 빌딩에서 이스트 42번가로 코너를 돌면 그랜드 센트럴 터미널이 나온다. 기차표를 사서 떠날 곳은 없었지만 일단 안으로 들어갔다. 중앙 홀 천장의 12궁 별자리가 외지인을 환하게 맞아준다. 프랑스의 아티스트 폴 세라즈 엘뢰가 그린 이 하늘은 1980년대까지 담뱃진에 가려져 있다가 십여 년의 복원 끝에 원래의 맑은, 티파니 컬러 하늘로 돌아왔다. 12궁 별자리를 하나하나 찾아보는데 문득 외로움이 엄습했다. 별자리 생김에 대해 수다를 떨고 서로 사진을 찍어주고 저녁은 뭘 먹을지 함께 고민할 사람이 없다는 게 재앙처럼 느껴졌다. 맨해튼에 있는 모든 미술관에 가보겠다며 저녁 약속도 잡지 않고 보낸 지 겨우 사흘이 됐다. 외향형에 감정형인 ENFP라서 그런가? 마음을 툭 터놓을 수 있는 대화가 부재한 날들을 유난히 힘들어한다. 이럴 때는 책을 통해 작가와 내밀하고 살가운 대화를 나누는 게 큰 도움이 된다.

베이글 샌드위치를 사서 호텔로 돌아와 올리비아 랭이 쓴 『외로운 도시』의 첫 페이지를 펼쳤다. 이 책은 영국의 비평

그랜드 센트럴 터미널의 천장을 수놓는 폴 세라즈 엘뢰의 12궁 별자리.

가이자 에세이스트인 랭이 뉴욕에 살면서 그곳의 아티스트들에 대해 자기 고백을 곁들여 쓴 매우 사적인 예술 에세이이다. 첫 구절은 이렇게 시작한다. "사람은 어디서든 고독할 수 있지만, 도시에서 수백만의 인간들에게 둘러싸여 살면서 느끼는 고독에는 특별한 향취가 있다."•

암, 뉴욕이라면! 뉴욕의 고독을 상징하는 것 같은 에드워드 호퍼를 소개한 두 번째 챕터를 읽으려는데 뉴욕에 사는 선배에게서 카톡이 날아왔다. "동선아, 오늘 브루클린에서 한국인이 '묻지 마 폭행'을 당했대. 경계령 뜰 것 같아. 너 빨리 비행기 알아봐." 그 문자를 받는 순간 제니퍼 이건의 『깡패단의 방문』에서 읽었던 문장 그대로 "공포의 현이 팅 울렸다". 그 후로 나는 그리운 내 사람들에게 가닿고 싶다는 생각만 하며 호텔 방에 갇혀 1박 2일을 보냈다. 페이스 링골드의 작품을 비롯해 공포와 불안의 전쟁이 발생했을 때를 묘사한 그림들이 떠올랐다.

한국으로 돌아가는 날, 호텔 앞으로 우버를 불러 JFK 공항으로 이동하면서 바라본 차창 밖 뉴욕의 풍경은 낯설기만 했다. 바야흐로 코로나19가 세계를 뒤흔드는 시대가 시작되고 있었다.

• 올리비아 랭, 『외로운 도시』, 김병화 옮김, 어크로스, 13쪽.

2017년의 그랜드 투어

─ 예술 만세의 서막 ─

18세기 영국의 귀족 집안에서는 자녀들을 이탈리아와 프랑스, 독일로 여행을 보내 취향, 애티튜드, 외국어를 익히게 했다. 상류층에서만 가능했던 엘리트 교육의 최종 단계•인 '그랜드 투어'는 오늘날 미술계로 와서 유럽 여러 도시에서 열리는 아트 이벤트가 겹치는 때 떠나는 여행을 일컫는 용어가 됐다.

미술 애호가는 항상 길 위에 있다. 수년간 미술을 취재하면서 느낀 바로는, 미술을 좋아하는 일은 미술을 보기 위해 어딘가로 떠나고, 돌아와서는 본 것을 되새김질하듯 공부하고, 다음 여정을 위해 열심히 돈을 벌고, 또다시 새로운 여행 계획을 짜는 일의 무한반복이다. 그리고 그랜드 투어는 말하자면 성지 순례와도 같은 것이다. 2년마다 이탈리아 베네치아

• 설혜심, 『그랜드 투어: 엘리트 교육의 최종 단계』, 휴머니스트, 7쪽.

에서 열리는 '미술계의 올림픽'인 베네치아 비엔날레부터 5년마다 독일 중부의 조용한 도시 카셀을 논쟁적인 예술 격전지로 변모시키는 카셀 도쿠멘타, 십 년에 한 번 독일의 뮌스터에서 개최되는 유일무이한 공공미술 행사인 '뮌스터 조각 프로젝트', 명실상부 최고의 아트 페어 브랜드인 아트 바젤의 본진인 스위스 바젤에서 열리는 '아트 바젤'까지. 이처럼 유럽 대륙에서 미술계 주요 행사들이 다발적으로 펼쳐지는 특별한 해의 여름에는 미술 애호가라면 카드 빚을 내서라도 비행기 표를 끊어야 하는 것이다.

십 년마다 돌아오는 그랜드 투어의 해였던 2017년. 모든 미술 잡지들에서 특집 기사를 마련했고, 내가 다니던 『바자』도 마찬가지였다. 당시 피처 디렉터였던 나와 지금은 출판사 '필로우'를 설립해 편집자의 삶을 살고 있는 김지선 기자가 함께 출장길에 나섰다. 우리는 카셀 도쿠멘타와 뮌스터 조각 프로젝트가 모두 독일에서 열리기 때문에 베를린을 거점으로 활동하는 사진가 최다함을 섭외해 두 도시를 함께 돌고 이후에는 김지선 기자가 바젤로, 내가 베네치아로 건너가 각각 아트 페어와 비엔날레를 취재하기로 했다.

카셀에 가본 것은 처음이었다. 검색 엔진을 통해 그러모은 정보에 따르면 그림 형제의 동화가 씌어지고 20세기 초 아르누보가 태동한, 녹음이 푸르고 문화적으로도 풍요로운 카셀은 겉보기와는 전혀 다른 비극적인 역사를 갖고 있다. 그리

고 그 역사로 말미암아 5년마다 6월부터 9월까지 카셀 도쿠
멘타가 열리게 된 것이다. 1930년대 나치가 집권하면서 자행
된 문화 말살 행위는 이곳 카셀에서도 있었다.(당시 카셀 시민
들은 나치 사상을 깊이 받아들였다.) 모던 아트가 퇴폐 미술로 취
급받아 지하실에 처박히거나 모닥불에 태워졌고 도시 중심
부인 프리드리히 광장에서는 수많은 책이 불타 없어졌다. 제
2차 세계대전이 발발하자 당시 주요 전쟁 무기를 생산하는 거
대 공장이 있던 카셀은 집중 폭격으로 도심 건물의 90퍼센트
가 파괴되었고 많은 이들이 목숨을 잃었다. 이에 1955년, 건축
가이자 화가인 아르놀트 보데Arnold Bode는 폐허 위에 재건되는
도시를 예술로 치유하고 부흥시키기 위해 미술 행사를 기획
했다. 보데는 나치의 미학적 범죄에 대한 속죄와 예술적 자유
를 기념하기 위해 문서로 기록한다는 뜻을 지닌 라틴어 '도쿠
멘툼'에서 유래한 '도쿠멘타'를 명칭으로 삼았다. 도쿠멘타
는 열린 횟수로 호명되는데 2017년에는 14번째로 열려 '도쿠
멘타 14'로 불렸다.

카셀 도쿠멘타에 온 방문자라면 누구나 도시 중심부에
있는 프리드리히 광장에서 관람을 시작하기 마련이다. 특히
2017년에는 광장 중심에 아르헨티나 작가 마르타 미누힌의 거
대한 설치 작품 〈책들의 파르테논〉이 강렬한 스펙터클을 선
사하며 행사의 의의를 공표했다. 미누힌은 1983년 조국의 독
재 정권이 붕괴한 후 민주주의의 상징인 그리스의 파르테논
을 본떠 철골 구조로 신전을 만든 후 금서로 지정되었던 3만

권의 책을 기증받아 외벽에 붙였다. 유튜브에서 찾은 영상에서 1983년 〈책들의 파르테논〉 앞에 선 작가는 이렇게 말했다.

"전시 후에는 사람들에게 그 책들을 가져가게 했어요. 책이 없는 민주주의는 민주주의가 아닙니다. 그 누구도 책을 금지할 권리는 없어요. 아이디어를 금지하는 것이기 때문이죠."

1980년대의 작품을 재설치한 〈책들의 파르테논〉 맞은편에는 1779년에 지어진 유럽 최초의 박물관이자 이후 도서관으로 사용되었던 카셀 도쿠멘타의 주요 전시장 프리데리치아눔이 있다. 나치 정권이 광장에서 불태웠던 책들은 바로 이 도서관의 장서였다. 파르테논 신전을 본뜬 〈책들의 파르테논〉과 아테네 판테온 신전을 본뜬 프리데리치아눔이 흥미로운 앙상블을 이루며 '도쿠멘타 14'의 주제가 '아테네로부터 배우기Learning from Athens'라는 것을 상기시켰다.

5년마다 열리는 카셀 도쿠멘타는 지난 도쿠멘타 이래로 5년 동안 벌어진 민감한 정치·사회적 화두를 총체적으로 조망하고 성찰의 차원으로 끌어올린 작품들을 선보인다. 그래서 작가의 이름이 브랜드 네임처럼 인식되는 유명한 작품들을 보며 아는 척할 기회도 없고, 셀카의 배경이 될 만한 화려한 작품을 찾기도 쉽지 않다. 카셀 전역에 포진한 35개의 전시 공간에 설치된 잘 알려지지 않은 아티스트 160여 명의 2백여 점의 작품들은 시각적 스펙터클을 제공하기보다는 이 시대의 아이러니를 고발하고 일깨우는 데 총력을 기울인다. 그래서 카셀 도쿠멘타는 '찐 아트 러버'가 방문한다는 정서가 공

▲ 마르타 미누힌, 〈책들의 파르테논〉, 1983/2017년.

▶ 마리아 아이히호른, 〈Rose Valland Institute〉, 2017년.

Photo: Dahahm Choi

유된다.

당시 그리스에는 중동과 북아프리카에서 끊임없이 이민자가 유입되고 있어서 사회 문제로 대두되고 있었고 유럽연합으로부터 지속적인 구조 조정 압력을 받았다. 그와 같은 시점에 '아테네로부터 배우기'를 '도쿠멘타 14'의 주제로 삼은 폴란드 출신의 예술 감독 아담 심칙Adam Szymczyk은 기자 간담회에서 "단지 그리스라는 국가의 문제를 초점에 두는 것이 아니라, 이 기회에 정치·문화적 힘겨루기의 구조에 대해 생각해 보려는 것"이라며 카셀과 아테네에서 동시에 행사를 개최한다고 발표했다.

단 한 번도 그리스의 국가적 위기를 진지하게 고민해본 적이 없는 나 같은 사람에겐 이런 미술 행사가 일종의 사유의 지렛대가 되기도 한다. 실제로 나는 도쿠멘타 할레 전시장 앞에 설치된 이라크-쿠르드족 출신 작가 히와 케이Hiwa K의 〈이미지를 발산할 때When We Were Exhaling Images〉를 감상하면서 처음으로 난민 문제를 피부로 실감했다. 제품 디자인을 전공하는 지역의 학생들과 협업한 이 작품에서 작가는 지름 90센티미터, 길이 10미터의 파이프를 가로 5개, 세로 4개씩 수평으로 쌓아 올리고, 학생들에게 자신이 사는 공간이라고 생각하라며 파이프 안에 물건을 채우도록 했다. 이와 같은 거주 공간은 실제로 그리스의 국경 지역에서 난민들이 목숨을 걸고 이탈리아로 넘어가기 전에 몇 주간 지내는 임시 거주처를 차용한 것이다. 작업 설치 이후의 원래 계획은 실제로 사람들이 파이프 안

에 들어가 일상을 경험할 수 있도록 에어비앤비에 등록하는 것이었다고 한다. 난민 위기를 직접적으로 이야기하는, 누구나 가던 길을 멈추고 호기심 어린 눈으로 주의 깊게 들여다보게 하는 친근하고 좋은 작품이었다.

카셀 도쿠멘타에서는 주요 전시장 이외에 시내 곳곳에 자리한 35개의 장소를 전시 공간으로 활용했다. 원래 다른 기능으로 이용되던 공간들이 많고 심지어 구글맵에도 나오지 않는 곳이 허다해서 찾아가는 여정 자체가 예술적으로 난해했다. 대표적인 곳이 1970년대 카셀의 중앙우체국이자 우편물 유통 센터로 사용되던 노이에 노이에 갤러리였다. 도쿠멘타 기간 동안 '카셀의 터빈홀'이라고 불린 이곳은 19~20세기에는 무기를 생산하는 공업 지역이었던 카셀 북부에 위치해 있다. 중심부와는 불과 30여 분 거리이지만 슈퍼마켓에선 양젖 우유를 팔고 카페에선 튀르키예 디저트를 먹을 수 있는 동네다. 도쿠멘타 팸플릿을 통해 이 지역이 왜 이렇게 독특한 분위기를 띠는지 알게 됐다. 제2차 세계대전 이후 무기의 수요가 없어지고 공장이 가동을 멈추면서 이민자들이 몰려오고 비균질적인 지역이 되었다는 설명이었다.

노이에 노이에 갤러리를 비롯한 이 지역의 전시 장소들에서는 지역의 역사에 걸맞게 전쟁과 이민자들의 유입이라는 역사 그리고 오늘날 사회에 대한 책임을 보여주는 작품들을 선보였다. 도쿠멘타의 큐레이터들은 기자 간담회에서 이처럼

히와 케이, 〈이미지를 발산할 때〉, 2017년.
Photo: Dahahm Choi

▲ 1950년대 섬유 공장의 저장고였던 '고트샤크-할레'에서는 플라멩코 댄스와 노래
등으로 구성된 퍼포먼스 〈La Farsa Monea〉(2017년)가 공연됐다.

▶▲ 도시 중심부에서 펼쳐진 이레나 하이둑^{Irena Haiduk}의 퍼포먼스 〈Spinal Discipline〉.

▶▼ 세실리아 비쿠냐, 〈Quipu Mapocho〉, 2016년.

Photo: Dahahm Choi

특정 장소를 전시 공간으로 다시 사용하는 것을 "재분배의 행위"라며, "전시를 통해 장소의 기능을 전환"한다고 설명했다. 그 말처럼 한 도시에서 열리는 예술 축제는 필연적으로 지역 사회를 활성화시킨다. 외부인의 입장에서는 이름도 들어본 적 없는 유럽의 어느 도시에서 열심히 전시 공간을 찾아가는 일은 그 도시의 속살을 더듬는 기분을 느끼게 한다.

우리는 카셀에서 이틀을 보내고 렌트한 차로 뮌스터로 이동했다. 사실 뮌스터 조각 프로젝트 리뷰 기사를 맡지 않아서 그곳에서 어떤 일들이 있었는지 거의 기억나지 않는다. 카셀 도쿠멘타가 문서로 기록한다는 뜻을 지닌 라틴어 '도쿠멘툼'에서 유래한 것이 의미심장한 이유는 기록하지 않으면 기억되지 않기 때문이다. 나는 지난 20년간의 직업적 일상에서 그랬던 것처럼 뮌스터에 대해서도 기록하지 않은 것들은 남김없이 휘발된다는 것을 경험했다.

하지만 풍요로운 화사한 햇살과 녹음을 가르며 조각 작품을 찾아 나선 자전거 행렬이 도시를 수놓았던 찬란한 장면만은 생생하다. 그리고 그와 같은 기억은 미국 작가 니콜 아이젠맨과 조우한 순간에 응축되어 있다. 나는 우연히 현대 도시에서의 외로움과 퀴어 커뮤니티의 일상 등을 다룬 그의 회화 작품을 본 후로 쭉 좋아해온 터였다.

마침 아이젠맨의 작품이 이번 프로젝트에 소개된다는 걸 알고 기뻐하며 얼마나 달렸을까. 산책로 한가운데에 분수대

가 설치돼 있고 그 주위로 익살스럽고 여유만만한 분위기를 자아내는 사람 형상의 피규어 다섯 점이 각자 편안한 자세로 모여 있는 〈Sketch for a Fountain〉을 맞닥뜨렸다. 청동과 석고로 만든 2미터가 넘는 누드 조각상들은 노출증에 걸린 듯 중요 부위를 하늘을 향해 뽐내는가 하면, 나르키소스처럼 수면에 비친 자신을 응시하기도 하고, 조는 듯 축 늘어져 있기도 했다. 어깨나 종아리에서 가는 물줄기가 뿜어져 나오기도 하고 발밑에서 버섯이 자라기도 하는 그 인물상들의 평온하고 유머러스하며 이지적인 분위기는 뮌스터 조각 프로젝트를 그대로 대변했다.

당시 니콜 아이젠맨은 자신을 유명하게 해준 우울하고도 장난스러운 분위기의 그림에서 촉각적이고 관능적인 조각에 점점 더 많은 관심을 기울였고 이후 그는 조각과 설치 작품으로 제2의 전성기를 맞았다. 그 변화의 시점에 작가를 직접 만나 간단하게나마 인사를 나눌 수 있어 행운이었다.

2017년 그랜드 투어의 종착지는 베네치아였다. 베네치아로 넘어가 하룻밤을 보내고 맞은 아침, 나는 별안간 이 도시와 사랑에 빠졌다. 20세기 초부터 우리의 일상을 지배해온 자동차가 마법처럼 사라진, 118개의 섬들이 4백 개의 다리로 이어진 이 물의 도시에서는 모두가 연극 무대에 오른 것처럼 살아가는 느낌이었다. 해가 뜨면 교회에서 울리는 종소리에 적막하던 좁은 골목이 '차오'라는 명랑한 인사로 가득 찬다. 이윽

니콜 아이젠맨, 〈Sketch for a Fountain〉, 2017년.
Photo: Dahahm Choi

고 출렁거리는 수상 버스에 오르면, 차창 너머로 펼쳐지는 풍경에는 눈길도 주지 않은 채 책을 읽는 리넨 원피스 차림의 할머니나 수로 끄트머리에서 조화롭게 포개져 낮잠을 청하는 연인 모두 자기 배역에 충실한 배우처럼 보였다. 파스텔톤 외벽의 옥탑방에서 습기 가득한 공기 속으로 사뿐하게 내딛은 하얀색 케즈 운동화의 이방인은 예술 애호가의 역할을 자처하며 황홀한 기분으로 나흘을 보냈다.

베네치아 비엔날레에 '미술 올림픽'이라는 별명을 지어준 국가관 전시는 자르디니 공원 안, 국가별로 지어진 파빌리온 형태의 단독 전시장에서 열린다. 보통 80~90개 국가가 참여하지만 공원 안에는 29개의 국가관만 있고, 이곳에 자리를 잡지 못한 나라들은 베네치아 곳곳에 건물을 대여해 임시 국가관을 마련한다.

2017년 비엔날레의 방대한 국가관 전시에서 놓치면 안될 곳이 독일관과 한국관이었다. 정해진 시간에 퍼포먼스를 선보이는 독일관에는 연일 긴 줄이 늘어서 있었고, 외부에 설치된 철창 안을 어슬렁거리는 도베르만 두 마리가 존재 자체만으로 극적 긴장감을 불러일으켰다. 간신히 전시장에 입성하니 파빌리온 전체를 뒤덮은 강화유리 층을 오가며 산발적인 퍼포먼스를 펼치는 퍼포머들이 관객을 무감하게 응시하며 맞이했다.

전복적인 스타일로 유명한 프랑스의 패션 브랜드 베트멍쇼에 설 법한 양성적인 남녀 퍼포머들 중에는 독일의 여성 퀴

안네 임호프, 〈파우스트〉, 베네치아 비엔날레 독일관, 2017년.
Courtesy of the artist and the German Pavilion
Photo: Nadine Fraczkowski

Berlin Art Link 유튜브.
2017년 베네치아 비엔날레에서 선보인
안네 임호프의 〈파우스트〉 퍼포먼스.

어 작가 안네 임호프의 사단으로 작가의 파트너이자 그 자신도 아티스트인 엘리자 더글러스도 포함돼 있었다.(언제나 메탈 안경을 쓰고 있는 그녀는 2017 S/S 발렌시아가 쇼에서 뎀나 바잘리아의 모델로 활약했다.) 안무와 '좀비 캣워크', 회화, 음악, 소품 등으로 이뤄진 이 〈파우스트〉라는 작품으로 임호프는 모든 이의 예상대로 그해 베네치아 비엔날레의 황금사자상을 거머쥐었다. 수상 소감에서 작가는 이렇게 말했다.

"나의 작업은 자유를 위한, 차이의 권리를 위한, 젠더 비순응성을 위한 사유의 은총과 여성이라는 자부심을 대변하는 것이다."

무엇보다 이 작품은 우리가 얼마나 소셜 미디어에 노출된 삶을 살고 있는지, 얼마나 서로를 유리로 된 동물원에 갇힌 동물처럼 대하고 있는지에 대해 이야기하는 듯했다.

사람에 따라서는 불편함을 느끼거나 흥분에 휩싸이면서 독일관을 나오면 베네치아 비엔날레의 상업화를 비판하는 코디최 작가의 요란한 네온사인 작품 〈베네치아 랩소디〉가 관객을 맞이했다. 자르디니에 거의 마지막으로 설립된 한국관은 전면부가 통유리로 된 작은 규모의 화장실을 개보수한 상태라 전시하기가 쉽지 않다. 그런데 호랑이, 용, 공작새 모양의 네온사인과 공짜 비디오, 공짜 핍쇼, 공짜 오르가슴이라고 적힌 간판 위에 '홀리데이 모텔'이라고 적은 〈베네치아 랩소디〉는 공간의 제약을 뛰어넘으며 인상적인 셀카를 남기고픈 사람들을 불러 모았다. 한국관의 내부에서는 오른쪽 벽면을

가득 채운 이완 작가의 〈Mr. K 그리고 한국사 수집〉이 시선을 잡아끌었다. 한국 근현대사를 상징하는 각종 이미지 자료와 작가가 황학동 시장에서 발견한 실존 인물의 사진 1,412장을 병치한 이 작품은 "한국-아시아-세계의 지정학적 관점과 3대의 관점을 명쾌하게 연결한다"는 평가를 받았다.

총감독이 직접 기획하는 본전시를 선보이는 아르세날레 본관 입구에 서면 항상 거대한 고래 배 속에 들어가는 것 같다. 2017년 베네치아 비엔날레의 주제는 'Viva Arte Viva(만세, 예술 만세)'였다. 퐁피두센터의 선임 큐레이터로 비엔날레의 총감독이 된 크리스틴 마셀은 이 주제에 대해 다음과 같이 설명했다.

"오늘날, 갈등과 충격으로 가득 찬 세상에서, 예술은 우리를 인간으로 만드는 데 가장 중요한 부분을 증언한다. 예술은 최후의 보루이자, 유행과 사적인 이익을 초월할 수 있는 토대이다. 개인주의와 무관심에 대한 명백한 대안이다."

하지만 '비바 아르테 비바'라는 주제를 구현하는 9개의 챕터로 이뤄진 본전시는 다소 교과서적이라고 느껴졌다. 비비드하고 거대한 실뭉치들을 바닥에서 천장까지 쌓아 올린 섬유미술의 대가 실라 힉스의 작품, 괴물의 집 안으로 들어가 보게 되는 폴린 퀴니에 자댕의 퇴폐적인 예수의 영상, 무한 증식하는 듯한 도자기 파편들이 5미터에 이르는 조각을 통해 "도자기라는 깨지기 쉬운 재료로 용이라는 강하고 초월적인 괴물을 선보인" 이수경의 〈신기한 나라의 아홉 용〉, 19세기 아

베네치아 비엔날레에 선보인 이수경의 〈신기한 나라의 아홉 용〉 설치 전경.
Courtesy La Biennale di Venezia
Photo: Andrea Avezzu

동 도서를 이용해 셀 애니메이션으로 쌓아 올린 레이첼 로즈의 영상 작품까지 개별적으로는 인상적인 작품들이 많았지만 어쩐지 '비바 아르테 비바'는 조금 게으른 주제로 느껴지는 게 사실이었다. 인간을 인간답게 만드는 건 무엇보다 예술이라는 말에 동의하든 그렇지 않든 유미주의적인 '예술 우선주의'를 말하기에 베네치아보다 더 적합한 곳은 찾기 어려울 것이라고 생각하지만 말이다.

그럼에도 코로나 때문에 예기치 않게 돌아온 2022년의 '그랜드 투어'를 감행하기 위해 다구간 여정으로 기백만 원짜리 비행기 표를 예매한 건 순전히 베네치아 비엔날레 때문이었다.

2022년의 그랜드 투어

─ 페기 구겐하임과의 영적 도킹 ─

2022년은 예기치 않게 그랜드 투어의 해가 됐다. 팬데믹으로 2021년에 열려야 했던 베네치아 비엔날레가 일 년 연기되었기 때문이다. 6월 중순 나흘간 열린 아트 바젤 기간에 맞춰 카셀 도쿠멘타와 베네치아 비엔날레도 함께 돌아보기 위해 3년 만에 많은 이들이 유럽으로 떠났다.

아직 여행 계획이 없던 2022년 4월, 나는 예술의전당 한가람미술관에서 열리는 회고전에 맞춰 내한한 마이클 크레이그 마틴을 다시 인터뷰하게 됐다. 좀 더 사적인 질문들을 할 수 있었던 그때, 뜻밖의 사실을 알게 됐다. 그는 나만큼이나 베네치아를 마음 깊이 사랑하고 있었던 것이다!

◐ 처음 인사 나눌 때 아이보리 컬러의 명함을 주셔서 인상적이었어요. 당신의 이름 아래 양쪽으로 베네치아와 런던의 주소가 적혀 있더군요.

ⓐ 몇 년 전에 베네치아에 공간을 마련했어요. 런던에서 지낼 때가 더 많긴 하지만 베네치아에 있을 때는 정말 베네치아 사람처럼 살아요. 여전히 복원해야 할 게 많아 조금씩 손보고 있는 아파트에서 작업도 하고 어딜 가든 걸어 다니죠. 집에서 리알토 다리까지는 정확히 14분이 걸려요. 13분도 아니고 15분도 아니죠. 정밀하고 정확해요. 그 도시에서 살아가는 사람들만이 경험할 수 있는 시공간 운영의 페이스와 리듬이 얼마나 특별한지 몰라요. 여행객들에게 베네치아는 마법 같은 도시일 테지만 살아보면 매일매일 더 놀라워요! 베네치아 얘기만 나오면 이렇게 흥분하게 되네요.(웃음)

베네치아는 내가 가장 사랑하는 도시이자 동시에 가장 힘들어하는 도시다. 어디고 걸어 다녀야 하는 베네치아의 낭만을 사랑하지만, 20킬로그램을 꽉 채운 트렁크를 이고 지고 리알토 다리를 건너다가 눈물 찔끔거리는 순간엔 '낭만이고 뭐고 왜 또 여길 와서…'라고 혼잣말을 뇌까리게 된다.

비 내린 날은 재킷을 걸쳐도 으스스하더니 다음 날은 전격 조준하듯 해가 쨍하는 걸 보면 황당하기 그지없고, 그런 와중에 바포레토(수상 버스)는 온다 만다 알림도 없이 수십 분째 감감무소식이기 일쑤다. 미로처럼 난 길에 구글맵은 수시로 먹통, 급한 마음에 에라 모르겠다고 질주한 골목길 끝에는 쑥색 낭떠러지가 간담을 서늘하게 만든다. 하여 베네치아에

도착해 초반 며칠은 정신이 쏙 빠지도록 고생하지만 마이클 크레이그 마틴의 말처럼 어느 순간 이 도시의 페이스와 리듬에 몸과 마음을 맞추고 나면 이 도시를 떠나기도 전부터 그리워하게 된다. 서울에서는 카카오 택시를 기다리는 4~5분 사이에도 뭔가를 하려고 했던 효율 극단의 텐션 높은 일상을 살았지만, 이곳에서는 이리저리 헤매느라 겨우 찾은 전시장 문이 닫혀도 그런가 보다 하며 젤라토나 먹고 돌아오는 약간은 얼빠진 나로 변신하는 일이 그저 좋다. 바포레토 정거장에서 바다와 함께 출렁거리며 찬란한 도시를 파노라마로 보고 있으면 "비바 베네치아 비바!"를 외치게 되는 것이다.

베네치아의 여러 훌륭한 미술관 가운데 '올 타임 페이버릿'은 페기 구겐하임 컬렉션이다. 마침 을유문화사의 '현대 예술의 거장' 시리즈 중 페기 구겐하임 편의 『페기 구겐하임—예술 중독자』서문을 의뢰받은 상태이기도 했다. 작가를 인터뷰할 때면 고인이 된 이들 중 누굴 만나 얘기를 나눠보고 싶냐는 질문을 곧잘 하는데 반대로 그 질문을 내가 받는다면 단연 페기 구겐하임이다. 생전에 이 언니를 알았다면 매일 같이 술 마시고 사주를 봐주면서(실제로 페기는 자주 점성술을 봤다) 그 남자는 절대 아니라고 했을 것 같다. 물론 듣고 싶은 얘기도 많다. 시시각각 독일군의 진군 소식이 들려오는 가운데 "하루에 한 점씩" 그림을 살 때 브랑쿠시가 눈물을 줄줄 흘리며 〈공간 속의 새〉(1932~1940년)를 내주었다던 일화도 직접

듣고 싶고, 건축가 프레데릭 키슬러를 고용해 만든 금세기 미술 화랑은 얼마나 아방가르드 했는지, 잭슨 폴록에게 주문한 〈벽화〉(1943년)를 둘러싼 사소한 미스터리들의 진실은 과연 무엇이었는지도 물어볼 거다.

서문을 쓰기 위해 『페기 구겐하임—예술 중독자』를 읽으면서 새삼 감탄스러웠던 건 저명하고 부유한 독일계 유대인 집안에서 태어난 구겐하임이 초현실주의자를 비롯해 당시의 핫한 아티스트들과 보헤미안적인 공동체를 이루고, 이를 통해 현대미술의 발전에 기여한 대목이다. 당시 부르주아 집안의 여자들은 대개 직업을 갖지 않고 한 남자의 아내로서 가정을 건사하는 전형적인 '여성의 삶'을 살았다. 하지만 페기는 정해진 삶의 루트를 따르지 않았다. 대신 고통스러운 삶의 일화들 속에서 자기가 진짜로 무엇을 원하는지 용감하게 들여다보고 그에 따라 혁명적으로 운명을 개척했다. 나는 그게 가능했던 이유를 제59회 베네치아 비엔날레 《꿈의 우유The Milk of Dreams》의 총감독 세실리아 알레마니가 전시 스테이트먼트에 적은 이 구절에서 찾는다.

" 'The Milk of Dreams'라는 전시명은 레오노라 캐링턴의 저서 제목에서 따왔다. 이 책은 초현실주의 예술가가 상상의 프리즘을 통해 끊임없이 삶이 재구성되는 마법 같은 세계를 담아냈다. 그 세계에서는 누구나 변화하고, 다른 존재로 변신할 수 있으며, 어떤 무언가 또는 다른 누군가가 될 수 있다. 이 전시는 레오노라 캐링턴의 초자연적인 존재들과 다른 변

막스 에르스트의 그림과 알렉산더 콜더의 모빌이 설치된
페기 구겐하임 컬렉션의 전시실 입구.

신의 존재들을 동반자 삼아 신체와 인간의 정의를 탈바꿈시킴으로써 상상 속의 여행으로 안내한다."

페기는 상상력과 대범함을 동원해 용기 있게 자신과 여성의 삶에 대한 정의를 창조하고 실천했다.

페기 구겐하임 컬렉션에서는 이번 비엔날레의 본전시와 연계된 기획 전시《초현실주의와 마법: 마법에 걸린 모더니티》를 선보이고 있었다. 조르조 데 키리코부터 막스 에른스트, 레오노라 캐링턴, 도로시아 태닝 등 마술과 오컬트를 깊게 탐구하면서 자신의 예술적 궤적을 발전시켜 나간 작가들 그리고 그들에게 영향을 준 레퍼런스를 탐구한 전시다. 본전시《꿈의 우유》에는 이와 강력한 접점을 이루는 다섯 개 파트의 아카이브 전시 섹션이 마련돼 있었다. 알레마니는 '캡슐'에 비유한 이 섹션들을 통해 백인 남성 예술가들 그리고 서구적 가치에 도전하는 대안적인 미술사 쓰기를 시도했다.

다섯 섹션에서 소개하는 무수히 많은 작가들은 심령주의, 신지학, 심령술, 부두교 등 대안적인 인식 체계를 바탕으로 예술 세계를 추구했다는 공통점이 있다.(다음 장에 등장하는 조지아나 호턴의 작품을 만날 수 있어서 무척 반가웠다.) 그 가운데 첫 번째 캡슐인 '마녀의 요람The Witch's Cradle'은 우크라이나 태생의 미국 영화감독 마야 데렌Maya Deren의 실험적인 오컬트 영화에서 제목을 따왔다. 마르셀 뒤샹이 여배우 파조리타 마타와 함께 주연을 맡은 이 영화는 1943년 페기 구겐하임이 뉴

욕에서 개관한 '금세기 미술' 화랑에서 촬영했다. 구겐하임은
음산한 음악이 흐르는 가운데 이마 위에 그려진 오각형의 별
상징, 두근두근 뛰는 심장 모형 등이 명확한 내러티브 없이 이
어지는 아방가르드 영화의 배경으로 마땅히 자신의 공간을
내어준 것이다.

페기 구겐하임 컬렉션에서 페이버릿 전시실은 그의 방과
욕실을 개조한 동쪽 끝의 작은 공간이다. 수백 점에 달했다는
페기의 귀고리 중에 알렉산더 콜더와 이브 탕기가 만들어준
두 점이 벽난로 위에 걸려 있다. 자서전에 따르면 1942년 10월
20일 금세기 미술 화랑 개관일 밤, 페기는 하얀 이브닝드레스
를 입고 한쪽 귀에는 탕기가 만들어준 귀고리를, 다른 쪽 귀에
는 콜더가 만들어준 귀고리를 했다. "초현실주의와 추상 미술
어느 한쪽으로도 기울지 않겠다는 의지를 보여주기 위한 것
이었다."•

대각선 벽에는 콜더에게 의뢰해서 제작한 찬란한 은제 침
대 헤드가, 바로 옆에는 르네 마그리트의 〈빛의 제국〉이 어우
러져 있다. 그리고 이어지는 작은 방에는 페기의 딸 피긴 베일
이 그린 천진한 화풍의 그림이 여러 점 걸려 있다. 모녀는 서로
를 지극히 사랑하면서도 그 사랑을 온전하게 나누는 데에는
실패했는데, 양상은 다르지만 감정적으로 끝없는 평행선을

• 페기 구겐하임, 『페기 구겐하임 자서전』, 김남주 옮김, 민음인,
 111쪽.

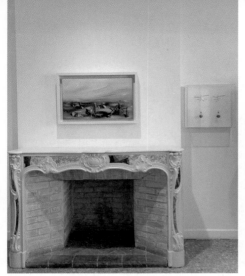

▲ 벽난로 위에는 이브 탕기의 회화 작품이 걸려 있다.

▶ 귀고리 중 윗줄은 알렉산더 콜더, 아랫줄은 이브 탕기가 만들었다.

▼ 콜더가 제작한 침대 헤드.

그리는 엄마와 나를 떠올리게 해서 한참 서성이다 정원으로 나왔다.

이 팔라초에서 여생을 보낸 페기는 미술과 더불어 유일하게 무조건적인 사랑을 베푼 존재들인 열네 마리 강아지들과 함께 정원에 묻혔다. 강아지들의 무덤과 나란히 자리한 페기의 무덤 앞에서 잠시 인사를 했다. 그리고 페기를 향한 내적 친밀감을 가득 안은 채 정원 한가운데에 놓인 비잔틴식 석조 왕좌에 앉아 셀피를 남겼다. 찍어 달라고 할 사람이 없어 타이머를 맞춰놓고 우다다 달려가 포즈를 취해야 했는데 우스꽝스러웠지만 하지 않을 수 없었다. 근사한 옷차림에 트레이드 마크였던 나비 모양의 선글라스를 쓰고 종종 이 의자에 앉아 사진을 찍었던 페기와의 영적 도킹을 위한 의식과 마찬가지였기 때문이다.

앞서 말했듯이 페기는 유연하게 자기를 변형시키면서 살아갔는데 변화의 씨앗은 페기라는 사람에게 처음부터 내재해 있었던 것 같다. 태생적으로 전위적인 인간이었다고 할까. 어렸을 때 읽은 요시모토 바나나의 『암리타』에는 다음과 같은 구절이 나오는데, 나에게는 인간이 어떤 존재인가 하는 물음에 대한 하나의 답처럼 느껴진다.

"당신이 점점 변화해가는 걸 보고 있으면 인간이란 정말 그릇이다 싶은 생각이 들어. 그릇일 뿐 그 내용물은 어떤 식으로든 변할 수 있다고. 전혀 다른 인간이 될 수도 있다고."

페기는 다른 이들의 변형 또한 자극하고 독려했다. 때론

▲ 비잔틴식 석조 좌석에 앉은 모습.

▼ 페기 구겐하임과 그녀의 강아지들의 무덤.

사적으로 때론 공적으로 자신의 도움이 필요한 사람에게 적극적으로 손길을 내밀었다. 내가 베푼 친절은 흘러 흘러 어떤 곳에서 어떤 근사한 꽃을 피울지 모른다. 그리고 나 역시 누군가가 베푼 친절로 이루어진 존재다. 즉 남을 돕는 것이 나를 돕는 것이다. 페기는 본능적으로 그런 인생의 비기秘記를 알았던 사람인 것 같다. 미술관을 나오자 어느덧 바닷가에 해가 지고 있었다.

이곳에서 바포레토로 한 정거장 거리에 있는 해리스 바 Harry's Bar로 향했다. 팔랑거리는 목재 미닫이문을 밀고 들어가 맨 끝에 겨우 한 자리를 얻었다. 나는 미술계 인사들로 보이는 대각선 앞 테이블에 앉은 이들을 흘깃거리며 우선 카르파초와 프로세코 한 잔을 시켰다. 『왜 이탈리아 사람들은 음식 이야기를 좋아할까』에 따르면, 생고기나 생선을 얇게 저며 만든 모든 종류의 음식을 가리키는 카르파초라는 이름은 1950년대 중반 이곳 해리스 바에서 처음 명명했다. 해리스 바의 단골손님인 한 귀부인이 빈혈 때문에 의사에게 고기를 날로 먹으라는 처방을 들었고 이에 가게 주인인 주세페 치프리아니는 그녀를 위해 아주 얇게 저민 쇠고기 요리를 만들어주었다는 것. 살짝 얼렸다가 얇디얇게 썬 고깃덩이에 우스터, 마요네즈, 타바스코를 섞은 소스를 곁들여 맛을 낸 카르파초를 시켜, 우아하게 빛나는 은 포크로 섬세하게 말아 먹으며 비토레 카르파초의 그림을 검색했다. 그 이유는 카르파초라는 이

272

름이 해리스 바 메뉴의 작명 전통에서 나온 것이기 때문이다.

"주세페 치프리아니가 이 요리를 발명했을 당시 베네치아 출신 화가 비토레 카르파초(1455년경~1526년경)의 전시회가 엄청난 성공을 거두고 있었다. 치프리아니는 영롱한 도자기 접시 위의 얇은 고깃점 빛깔과도 같은 진홍빛 루비색을 카르파초의 팔레트에서 발견했다."•

해리스 바의 카르파초.

• 엘레나 코스튜코비치,『왜 이탈리아 사람들은 음식 이야기를 좋아할까』, 김희정 옮김, 랜덤하우스코리아, 61쪽.

카르파초의 〈성녀 우르슬라 이야기〉를 볼 수 있는 아카데미아 미술관이 멀리 있지 않았다. 그런데 정작 아카데미아 미술관에 갈 때마다 이상하게 〈성녀 우르슬라 이야기〉를 찾아볼 생각을 하지 않는다. 아직 베네치아 화파의 진면목을 모르기 때문일지도 모르겠다. 베네치아 거장들의 작품 8백여 점을 14~18세기까지 시기별로 전시하는 아카데미아 미술관에서는 이번 비엔날레 시즌에 일부 공간에서 아니시 카푸어의 작품을 선보였다. 아니시 카푸어는 아카데미아 미술관을 비롯해 현대미술 프로젝트의 거점으로 삼기 위해 직접 구입한 팔라초 만프린에서 강렬한 작품 세계를 펼쳐냈다.

다음 날 나는 아카데미아 미술관의 카푸어 작품 앞에 서 있었다. 너무도 명료하게 핏덩이를 연상시키는 붉은 안료로 칠갑해놓은 거대한 조각과 캔버스는 미학적 웅장함 속에 충격적인 메스꺼움을 불러일으켰다. 카스텔로 디 아마의 6평 남짓한 예배당에서 보았던 카푸어의 작고 붉은 원은 나를 경외감에 휩싸이게 했는데 이 거대한 작품들은 아무런 감흥도 안 겨주지 못했다.

하지만 아쉬워할 건 없었다. 비엔날레 기간에 베네치아는 도시 전체가 거대한 미술관이 되니까. 아르세날레와 자르디니 공원에서 열리는 본전시와 국가관 전시 외에도 도시 곳곳에서 수십 개의 비엔날레 병행 전시와 위성 전시가 열리는 덕분이다. 현대미술계에서 내로라 하는 작가들이 베네치아의 영광이 찬란하게 기록된 팔라초palazzo(중세 이탈리아의 도시

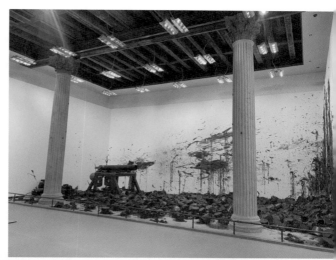

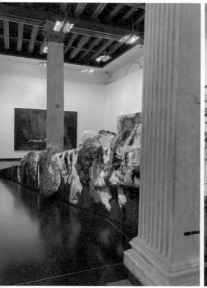

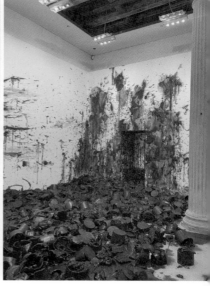

아니시 카푸어가 아카데미아 미술관에서 선보인 전시 전경.

국가 시대에 세워진 관청 혹은 귀족의 저택)에서 여는 개인전들은 섬세하게 동선을 짜서 필수적으로 관람해야 할 볼거리다. 평소에는 개방하지 않는 곳도 많아서 역사적인 명소도 방문하고 그곳을 재해석한 장소 특정적 작품을 볼 수 있는 유일무이한 기회를 누리는 셈!

이번 비엔날레에서 가장 '인스타그래머블 한' 위성 전시는 13세기에 지어진 학교, 교회, 묘지로 구성된 복합적인 건축물 스쿠올라 그란데 디 산 조반니 에반젤리스타에서 열린 스위스 미술가 우고 론디노네 전시였다. 고딕, 르네상스, 바로크, 로코코 양식이 혼합된 이곳에는 'True Cross'라고 불리는 진귀한 유물, 베네치아 화가들의 그림, 파이프오르간 등이 몇 세기에 걸쳐 소중하게 보관돼 있다. 무엇보다 생과 사가 한 공간에서 만나는 곳에 론디노네는 개인적인 아픔을 상승과 하강으로 형상화했다. 자기 지인들을 모델로 한 '구름 인간'들은 날아오르고, 뜻깊은 순간을 추억하는 형형색색의 양초들은 무덤으로 녹아내린다. 그리고 거대한 원 조각 〈the sun Ⅱ〉는 돌고 도는 우리 일생이 자연의 순환과 궤를 같이한다고 말해준다. 이번 전시의 제목 'Burn Shine Fly'는 세상을 떠난 작가의 반려자 존 조르노의 시구절 'You got to burn to shine'에서 따왔다고 한다.

산 조반니 에반젤리스타의 중정에 설치한 거대한 황금빛 원 조각 〈the sun II〉(2021년).

《Burn Shine Fly》전시 전경.
지인들을 모델로 폴리우레탄을 캐스팅해 만든 〈human cloud〉(2022년) 시리즈.

무덤이 있던 자리에 설치한 브론즈 캐스트 촛불 조각 시리즈.

개인적으로 가장 좋았던 팔라초 전시는 폰다지오네 퀘리니 스탬팔리아에서 열린 욘 보, 이사무 노구치, 박서보 3인전이었다. 베네치아가 도시로서 모습을 갖추던 시기에 크게 기여한 스탬팔리아 가문의 저택이던 스탬팔리아 재단은 가문의 다채로운 아트 컬렉션을 선보이는 갤러리, 4만 권의 장서를 소장한 도서관 등이 모여 있는 복합 문화 공간으로 활용되고 있다. 비엔날레 시즌을 맞아 이곳 현대미술 프로그램의 큐레이터는 베트남 출신으로 네덜란드에서 활동하는 욘 보Dahn Võ를 초대해 색다른 전시를 구성했다. 욘 보는 일본계 미국인 조각가 이사무 노구치, 단색화의 아이코닉한 한국 화가 박서보와 함께 자기 작품을 이 유서 깊은 건물의 컬렉션과 함께 배치하면서 시대와 주제를 가로지르는 무형의 대화를 나누도록 했다. 스마트폰으로 찍은 들꽃과 작가의 아버지가 연필로 적은 꽃의 라틴어 학명으로 이뤄진 욘 보의 사진 설치 작품, 이사무 노구치의 종이로 만든 아카리 램프, 그리고 박서보의 단색화는 공간과 조화를 이루며 인상적인 장면들을 만들어냈다.

무엇보다도 전시가 포르테고Portego에서 시작하는 게 좋았다. 포르테고는 일종의 현관인데 베네치아만의 독특한 특징을 가지고 있다. 1층의 포르테고는 물가로 접근할 수 있도록 설계되고, 2층의 포르테고는 16세기에는 댄스파티 등이 펼쳐진 접견 홀, 17세기에는 컬렉션을 자랑하는 방으로 활용됐다. 그렇게 사용된 이유는 너른 공간과 햇살이 근사하게 들이비치는 창 덕분이다. 무라노 글라스 창문과 우아하게 접혀 올라

간 커튼 그리고 웅장한 꽃무늬의 유리 샹들리에가 호화로운 풍경을 선사했다. 주로 끼니를 해결하던 숙소 근처의 가성비 만점의 식당 이름도 'Al Portego'로 Al은 to the라는 뜻이다.

스템팔리아 재단 건물은 높은 습도와 바닷물로 손상돼 1950년대에 베네치아 출신의 건축 거장 카를로 스카르파가 리모델링했다. 그리고 2천 년대 들어서는 그의 제자인 마리오 보타가 또 한 번 손봤다.(우리나라에서는 리움 미술관, 남양성 모성지로 유명한 건축가다.) 나는 스카르파가 공들였다고 하는 1층, 그중에서도 리모델링하면서 새롭게 메인 로비가 된 '뉴 포르테고New Portego'에서 한참 머물렀다. 바닷물이 찰박찰박 벽에 부딪히는 소리도, 독특한 기하학적 무늬의 스크린도어 사이로 보이는 베네치아의 전형적인 풍경도, 그리고 그 사이에 놓인 노구치의 램프도 무척이나 아름다웠다.

1978년 일본에서 사고로 유명을 달리한 스카르파는 자기가 직접 디자인한 브리온 가족 묘소Tomba Brion에 묻혀 있다. 45도로 비스듬히 배치된 묘비 앞의 담장에 리넨으로 감긴 채 서 있는 자세로. 일생이 이렇게 완벽하게 스타일리시한 사람들이 있다. 그들의 발자취를 좇는 것만으로도 즐겁다.

▲ 박서보 작가의 작품은 뒷면을 볼 수 있게 설치했다.

▼ 카를로 스카르파가 리모델링한 1층 로비 공간에 설치한 이사무 노구치의 조명.

▲ 이 전시에서 큐레이팅을 맡은 온 보는 사진 설치 작업을 선보였다.

▶ 박서보, 이사무 노구치, 스탬팔리아 재단의 컬렉션인 아르투로 마르티니의
 입상과 부조 조각이 조화를 이룬 공간.

◀ 포르테고 홀에 설치된 이사무 노구치의 램프들.

▲ 리모델링하면서 새롭게 메인 로비가 된 뉴 포르테고에 설치된 욘 보의 작품.

보이지 않는 세계를 좇는 여정[*]

"할머니가 돌아가셨잖아. 이럴 땐 슬퍼해야 하는 거야."

향미 미장원 아줌마는 나를 보며 말했다. 여덟 살이면 그렇게 어린 나이가 아님에도 당시 나는 죽음이 뭔지 몰랐던 것 같다. 기억나는 것이라곤 그 말을 하던 아줌마의 표정과 집 마당에 놓인 관을 뒤덮은 새하얀 국화꽃뿐이다.

몇 년 후 할머니가 돌아가신 마당 있는 집의 2층에 살 때였다. 중국에서 '쿵후'를 배워 온 아빠는 도장을 차렸고, 나는 도장에 다니는 회원들만 보면 과자 사 먹을 돈을 얻으러 다녀서 '백원만'이라고 불렸다. 우리 집 구조는 특이했는데 계단으로 2층에 올라가서 문을 열면 먼저 도장이 나왔고 거기를 지나야 집이었다. 동네 극장에서 강시가 나오는 영화를 봤던가, 친구 집에서 〈엑소시스트〉를 본 날이었는지도 모르겠다.

[*] 이 글에서는 율리아 포스[Julia Voss]가 쓴 책 『힐마 아프 클린트 평전』(조이한·김정근 옮김, 풍월당, 2021년)과 테이트 모던의 전시 《Forms of Life》의 리플렛, 조지아나 호턴[Georgiana Houghton]의 웹사이트(https://georgianahoughton.com)를 폭넓게 참고했다.

불 꺼진 도장을 가로질러 가족들이 있는 집까지 가야 하는데 어찌나 무섭던지. 그때 도장 앞에서 돌아가신 할머니를 만났다. 분명 환영이었거나 그즈음 꾼 꿈에 대한 기억이 잘못 편집된 것이겠지만 느낌만은 아직까지 생생하다. 온몸의 털이 곤두설 정도로 무섭고 애틋한 동시에 매혹적이었다. 내가 보이지 않는 세계로 떠난 존재를 만났어!

진실의 여부도 오리무중인 일종의 원체험 이후로 나는 엑소시즘과 임사체험, 무속을 비롯한 온갖 종교의 의식과 미술에 대한 애호를 발전시켜 나갔다. 그리고 일찍이 '수포자'로서 수학 시간에는 당시 유행했던 『아하 프로이트』류의 대중적인 심리학 도서를 교과서 안에 겹쳐 읽다가 혼나곤 했다. 결국 나는 심리학을 전공하고자 사회과학부에 진학했다. 지금은 안다. 내가 진짜로 공부하고 싶었던 건 개별 인간의 마음과 행동을 '과학적으로' 탐구하는 심리학이라기보다 육체가 소멸해도 영혼이 존재한다는 믿음에 따라 초월적인 삶의 방식을 추구하는 심령주의에 가까웠다는 걸. 그래서 특히 연구의 출발점에서 심령주의의 영향력이 감지되는 카를 구스타프 융의 학설을 공부하는 분석심리학 강의 시간에는 1분 1초가 희열 그 자체였다.(한국 분석심리학의 대가 이부영 교수가 번역한 당시의 교재『분석 심리학』을 아직도 가끔씩 펼쳐 본다.)

그런 나에게 "그림은 나를 통해서, 밑그림도 없이, 엄청난 힘으로 그려진다"라며 보이지 않는 존재가 전한 메시지를 바탕으로 '정신적 왕국의 지도'를 제작했던 힐마 아프 클린트는

온 생애를 바쳐 기다려온 작가라 해도 과언이 아니다. 올해 초 영국의 테이트 모던에서 2023년 4월부터 9월까지 힐마 아프 클린트와 피에트 몬드리안의 2인전《Forms of Life》가 열린다 는 사실을 알게 된 이후 나는 런던행 항공권을 끊을 날만을 고대할 수밖에 없었다.

이번에는 기필코 보러 가리라, 사뭇 결연했다. 뉴욕 구겐 하임 미술관에서 열린 힐마 아프 클린트의 회고전을 놓쳤기 때문이다. 2018년 10월부터 이듬해 봄까지 열린《Hilma af Klint: Paintings for the Future》는 미술관이 설립된 이래로 가 장 많은 관람객 수를 기록하며(대략 60만 명) 현대미술사에서 재발견된 아티스트인 아프 클린트를 제대로 띄웠다. 그리고 구겐하임 전시가 끝난 지 4년이 지난 시점에 테이트 모던은 비 슷한 시기에 활동한 또 다른 추상미술의 선구자인 피에트 몬 드리안과의 2인전으로 승부수를 두었다.

연초부터 휘몰아치던 일들이 하나둘 정리되던 봄의 한 가운데 나는 열흘 후에 출발하는 런던행 티켓을 '질렀다'. 시 간은 빠르게 흘러 5월 17일 저녁 5시 25분, 나는 귀퉁이가 닳 도록 읽은 『힐마 아프 클린트 평전』과 함께 런던 히드로 공항 에 도착했다. 다음 날, 그다음 날도 내 일정은 오로지 테이트 모던의《Forms of Life》를 보러 가는 것뿐이었다. 당일 아침, 런던 동쪽의 로어 클랩턴 지역에 있는 에어비엔비에서 빨간 색 이층버스를 타고 테이트 모던까지 가는 길이 어찌나 설레

던지, 백 년도 전에 그려진 그림을 보러 가는 게 이렇게까지 가슴 떨 일인지, 내 자신이 어이가 없어서 웃음이 났다.

전시가 시작되는 입구의 벽에는 스웨덴의 스톡홀름에서 활동한 힐마 아프 클린트(1862~1944년)와 네덜란드 암스테르담에서 활동한 피에트 몬드리안(1872~1944년)의 흑백 사진이 나란히 붙어 있었다. 19세기 말에 태어나 같은 해에 사망한 두 작가는 서로를 알지 못했지만 많은 공통점을 가지고 있었다. 아카데미에서 전통적인 교육을 받은 풍경화가로 경력을 시작했고 이후 자신들이 배운 표현의 관습에서 벗어나 각자의 시각 언어로 추상미술의 가능성을 발전시켰다.

전시 초반부는 두 작가의 공통점에 집중되어 있었다. 가장 눈에 띈 건 그들이 꽃과 나무를 즐겨 그렸다는 점이다. 자연에 대한 두 작가의 경외심과 애호, 탐구심은 그들의 예술 세계 전반에서 확인할 수 있다. 몬드리안은 꽃의 조형적 아름다움을 표현하고자 백합이나 국화 같은 재배종 꽃을 그림의 주인공으로 삼았고, 아프 클린트는 고려엉겅퀴나 수레국화 등 북유럽에서 자생하는 식물을 탐구하는 태도로 스케치했다.*

많은 문화권에서 나무는 신과 인간을 연결하는 영적 상징물, 순환이라는 지구의 리듬을 가장 상징적으로 나타내는

* 클린트는 수의학 연구소에 소묘 화가로 채용되기도 할 만큼 자연과학에 소양이 뛰어났다. 당시 자연과학 책에 들어가는 일러스트레이션을 그리는 일에는 이례적으로 여성 작가들도 수월하게 고용됐다.

중심축axis mundi으로 여겨진다. 아프 클린트는 종교와 신화에 자주 등장하는 우주목宇宙木을 소재로 자연과학적 지식과 아르누보의 영향이 느껴지는 〈인식의 나무〉(1913~1915년) 시리즈를 제작했다. 몬드리안은 〈The Red Tree〉(1908년) 등을 통해 나무의 본질적인 형태를 수직과 수평으로 압축한 조형적 표현을 실험했다.

아프 클린트의 〈Evolution〉(1908년) 시리즈와 몬드리안의 삼면화 〈Evolution〉(1911년)이 마주 보는 전시실에서는 쉽게 발이 떨어지지 않았다. 두 작가에게 정신적, 예술적 진화는 일생의 '문제'였다. 그리고 '진화'를 추구하는 과정에서 최첨단의 영성 운동에 가까웠던 신지학이 중요한 가이드가 되었다. 1904년에 아프 클린트는 신지학회의 스톡홀름 지부인 아디아르Adyar에 가입했고, 몬드리안은 1909년에 암스테르담의 신지학회에 가입했다.

그런 의미에서 독립적인 아카이브 전시처럼 펼쳐 보인 'The Ether(에테르)' 섹션이 특히 흥미진진했다. 넓은 공간을 할애해 두 작가를 둘러싸고 있던 20세기 초 유럽 사회의 문화적 맥락과 지식 분야의 중요한 발견, 변화하는 대중의 세계관 등을 살펴볼 수 있게 한 섹션이었다. 아프 클린트의 영성 다이어리, 몬드리안의 별자리 차트, 루돌프 슈타이너의 다이어그램, 헬레나 블라바츠키의 책『비밀 교의: 과학, 종교 그리고 철학의 종합The Secret Doctrine: the Synthesis of Science, Religion and Philosophy』... 당대의 정신문화가 어떤 풍경을 그리고 있었는지 생생하게 전

하는 전시품들이 어쩌나 흥미롭던지 현란하게 번역 앱을 써 가며 눈이 뻑뻑할 때까지 유리 진열대 안을 들여다봤다.

　무엇보다 트럼프 카드 크기의 엽서에 인쇄된 헬레나 블라바츠키의 초상 사진은 신묘한 안광으로 시선을 잡아끌었다. 캡션에서는 이 사진이 몬드리안의 사망 당시 그의 유품에서 나왔다고 밝히고 있다. 러시아 태생의 블라바츠키는 『베일을 벗은 이시스』(1877년), 『비밀 교의』(1888년)를 저술해 세계의 모든 종교는 고대 지혜의 단일 원천에서 비롯되었다고 주장한 전무후무한 영매이며, 1875년에는 뉴욕에 신지학협회를 설립했다.

　나는 항상 궁금했다. 왜 찰스 다윈이 진화론을 설파하고 알렉산더 그레이엄 벨이 전화기를 개발하고 현미경이 고안되는 등 과학에서 눈부신 발전이 일어난 시기에 신지학神知學이 선풍적인 인기를 끌었을까. 한동안 서구 사회의 가장 영향력 있는 신념 체계로 자리 잡은 신지학은 "합리주의에 반하고 인간적인 인식 능력을 초월해 신비적인 계시와 직관에 의해서 신과 직접 교제하면서 그 같은 신비를 다지려는"• 학문이다. 과학의 발전과 산업화가 가속화되면서 물질주의가 팽배하던 세태에 대한 반작용으로 직관과 초월을 추구하게 됐던 것일까. 아니면, 그동안 서구 사회를 지배해온 기독교의 유일신에 대한 믿음에 진화론 등이 균열을 내며 불안을 가중시켰던 것

• 　가스펠서브, 『교회용어사전』, 생명의말씀사.

▲ 아프 클린트가 친구를 만나기 위해 정기적으로 방문했던 시골 마을 가그네프Gagnef에서 접했던 수공예 의상과 성서 벽화 등. 아프 클린트는 꽃과 식물을 표현한 전통적인 기법에서 영향을 받았다.

▶▲ 아프 클린트의 〈Blue Book 10: Altarpieces〉, 1915년.

▶▼ 몬드리안의 유품에서 발견된 신지학 창시자 헬레나 블라바츠키의 사진.

▲ 영국의 물리학자 올리버 로지가 쓴 『The Ether of Space』(1909년).

▼ 1911년 점성가 아드리안 반 데 비셀^{Adriaan van de Vijsel}이 그려서 해석한 몬드리안의
별자리 출생차트.

일까. 어쨌거나 반감과 불안을 다스려줄 새로운 믿음 체계가 필요했던 건 확실해 보인다. 나는 'The Ether' 섹션에서 내 오랜 의문의 반은 해결되고 나머지 반은 더 많은 질문으로 분화되는 걸 속수무책으로 지켜봐야 했다.

《Forms of Life》가 2인전이라고 해도 전시의 마지막 섹션, 하이라이트 무대는 힐마 아프 클린트에게 헌정되는 것이 마땅했다. 드디어 '열 점의 대형 그림'이라는 뜻에 걸맞게 각각 가로 2.4미터 세로 3.28미터의 그림 열 점으로 구성된 〈The Ten Largest〉(1907년)에 둘러싸일 순간이 왔다! 클린트 작품 세계의 첫 번째 전성기에 제작된 이 작품은 1907년 여름에 작업 준비를 시작하고 10월 2일부터 12월 7일까지 아주 빠른 속도로 제작됐다. 클린트는 〈The Ten Largest〉를 달걀노른자를 섞어 반죽한 템페라 물감을 사용해 그렸는데 엄청나게 많은 달걀을 사용한 탓에 가족 소유의 농장에서 일하는 농부들이 놀랐다는 후일담이 전해진다.

"내 임무가 성공한다면 인류에게 큰 의미가 있을 것입니다. 왜냐하면 나는 삶의 광경이 시작되는 순간부터 마지막 순간까지 영혼의 길을 묘사할 수 있기 때문입니다."

작업 노트에 차분한 문체로 자신만만한 술회를 남긴 클린트는 〈The Ten Largest〉 시리즈를 통해 어린 시절부터 노년에 이르는 인생의 단계를 표현한다. 'No.1, Childhood'에서 시작해서 'No.10, Old Age'에 이르는 대형 그림들에는 서예라고

해도 좋을 정도로 화면을 여유 만만하게 채우는 불가해한 문자가 가득하다. 아프 클린트의 작업 노트를 토대로 한 연구에 따르면 wu는 진화, mwu는 믿음, 동그라미는 단결, 노랑과 빨강은 즐거움과 남성성, 파랑과 라일락색은 섬세함과 여성성을 상징한다고 하는데, 이와 같은 해석에서 작가조차도 일관성을 유지하지 않았다. 사실 〈The Ten Largest〉의 완전체에 둘러싸여 있는 순간에는 그런 생각조차 떠오르지 않았다. 그저 황홀감에 젖은 채 싱글거리며 에그 템페라 특유의 우아한 생기를 발산하는 그림을 훑고 또 훑었을 뿐이다. 앙상블을 이루는 생명체, 왈츠를 추는 듯한 꽃과 이파리, 줄기차게 반복되는 나선이 몽환적으로 떠다니는 화면을 바라보던 그 순간은 세상과 나의 경계가 찬란하게 무너져 내린 듯했다.

인생 말기에 아프 클린트는 자신의 작품을 전시할 건물을 나선 모티프로 설계했다.(나선 모티프는 진화, 변화, 혁명 등을

아프 클린트의 스케치를 바탕으로 제작한 나선형 신전 건축 모형.

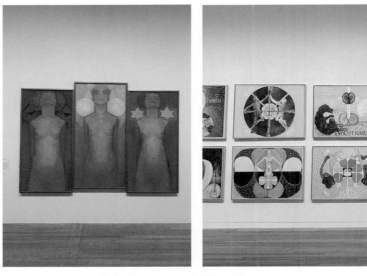

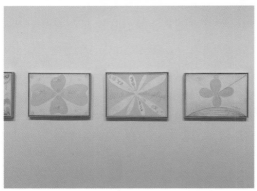

▲ 피에트 몬드리안, 〈Evolution〉, 1911년.

▲▶ 힐마 아프 클린트, 〈The Evolution, The WUS/Seven-Pointed Star Series, Group VI〉, 1908년.

▼ 힐마 아프 클린트, 〈The Eros Series, The WU/Rose Series, Group II〉, 1907년.

▶▶ 힐마 아프 클린트가 1907년에 제작한 〈The Ten Largest Group IV〉 전시 전경.

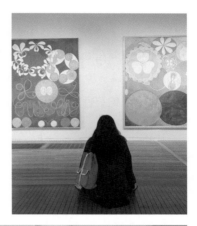

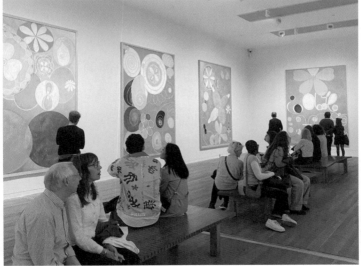

상징한다.) 방문객이 하늘을 향한 나선형의 길을 따라 올라가면서 그림이 표현하고자 한 영적 여정을 떠나는 모습을 상상하며 그와 같은 설계를 스케치로 남긴 것이다.('The Ether' 섹션에서는 그 스케치를 바탕으로 제작한 건축 모형을 만날 수 있다.) 이 건물의 가장 중요한 공간에 〈The Ten Largest〉를 배치한 걸로 보아 작가도 이 그림들이 가장 중요한 작품이라고 생각한 것 같다. 흥미로운 건 아프 클린트의 비전대로 백 년 후 구겐하임 미술관의 초대 관장 힐라 폰 르베이가 건축가 프랭크 로이드 라이트에게 나선 모티프로 설계해 달라고 부탁한 뉴욕 구겐하임에서 아프 클린트는 〈The Ten Largest〉를 선보이며 60만 명의 관객들에게 영적인 아름다움을 선사했다는 사실이다.

며칠 후 나는 서머셋 하우스에 있는 코톨드 갤러리의 나선형 계단을 오르며 '깨달음을 향한 여정'을 체험하고 있었다. 이 미술관에서는 맨 꼭대기, 로톤다 천창에서 쏟아지는 햇살을 한껏 받아들이며 환영하는 세실리 브라운의 〈Unmoored From Her Reflection〉(2021년)으로 관람을 시작해야 한다. 2021년에 갤러리가 재개관할 때 곡선형 패널로 제작돼 설치된 이 그림을 맞닥뜨리면 반사적으로 탄성이 터진다. 이 자리가 영국 왕립 미술 아카데미의 본거지였던 때로부터 무려 250년 만에 새로 걸린 작품으로, '회화적인 황홀' 하면 가장 먼저 손꼽고 싶은 그림이다.(이 작품은 2023년 말까지 전시된다.)

코톨드 갤러리에 설치된 세실리 브라운의 〈Unmoored From Her Reflection〉, 2021년.

영국 출신의 미국 작가 세실리 브라운은 이 작품을 제작할 때 맞은편 전시장에 줄줄이 걸린 세잔, 드가, 고흐, 마네 등화려하기 그지없는 코톨드의 상설 컬렉션을 떠올리며 기라성같은 대가들과 그룹전을 한다는 생각으로 작업했다. 그들이성취한 회화사에서는 언제나 남성 화가가 여성의 누드를 그렸던 것에 반해 남성 누드가 전면에 등장하는 그림을 그렸다. 무엇보다 유머를 담아서 말이다. 그러니 이 그림에서 몇 걸음만더 들어가면 볼 수 있는 마네의 〈풀밭 위의 점심 식사를 위한습작〉(〈풀밭 위의 점심 식사〉는 파리 오르세 박물관에서 볼 수 있다)과 번갈아 가면서 보는 즐거움을 놓치지 말아야 한다.

지난 2016년에 코톨드 갤러리에서는 조지아나 호턴의개인전《Spirit Drawings》가 열렸다. 정확히 145년 만에 괴짜아마추어 예술가의 신묘한 그림 정도로 치부되던 호턴의 예술이 본격적으로 재평가된 것이다. 1871년에 호턴은 코톨드 갤러리에서 얼마 떨어지지 않은 올드 본드 스트리트의 뉴브리티시아트 갤러리를 임대하고 신문에 광고를 내기 위해파산 직전까지 갈 정도로 무리해 개인전을 열었다. 'Spirit Drawings in Water Colours'라고 이름 붙인 이 전시에서 호턴은 세계 최초로 비구상적인 회화 작품을 선보였다. 대체로 가로세로 30센티가 조금 넘는 크기였는데 화면에 보이는 것이라곤 소용돌이치는 가는 선과 격랑이 이는 바다처럼 일렁이는 빨강, 파랑, 황토, 보라색들뿐이다. 간혹 그냥 봐서는 여자인지 남자인지 알 수 없는 인물이나 인간의 눈처럼 보이는 구

▲ 조지아나 호턴, 〈Glory Be to God〉, 1864년.
 Courtesy Victorian Spiritualists' Union, Melbourne, Australia

▼ 조지아나 호턴, 〈The Eye of God〉, 1862년.
 Courtesy Victorian Spiritualists' Union, Melbourne, Australia

상적인 요소가 발견되기도 하지만 극히 일부분이다.

조지아나 호턴과 힐마 아프 클린트는 누구나 의심 없이 추상회화의 선구자로 여기는 바실리 칸딘스키, 몬드리안, 카지미르 말레비치보다 수십 년 앞서 비구상적인 회화를 제작했다. 하지만 지금껏 그녀들이 미술계의 인정을 받지 못했던 이유는 두 작가의 추상회화는 순수하게 미학적인 의도에서 제작한 작품들과는 애초부터 의도가 꽤 다르기 때문이다. 호턴과 아프 클린트는 영성주의적 신념 아래 보이지 않는 세계와 소통하기 위해 혹은 그러한 접촉의 부산물로서 작품을 생산했다.

아프 클린트와 호턴은 세앙스séance●, 즉 심령회에서 만난 보이지 않는 존재의 계시에 따라 그림을 그렸다. 아프 클린트는 열일곱 살, 호턴은 마흔다섯 살부터 심령회를 경험했는데 공교롭게도 그즈음 둘 다 여동생을 잃는 비극을 겪는다. 이 사건은 두 작가가 심령회에 몰두하는 계기가 된다. 보이지 않는 존재와의 접촉을 꾀하는 의식을 통해서 죽은 동생을 만나고 싶다는 간절한 그리움을 풀어내고자 했을 테다.

우리가 현재 접하는 아프 클린트의 작품과 스타일이 본격적으로 여물기 시작한 것은 1896년 서른네 번째 생일을 맞아 다른 네 명의 여성과 '5인회'라는 모임을 결성한 후부터였

● 영혼과 소통하려는 시도를 일컫는 말로 세앙스라는 단어는 'session'을 뜻하는 프랑스어, '앉아서'라는 뜻의 고대 프랑스어 'seoir'에서 유래했다.

'5인회'가 1903년도에 종이에 흑연으로 그린 영적인 드로잉.

다. 그들은 자신들만의 제단을 디자인하고 옷을 맞춰 입었다. 각각 손을 붙잡은 채 전기가 흐르는 회로처럼 고리를 만들어 예배 의식을 진행하고, 블라바츠키는 물론 그녀를 이어 신지학의 리더로 등장한 루돌프 스타이너의 저서를 공부하며, 어떤 높은 곳에서 자신들에게 다가온 알 수 없는 힘을 나선, 원, 타원, 격자 같은 기하학적 구조로 스케치했다.

한편 호턴은 '플랑셰트planchette'라는 도구를 사용했다. 플랑셰트는 옛날 화가들이 쓰던 목재 팔레트에 바퀴를 달고 연필을 끼워 넣을 수 있게 구멍을 뚫은 형태의 장치다. 영성주의가 퍼져 나가고 심령회가 유행하기 시작한 19세기 초 프랑스에서 활동한 심령주의의 창시자인 앨런 카덱Allan Kardec이 1853년에 발명했다. 그리고 심령회 모임에 참석한 호턴에게 플랑셰트는 창작의 도구로 다가왔던 모양이다. 그녀는 자기와 함께 아카데미에서 전통적인 미술 교육을 받았던 동생이

1860년 보스턴에서 제작된 플랑셰트 광고.

죽자 그동안 해왔던 것과는 전혀 다른 작품을 창작하기 시작했다. 최고급 아카시아나무로 맞춤 제작한 플랑셰트 위에 손을 얹고 영혼과의 소통을 시도해 그들과 함께, 때로는 혼자서 비구상적인 회화를 제작한 것이다.

한 가지 의문이 든다. 심령주의적·신지학적 신념에 따라 작품을 제작한 두 작가를 현대미술가라고 말할 수 있을까? 그들이 살아 있다면 자신들이 오늘날 '추상미술의 선구자'로 소비되는 걸 보면서 어떻게 생각할까?

이 질문들에 답하기 전에 두 작가가 심령회에 몰두한 외부적 동기를 짚고 넘어가야 한다. 스무 살의 아프 클린트가 스톡홀름 왕립 미술 아카데미에 다니기 시작한 1882년에 파리, 뮌헨, 런던 등 다른 유럽 도시의 국립 미술 아카데미에서는 여전히 여학생을 거부했다. 화가를 꿈꾸는 미술 학도들에게 가장 중요한 누드 드로잉 시간에 옷을 입은 여학생이 나체인 남자를 관찰하고 그리는 일이 적절하지 않다고 생각했기 때문이다. 그러니 클린트보다 50여 년 일찍 태어난 호턴이 받은 미술 교육이란 훨씬 더 어려운 환경에서 이루어졌을 테다. 호턴이 살았던 빅토리아 시대에는 물론이고 클린트가 활동했던 20세기 중반까지도 모든 영역에서 남성이 주도권을 쥐고 있었다. 오직 심령회 모임에서만 달랐다. 여성이 초청자, 영매, 총무 등으로서 주역을 담당하며 사회 어느 분야에서도 가능하지 않았던 특별하고 독립된 지위를 누릴 수 있었던 것이다.

영화의 초반부에 힐마 아프 클린트가 살았던 스톡홀름의 현대미술관에서 열린 전시 《A Pioneer of Abstraction》 (2013년 2월 16일~5월 26일)이 의미심장하게 언급되는 〈퍼스널 쇼퍼〉에서 크리스틴 스튜어트가 분한 '모린'은 자신을 이렇게 소개한다. "나는 영매medium예요." 평생 미혼으로 어머니와 함께 살며 창작 활동을 이어간 조지아나 호턴과 레즈비언으로서 몇몇 연인과 동반자적 관계를 가졌던 힐마 아프 클린트는 모두 영매였다. 그래서인지 저승의 존재와 소통하고 미래를 내다보았던 그녀들은 오늘날 자신들의 작품이 합당한 평가를 받게 될 줄 알고 있었던 것 같다. 아프 클린트는 1906년 일기에 "내가 감당했던 시도들로 사람들은 놀라게 될 것"이라고 썼으며, 죽기 전 조카에게 그림을 물려주며 자신의 작품 중 '+X'가 표시된 것들은 "내가 죽고 20년이 지난 다음에야 비로소 개봉해야만" 한다고 유언했다. 호턴 역시 자기가 세계에서 유례가 없는 작품을 창작했으며 "진정한 의미에서 좋은 작업을 수행했다"는 것을 알았다.

런던을 떠나기 전에 꼭 가봐야 할 곳이 있었다. 바로 1930년대 중반 영국 인본주의 협회의 본부로 지어진 루돌프 슈타이너 하우스다. 신지학계의 스타로 등극한 슈타이너는 1912년에는 신지학회를 탈퇴하고 새롭게 인지학협회를 창립했다. 이 시기에 힐마 아프 클린트는 여러 차례 루돌프 슈타이너에게 자기 작품의 행방을 의논하고 싶어 편지를 보냈지만

적절한 답을 얻지는 못했다.

당시 아프 클린트의 예술 세계는 철저히 '이중생활'로 분리되어 있었다. 살롱전 등 화가로서 공식적인 활동을 할 때는 관습적인 아카데미 화풍의 그림만 선보였고, 심령회를 통해 그린 선구적인 추상미술 작품들은 비밀에 부쳤다. 이 작품들을 세상에 공개하고자 하는 마음이 생겼을 때 슈타이너를 찾았던 것이다. 아프 클린트는 작품을 촬영한 사진과 작품을 축소해서 그린 채색 수채화가 짝을 이룬 앨범 10권을 여행 가방에 넣고 여러 차례 그를 찾아갔다. 스위스 바젤 근교에 있는 괴테아눔*에서 한 계절 동안 머무르기까지 하면서 말이다. 하지만 직접 그림을 그리고 조각을 하기도 했던 슈타이너는 괴테아눔의 천장화나 벽화 등을 작업할 작가로 그녀를 고려한 적이 없으며, 아프 클린트가 괴테아눔에 작품 기증 의사를 밝히자 불명확한 태도로 거절했다.

파크 로드 35번지, 루돌프 슈타이너 하우스의 파사드 한가운데에는 아프 클린트의 〈The Swan, No. 17, 1915〉가 포스터로 제작되어 걸려 있다. 기하학적이고 대칭적인 구성과 선명한 색상이 시선을 잡아끈다. 오늘날에도 세미나, 공연, 콘서트 등 정신성을 지향하는 이벤트가 활발하게 이뤄지는 루돌프 슈타이너 하우스에서는 얼마 후 《Forms of Life》를 기념

* 본래 괴테의 작품을 연구한 학자이자 가정 교사였던 루돌프 슈타이너(1861~1925년)가 1913년에 교육과 연구, 회합을 위한 본부로 설계한 건물.

1930년대 중반 영국 인본주의 협회의 본부로 지어진 런던의 루돌프 슈타이너 하우스.

해 심포지엄이 열린다고 했다. 그토록 슈타이너에게 인정받고 싶어 한 그녀의 간절함을 생각하면 어쩐지 아이러니하게 느껴지기도 한다.

아프 클린트의 그림 속 기호를 본뜬 형형색색의 모빌이 걸려 있는 1층 서점부터 가우디와 프랭크 게리를 동시에 연상시키는 내부 공간을 빠짐없이 둘러보며 그런 생각을 했다. 아프 클린트나 호턴이 트랜스 상태에서 접촉한 건 저승의 영혼이 아니라 의식의 수면 아래 잠재하는 자기 자신의 창조성이 아니었을까? 두 작가의 그림에 나타난 추상적인 형상들은 보이지 않는 세계를 좇기 위한 영적 '지도'이자 현실을 초월하고자 하는 창조력의 발로였다고 말이다.

아트 데스티네이션 #좌표공유

이 책의 제목을 '정신의 역마, 아트라는 포털'이라고 짓고 싶다고 하자 친한 친구들이 60대 인사동 화랑 대표님의 회고록 제목 같다면서 펄쩍 뛰었다. 아쉬워서 여기에 적는다.

나에게는 상상 속에서라도 시공간을 내 맘대로 이동하며 사는 것이 최고의 럭셔리다. 다행히 미술 덕분에 돈 한 푼 안 들이고 지금 여기를 탈주해 온 시대와 장소를 유랑하며 살아간다. 2023년 대한민국이 아닌 어딘가로 홀연히 사라지고 싶을 때 찾는 곳을 공유하고자 한다. 대부분 상설 전시이거나 영구 컬렉션이라서 언제라도 찾아갈 수 있다.

1

영하로 떨어져 몹시 추운 날, 국립현대미술관 과천을 찾는다. 과천관의 석조 다리 위 난간에는 제니 홀저가 선정한 〈11개의 경구들에서 선정된 문구들〉을 영구적으로 새긴 설

치 작업이 있다. 이 다리 위에서 꽝꽝 언 연못을 바라볼 때면 완전무결하게 아름답다는 생각밖에 들지 않는다. 유한하고 볼품없는 인생의 어느 순간에 환상을 투사할 대상으로서 아트만큼 멋진 게 또 있나 싶기도 하다.

다리 위를 걸으며 문구를 읽어본다. 'LISTEN WHEN YOUR BODY TALKS', 'YOU ARE THE PAST PRESENT AND FUTURE', 'SOLITUDE IS ENRICHING'과 같이 영어로 된 문구도 있지만 '모든 것은 미묘하게 서로 연결되어 있다', '따분함은 미친 짓을 하게 만든다'와 같이 한글로 번역된 문구도 있다.

2019년 11월 국립현대미술관은 지난 40여 년간 '텍스트'를 매개로 활동한 세계적인 개념미술가 제니 홀저와의 커미션 프로젝트 《당신을 위하여: 제니 홀저》를 통해 서울관 내 서울박스와 로비, 과천관 야외 공간에 신작을 선보였다.(영구 설치인 과천관을 제외한 곳들은 2020년 7월까지.)

특히 서울관 로비 벽면에 A4 사이즈의 형형색색 포스터 1천 장이 나붙은 설치는 셀피 존으로 많은 사랑을 받았다. 이 작품은 1970년대 후반 "격언, 속담 혹은 잠언과 같은 형식으로 역사 및 정치적 담론, 사회 문제를 주제로 자신이 쓴 경구들을 뉴욕 거리에 게시하면서 본격적으로 작업을 시작한 제니 홀저의 〈선동적 에세이Inflammatory Essays〉(1979~1982년) 시리즈 25개 중 각기 다른 색상으로 구현한 12가지 포스터와, 〈경구들Truisms〉(1977~1979년) 시리즈에서 발췌한 문장 240개를 인쇄

국립현대미술관 과천관의 석조 다리 난간에 설치된 제니 홀저의 〈11개의 경구들에서 선정된 문구들〉.

한 포스터로 이루어졌다."● 구조적이고 함축적인 작가의 언어를 적절하게 해석하기 위해 한유주(소설가, 번역가)를 비롯한 전문 번역가들이 번역에 공동 참여했고, 안상수(파주타이포그라피학교 PaTI, 날개)와 타이포그래피 디자이너들의 협업을 통해 홀저의 〈경구들〉 포스터가 최초로 한글로 선보였다.

12월 4일에 열린 기자 간담회에서 제니 홀저는 검은색 집업 니트, 검은색 청바지, 검은색 스니커즈 차림으로 등장해 작품 활동을 시작했을 때의 이야기를 들려줬다.

"1970년대 후반에 뉴욕에서 처음 작업을 시작했을 때는 제가 이십 대였어요. 열정이 넘쳤죠. 종이에 알파벳순으로 경구문을 인쇄한 포스터를 커다란 버킷에 가득 담아 한밤중에 맨해튼 거리에 붙이는 식으로 작업을 했습니다. 당시 게시물은 불법이었어요."

1970년대 후반의 미국은, 1960년대 사회운동에서 제기된 자유와 해방에 대한 가치가 자유시장의 이념으로 빠르게 변모하고 있었고, 1979년 'Let's Make America Great Again'이라는 슬로건으로 대선 운동을 벌인 로널드 레이건이 다음 해 대통령에 당선됐다. 한편 여러 학교에서 회화와 인문학을 공부한 제니 홀저는 에드 라인하르트, 마크 로스코와 같은 추상미술 작가가 되려고 했다.("그런데 끔찍하게 실패했죠." 간담회에서 홀저는 웃으며 말했다.) 앞서 언급한 홀저의 대표적

● 국립현대미술관 커미션 프로젝트 《당신을 위하여: 제니 홀저》 보도 자료.

인 작품은 1977년 휘트니 미술관의 독립 연구프로그램에 참여하며 시작됐다. 그 프로그램의 디렉터였던 론 클라크가 홀저에게 방대한 추천 도서 리스트를 주었고 그게 경구들을 촉발시킨 것이다. 분명 훌륭한 자료들이었으나 대부분의 사람들이 읽기에는 너무 난해했다. 이에 홀저는 그 책들을 각각 한 줄로 줄여 버렸다. 홀저의 목표는 길거리를 지나가는 많은 사람들이 몇 초 만에 자신의 짧고 간결하고 명확한 문구를 읽고 어떤 식으로든 자극을 받는 것이었다. "ROMANTIC LOVE WAS INVENT TO MANIPULATE WOMEN", "CATEGORIZING FEAR IS CALMING", 하얀 종이에 이와 같은 한 줄짜리 요약문을 굵고 검은 이탤릭체 대문자로 타이핑해 밤거리에 붙인 것이 제니 홀저 예술 세계의 시작이다. 이후 이 문구들은 티셔츠, 콘돔 포장지, 종이컵, 화강암 벤치 등에 새겨지고 뉴욕 타임스퀘어 광장 초대형 전광판에서 명멸하고 구겐하임 뮤지엄 입면에 떠오르고 LED 사인으로 제작되며 변주되고 발전되었다.

홀저가 자신의 포스터를 몰래 붙이던 그 겨울로부터 35년이 지난 지금에도 이 문구들이 지닌 힘은 강력하고 오히려 더 생생하게 느껴진다. 미술관 로비에서 나와 같은 곳을 응시하고 있는 옆 사람에게 이 문장에 대해 어떻게 생각하느냐고 묻고 싶어지게 하는 힘. 제니 홀저의 〈경구들〉 가운데 내가 가장 사랑하고 금과옥조처럼 생각하는 문장은 이것이다. 'PROTECT ME FROM WHAT I WANT.'

2.

국립중앙박물관에서 가장 유명한 전시실은 국보인 반가사유상 두 점을 모신 '사유의 방'이다. 하지만 나는 2층 203호가 가장 좋다. 거대한 괘불부터 손가락만 한 금동불까지 모아놓은 이곳을 천천히 걷는 것만으로도 명상이 되는 기분이다.

이집트 유물을 소개하는 3층 306호 메소포타미아관도 좋아한다. 이집트인들은 산 자와 죽은 자 모두를 위해 여러 형태의 조각상을 만들어 부적으로 썼다. 신의 형상이나 심장, 눈, 척추, 새, 곤충 모양 등 다양한데 특히 신체 장기 모양을 한 게 참신하다. 죽은 자를 위한 부적은 시신을 싼 아마 천 안쪽에 넣었는데, 이를테면 치유를 상징하는 손가락 모양은 내장을 제거하기 위해 절개한 복부 위에, 다리 모양은 사후 세계에서도 잘 움직이라는 의미를 담아 다리에. 이 부적 형상으로 목걸이 펜던트를 만들면 어떨까?

일전에 패션을 전공한 동네 친구가 직접 만든 캐슈너트 모양의 펜던트를 주었는데 "왜 캐슈너트냐"고 물으니 그저 좋아해서 만들게 됐다고 했다. 심장과 가까운 가슴께에서 왔다 갔다 하는 목걸이의 펜던트, 종일 손가락과 접합돼 무의식적으로 만지게 되는 반지는 단순한 주얼리가 아니라는 느낌을 준다. 닻이랄지 별자리 사인 같은 특별한 의미를 담아 고른 형상일 경우 그 의미를 되새기고 되새기며 몸의 일부가 되는 느낌이랄까.

3.

　'대한제국의 황궁'이었던 덕수궁은 중화전, 함녕전의 의젓한 기와지붕 너머로 높다란 빌딩들이 시간의 겹을 드리우며 펼쳐지는 풍경이 일품이다. 내가 사는 곳에서 더 가까운 경복궁은 조선의 정궁으로서 한양을 조성할 때부터 풍수지리와 유교적인 통치 이념에 입각해 지어진 반면 덕수궁(옛 경운궁)은 조선이 개국한 지 5백여 년이 흐른 뒤 도시화가 진전된 도심에서 정궁으로 개수되었기 때문에 궐내 배치가 기존의 궁과 다르다. 을미사변을 겪은 고종이 러시아 공사관으로 피신해 일 년간 거주하다가 나온 뒤 1897년부터 거처로 이용한 궁궐이 덕수궁이다.

　특히 국립현대미술관으로 사용하는 석조전에서 계단을 오르다가 뒤돌아보는 풍경이 서울이라는 도시의 혼종적인 정체성을 상징하는 가장 인상적인 장면이라고 생각한다. 우리나라 근대 건축 양식을 대표하는 석조전 서관(1938년 완공)에 자리한 덕수궁미술관은 근대 미술 전문 기관으로서 미술 관련 글쓰기로 밥벌이를 하고 있는 이에게 피가 되고 살이 되는 전시를 선보인다.

　특히 2021년 2월부터 5월까지 열린《미술이 문학을 만났을 때》를 아직도 잊지 못한다. 전시는 1930~1950년대 문학과 미술의 밀월 관계를 집중 조명한 대규모 기획전으로 정지용, 이상, 박태원, 이태준 등 문학가들과 구본웅, 김용준, 이쾌대, 이중섭, 김환기 등 화가들의 관계를 통해 문예인들의 지적 연

대를 조명했다. 회화나 조각뿐 아니라 서지 자료 2백여 점을 살펴보며 일제강점기인 1930~1940년대에 활동을 시작해 서로 영감을 주고받았던 아티스트들의 아름다운 교우 관계를 상상했다. 덕수궁의 서사성, 전시의 문학성, 전시를 보던 날씨의 낭만성이 화합하여 어찌나 좋던지 아직까지도 그 감동이 생생하다. 그런데 왜 오늘날 미술가와 문학인은 서로 내외할까? 친하게 지내는 걸 많이 못 본 듯해 미술가도 문학인도 아닌 내가 괜히 아쉬운 마음이다.

또 하나, 매년 가을 덕수궁에서는 국립현대미술관과 문화재청 궁능유적본부 덕수궁관리소가 함께 주최하는 '덕수궁 프로젝트'가 열리는데 이 전시를 나들이하는 기분으로 찾는 즐거움이 크다.

4.

성북동 혜곡 최순우 옛집 대문을 올라서면 곧은 향나무와 우물이 과객을 맞이한다. 봄이라면 산국, 모란, 산수유 등이 새순을 틔우는 마당도 좋고 최순우가 직접 그린 '초원'이라는 제목의 담담한 그림과 정갈한 목가구, 백자가 조화로운 방 안도 볼만하지만 특히 현판에 자꾸 눈길이 간다. (한 번쯤 안 집어 든 사람이 없을)『무량수전 배흘림기둥에 기대서서』를 썼던 집필과 친목의 공간, 사랑방 문 위에는 직접 쓴 '문을 닫으면 이곳이 곧 깊은 산중'이라는 뜻의 '두문즉시심산杜門卽是深山' 현판, 그 옆의 작은 글씨는 '병진년 석류 익는 여름 오수

최순우 옛집.

노인이 쓰다'라는 뜻의 '병진류하오수노인^{丙辰榴夏午睡老人}'이다. 뒤뜰 사랑방에는 '낮잠 자기 좋은 집'이라는 뜻으로 단원 김홍도의 글씨를 새겨 걸어둔 '오수당^{午睡堂}'이라는 현판이 걸려 있다. 김홍도는 낮잠을 무척이나 좋아했다고 하는데, 최순우는 국립중앙박물관 소장품인 김홍도의 글씨를 엮은 화첩에서 이 글씨를 찾아내 당호로 삼았다고 한다. 이 집에 들어갔다 나올 때마다 언젠가 내 집이 생긴다면 다른 건 차치하고라도 현판은 꼭 달아보리라 다짐한다.

5.

성북구 동선동에 있는 권진규 아틀리에에 갈 때면 좁은 폭의 계단을 총총 오르면서 몸으로 작가의 삶을 이해할 것 같은 기분이 든다. 1973년 5월 4일, 51세였던 작가는 이곳에서 생을 마감했다. 돈 30여 만 원과 함께 남긴 유서에는 이렇게 적었다. "경숙에게 향후의 일을 부탁한다. 적지만 이것으로 후처리를 해주세요. 화장해 모든 흔적을 지워주세요." 죽기 몇 년 전에는 아틀리에 뒷문 밖에 있던 큰 가마를 없앴다고 한다.

미술 공부를 하러 떠났던 일본에서 돌아온 후 권진규는 손수 아틀리에를 지었다. 매일 아침과 밤에는 구상과 드로잉을 하고 오전과 오후에는 작품을 제작하며 수행자처럼 살던 시절, 그의 모든 작품은 바로 그 가마에서 구워졌다. 권진규 아틀리에에 다녀온 후로는 예술가로서의 존엄을 지켜내고자 한 그의 죽음마저도 이해할 수 있을 것만 같다.

권진규 아틀리에.

6.

전남 화순에 있는 '천불천탑'의 도장 운주사. 이 절에는 천왕문, 사천왕상 등 일반적인 절에 있는 형식을 전혀 찾아볼 수 없다. 대신 수많은 탑과 돌부처로 가득하다. 탑 아래 거대한 바위에 광합성을 하듯 기대 세운 불상들이 설치 미술처럼 내내 변주되고 좋게 말해 천진무구하다고 표현할 수 있는 못생긴 석불들이 즐비하다. 이 가운데 '호떡탑'이라 부르고 싶은 원형다층석탑 등 도무지 유래를 알 길 없는 석탑들이 미감을 자극한다. 신라 때의 고승인 운주화상이 돌을 날라다 주는 신령스러운 거북이의 도움으로 만들었다는 설부터 석공들의 연습장이었을 거라는 추측까지 미스터리로 가득한 조각 공원 같다.

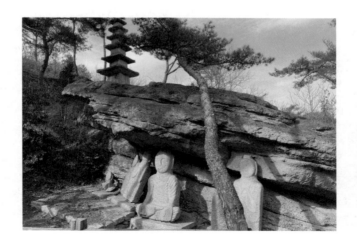

운주사의 탑과 돌부처.

7.

천년 고도 경주 곳곳에 있는 폐사지들. 광활한 공터일 따름인 황룡사지와 심상치 않은 기운을 발하는 감은사지를 둘러볼 때면 한국 전통 건축 연구자인 김봉렬 교수의 말을 떠올린다. 복합 문화 공간 피크닉^{piknic}에서 열린 전시《국내여행》관련 강연 '한국의 폐사지'에 참석했다가 들은 얘기였다.

"폐허에 가면 건축 과정에서 행사되는 쓸데없는 압력들이 모두 제거되면서, 원래 클라이언트든, 왕이든, 귀족이든 거기다 지으려 했던 건축주의 순수한 의도를 마주하게 됩니다. 그게 폐허가 지닌 힘일 겁니다. 로마 같은 서양의 폐허들은 벽체까지도 남아 있는 경우가 많죠. 그런데 우리 건축은 목구조이기 때문에 벽체마저도 없어요. 하지만 괜찮습니다. 오히려 좋지요. 더 많이 사라져버렸을수록 폐허를 바라보는 관찰자, 여행자의 상상력은 더 극대화되게 마련이거든요."

8.

신라인이 그리던 불국, 이상적인 피안의 세계를 형상화한 불국사. 특히 대웅전 앞마당의 드라마틱한 건축적 시퀀스에 매번 감동한다. 마치 무대미술을 보는 듯하다. 33계단의 백운교, 청운교를 올라 자하문을 통해 들어가면(현재 보호를 위해 옆으로 돌아 들어가게 돼 있다) 대웅전 마당 양옆으로 석가탑과 다보탑이 대칭으로 서 있다. 두 탑을 나란히 세운 이유는 현재의 부처인 석가여래가 설법하는 것을 과거의 부처인 다보

불이 옆에서 옳다고 증명한다는 『법화경』의 내용에 따른 것이다. 이 때문에 사리장엄은 석가탑에 있다. 둘 다 멋지지만 심플하고 장엄한 석가탑은 저절로 탑돌이를 하게 할 만큼 경외감을 불러일으킨다.

불국사 내 박물관에는 1966년 도굴 시도로 석가탑 일부가 훼손되어 수리하다가 발견한 사리기와 다양한 공양품이 전시돼 있다. 모노하 한남 같은 곳에 놓고 팔아도 손색없을 미니멀한 청동 거울과 뒤꽂이, 아리따운 문양의 머리 장신구, 요즘 유행하는 것과 다를 바 없는 인센스 등과 함께 세계 최고의 (논란이 되고는 있지만) 목판 인쇄물인 〈무구정광대다라니경〉이 눈길을 끈다. 특히 손가락만 한 브론즈 비천과 나무로 만든 소탑은 정말 갖고 싶을 정도다. 영상실에서 보여주는 석가탑 분해와 조립 과정 영상이 흥미진진하니 놓치지 말 것.

9.

성북구립 최만린미술관. 마산에 2년 남짓 살 때 가장 좋아했던 미술관이 창원시립 문신미술관이라면 서울에 살면서 가장 좋아하는 미술관은 단연 최만린미술관이다. 두 곳의 공통점이 있다면 작가가 수십 년간 거주하며 작업한 공간이라는 점이다. 두 작가 모두 작업하는 데, 또 작품을 보관하는 데 절대적으로 '공간'이 필요한 조각가라는 점이 흥미롭다. 문신은 작품이 판매되면 그 수익으로 틈틈이 유년 시절을 보낸 마산 땅을 매입했고 1980년 프랑스에서 귀국해 15년에 걸쳐 직

▲ 문신미술관.

▼ 최만린미술관. ©texture on texture

접 산을 깎고 돌을 쌓아 미술관을 건립했다. 1994년에 개관한 문신미술관은 마산이 제 이름을 잃고 창원시에 통합되면서 창원시립 문신미술관이 되었다. 2017년에 『바자』를 그만둔 후 마산에 사는 동안 내 마음의 거처가 되어주었다.

한편 성북구립미술관 분관으로 조성돼 2019년 개관한 최만린미술관은 1988년부터 2018년까지 작가가 삶과 작품 활동을 꾸려온 터전으로 그 원형을 최대한 간직한 채 공공 미술관으로 새 삶을 살고 있는 장소다. 최만린미술관은 신중한 태도로 일 년에 두세 차례 전시를 열고 있다. 건축과 조각의 예술적 지향을 탐구하기도 하고 유일무이한 이 장소에 대해 "직관적인 탐색을 거쳐 만들어낸" 동시대 미술가의 신작을 선보이기도 하는 등 다양한 시도를 펼치고 있다. 그래서 새로운 전시 소식이 들릴 때마다 놓치지 않고 찾게 된다.

"내 문패 달린 집"을 갖게 되어 한없이 기뻤다는 최만린 작가는 이곳에 살기 시작하면서 작품에 "제목을 붙이지 않았다". "그전에는 뭐가 어떻고 표제적이면서도 의미성을 함유한 제목을 붙이다가 80년대에 들어와서는 제목을 안 붙이고 남들이 보면 뭔가 하겠지만 0(공) 자 하나 붙였어요. '제로 시리즈'라고 번역하고, 역사가들은 '공'이라고 하는데, 왜 그랬냐 하면 이 공간에서는 그저 나의 마음의 움직임이나 느낌을 흙 속에 빚어서 다듬어가는 작업을 했기 때문이에요."•

• 아카이브실에서 선보이는 생전 작가의 인터뷰에서.

최만린미술관은 리모델링 설계를 맡은 EMA건축사무소 이은경 소장의 말대로 "옥외 공간과 연결하는 방향으로" 리모델링 돼 '작가가 이곳에 살면서 어떤 풍경을 보며 작품을 구상했을까' 곰곰 생각해보는 데 도움을 준다. 특히 1층 공간에서 시원하게 난 창밖으로 연못에서 솟아오른 듯 자리한 〈맥 86-0〉를 바라보는 게 참 좋다. 이 작품은 최만린 작가가 이 집에 거주할 때 설치해 지금까지 자리를 지키고 있는 작품이다. 사각 연못의 모서리에 자리한 아담한 버섯 모양의 작품 〈잠〉도 작가가 위치를 지정했다고 한다. 미술관 지킴이에게 들은 바에 따르면 작가는 "사람들이 이 조각을 손으로 만지는 걸 좋아했다". 과연 조각은 촉감을 느껴야 완전한 감상이 가능한가 싶었다.

10.

서울시립 미술아카이브는 2023년 초에 서울시립미술관의 신규 분관으로 개관한 곳이다. 미술아카이브는 "창작자·매개자(기획자, 연구자 등)의 아이디어가 형성되고 발전되는 과정, 의도, 제작 배경 등 그 당시 상황을 생생하게 담고 있는 흔적으로 작품의 해석과 작가의 세계관을 심층적으로 연구할 수 있는 중요한 기초 자료이다".[*] 그렇기에 국공립 최초의 아카이브 전문 미술관이 생겼다는 것이 무척이나 기뻐서 즐

* 서울시립 미술아카이브 개관 보도 자료.

서울시립 미술아카이브와 《명랑 학문, 유쾌한 지식, 즐거운 앎》 전시 전경.

겨 찾는다. 이곳은 간단히 말해 도서관과 전시장이 합쳐진 곳으로 나 같은 프리랜서 에디터에게는 반드시 필요한 공공 공간이다.

미술아카이브다운 전시가 기대되는 곳이기도 하다. 개관전《명랑 학문, 유쾌한 지식, 즐거운 앎》을 재밌게 봤는데, 에른스트 곰브리치와 존 버거 저작의 번역가로 친숙한 최민 작가의 아카이브를 풀어낸 전시였다. 특히 시인이자 미술 전문 번역가, 비평가로서 다양한 활동을 펼친 최민의 소장 도서가 무척 흥미로웠다. 한 사람의 지적 모험과 사유가 이렇게나 깊고 방대할 수 있다는 데 감탄했고, 더하여 그걸 시각화한 전시를 볼 수 있어서 행복했다.

에필로그

"Nope!" 테이트 브리튼 입구를 지키는 가드는 내가 회전문에 밀어 넣은 트렁크를 가리키며 단호하게 말했다. 그 트렁크와 함께라면 안전상의 이유로 나를 들여보내줄 수 없으며 빅토리아 스테이션에 물품 보관소가 있으니 거기에 트렁크를 보관하고 다시 오라고 말이다. 비행기를 타야 할 시간이 두 시간 남짓 남았다고 통사정을 해도 꿈쩍하지 않았다. 하는 수 없이 낑낑대며 올라갔던 계단을 다시 내려가 난생처음 보는 소녀에게 '에라 모르겠다' 트렁크를 맡기고 기어코 미술관으로 뛰어들어 갔다. 이틀 전에 테이트 브리튼을 방문했을 때 놓친 영국 작가 마이클 앤드루스의 그림 〈Melanie and Me Swimming〉(1979년)을 보기 위해서였다.

작가가 자기 딸 멜라니와 함께 수영하는 모습을 담은 이 그림은 액자까지 포함하면 가로세로 195.5센티미터로 장신의 성인만큼 크다. 작가는 이 그림에 등장하는 인물이 "실제처

럼 느껴지도록 그와 같은 스케일을 고수하는 것이 중요하다"◆
고 생각했다.(그래서 노트북 화면이 아니라 실제로 보고 물리적인
크기를 느껴 보고 싶었다.) 마이클 앤드루스는 프랜시스 베이
컨, 루치안 프로이트 등과 함께 '런던 스쿨School of London'◆의 일
원으로 전후 영국을 대표하는 화가 중 한 명인데 이 그림을 보
기 전에는 전혀 몰랐던 작가다. 몇 년 전 런던에서 열린 한 그
룹전의 기사를 쓰며 출품작 이미지를 넘겨보다가 이 작품을
본 순간 뒤통수를 후려 맞은 듯 얼얼했다. 나는 부모님께 건방
을 떠는 자식인데 이 그림이 매섭게 일갈하는 듯했기 때문이
다. '건방 떨지 마라. 너 혼자 저절로 자라지 않았다.'

예술은 곧 경험이기에 미술 현장이라면 어디든 갔다. "그
래서 지금은 어디야?" 지인들이 나에게 안부를 물을 때 가장
먼저 하는 말이다. 그런데 그럴수록 엄마, 내 엄마의 엄마가
나에게 아로새겨준 것들로 회귀하고 있다는 생각이 든다. 전
남 영암 서호면, 월출산이 한눈에 들어오는 엄길마을의 8백
년 된 느티나무 아래서 엄마 무릎을 베고 쭈쭈바를 먹던 어린
시절에 내 존재의 모든 것이 있다고 느낀다. 나는 앞으로도 드
넓은 바깥세상을 탐험하면서 내 가장 깊은 곳을 깨닫는 기묘
한 진자 운동 같은 여정을 계속하며 살아갈 것 같다.

- 테이트 미술관 홈페이지(tate.org.uk) 작품 소개에서.
◆ 1970년대 중반, 구상회화를 고집스럽게 추구하던 런던의 회가
 들을 말한다.

확신하건대 그 여정에는 말하기 부끄러운 실수가 촘촘히 수놓일 것이다. 결국 나는 〈Melanie and Me Swimming〉을 보지 못했다. 다급한 발걸음으로 전시실을 헤매다 '아차' 싶어 테이트 브리튼 홈페이지를 확인하니 다른 전시에 대여 중이라고 친절히 안내하고 있었다. 저런, 이렇게 어리석다니! 결국 나는 뮤지엄숍에서 〈Melanie and Me Swimming〉이 프린트된 엽서를 두 장 사서 친절한 소녀에게 한 장 주고 블랙 캡을 타고 공항으로 향했다.

감사의 말

내가 세상에 존재할 수 있는 건 모두 부모님 덕분입니다. 사랑합니다. 어린 시절부터 지금까지 맏이의 잔인한 이기심에 희생되면서도 한결같은 애정과 이해를 보내준 두 동생 진선과 태수에게도 사랑을 전합니다.

조금 먼 거리에서 모자라고 이상한 며느리를 너그러운 내리사랑으로 지켜봐주시는 시부모님을 생각하면 감사와 사랑을 양껏 표현하지 못하는 저의 무뚝뚝함에 속이 상합니다. 앞으로는 좀 더 제 마음을 표현할게요.

나와 관계를 맺어준, 그리하여 나에게 영향을 미친 모든 이들에게 감사를 전해야 할 것 같습니다. 특히 이 책에 등장한 이들, 이름을 밝히진 않았지만 행간에 숨어 있는 나의 친애하는 '쌤'들이 없었다면 이 책을 쓰지 못했을 거예요. 저와 나눈 대화와 도판을 사용하는 걸 허락해주신 아티스트, 갤러리 관

계자분들께도 감사 인사를 전합니다. 그리고 부족한 저를 한 명의 에디터로서 거듭날 수 있게 기회를 주신 고영화, 박지선, 정다운, 한성미, 윤경혜, 김현주, 전미경, 박혜수, 조세경 편집 장님과 동료들에게도 머리 숙여 감사의 인사를 드립니다.

간간이 완성되지 않은 원고를 읽어봐 주고 날카로운 조언과 따뜻한 응원을 보내준 친구들에게 사랑을 보냅니다. 김치가 잘 익으면 나눠 먹고 싶고 좋은 와인을 사면 얼굴이 떠오르는, 무엇보다 못난 내 속내를 거침없이 내보일 수 있는 친구들이 없는 나날은 상상도 되지 않습니다. 한결같이 연결되어 있는 마음 덕분에 오늘도 따뜻합니다.

지난 20여 년간 책의 범주에 들어가는 출판물을 만들며 매번 새로운 도전을 해왔다고 생각했는데 이번에는 차원이 달랐습니다. 책이 애틋하고 소중한 건 여러 사람이 한마음으로 쏟아부은 프로페셔널한 애정과 노동 때문이라는 걸 새삼 깨달았어요. 이 책의 편집을 맡아주신 모요사의 손경여 기획실장님과 김철식 대표님께 존경과 감사의 마음을 전합니다. 두 분이 아니었다면 용기를 내지 못했을 거예요.

마지막으로 액셀러레이터만 밟고 사는 인생에 정신없이 휘말리며 브레이크를 거느라 고생이 많은 나의 초자아 김기창에게도 날이 갈수록 더 깊어지는 사랑을 보냅니다.

내 곁에 미술

ⓒ 안동선, 2023

초판 1쇄 발행 2023년 8월 25일

지은이	안동선
펴낸이	김철식
펴낸곳	모요사
출판등록	2009년 3월 11일
	(제410-2008-000077호)
주소	10209 경기도 고양시 일산서구
	가좌3로 45, 203동 1801호
전화	031 915 6777
팩스	031 5171 3011
이메일	mojosa7@gmail.com
ISBN	978-89-97066-85-8 03600